U0107292

创意的
诞生

从想法到落地

[美]洛恩·M. 布克曼 著

张驰 译

中信出版集团 | 北京

图书在版编目（CIP）数据

创意的诞生：从想法到落地 /（美）洛恩·M. 布克
曼著；张驰译 . -- 北京：中信出版社，2023.6
书名原文：Make to Know:From Spaces of
Uncertainty to Creative Discovery
ISBN 978-7-5217-5667-8

I. ①创… II. ①洛… ②张… III. ①艺术－设计
IV. ① J06

中国国家版本馆 CIP 数据核字（2023）第 082780 号

创意的诞生：从想法到落地
著者： ［美］洛恩·M. 布克曼
译者： 张驰
出版发行：中信出版集团股份有限公司
（北京市朝阳区东三环北路 27 号嘉铭中心 邮编 100020）
承印者： 天津丰富彩艺印刷有限公司

开本：880mm×1230mm 1/32 印张：9.25 字数：204 千字
版次：2023 年 6 月第 1 版 印次：2023 年 6 月第 1 次印刷
京权图字：01-2020-4910 书号：ISBN 978-7-5217-5667-8
定价：69.00 元

目　录

序

创意的不确定性：苹果商店的诞生

> 唯一让生命成为可能的，是那永恒且难以忍受的不确定：不知道接下来会发生什么。
>
> ——厄休拉·K. 勒吉恩[1]

> 万事都求一蹴而就显然大错特错。而坐等思路清晰、坚信你的作品会在刹那间自动显现为你指点迷津且分毫不取，则更是虚妄。须怀抱真诚，一路探寻……
>
> ——威廉·埃克隆德[2]

1999 年秋天的一个清晨，设计公司 Eight Inc. 旧金山办公室的电话响了，公司的首席执行官蒂姆·科贝接听了这个电话，电话的另一端是史蒂夫·乔布斯的长期助理安德烈亚·诺德曼。一年前，科贝携手公司的合作伙伴与苹果公司联合推出了彩色 iMac 电脑。最近，科贝把

他想创建一家标志性零售店的想法告诉了乔布斯。

诺德曼开门见山道："嘿，史蒂夫对零售方面的东西很感兴趣，他想看看你们的零售资质。"

诺德曼口中的"零售方面的东西"指的就是日后最终成为苹果商店的具有开天辟地意义的店面设施，如今它已经是苹果品牌的一个清晰而明确的形象表达。然而在当时，它的创造诞生过程却是一番山重水复的历程，至少在其首席设计师科贝的眼里来看是如此。听到科贝讲述的故事，你会惊讶地发现，苹果专卖店的成立经历了一段充满失败与不可预测的曲折之路。

"好吧，那太好了，"科贝告诉诺德曼，"把我们的资质证书给他看。"

"嗯，"她回答说，"他现在在车上，15 分钟后就到。"

意外的转折就此开始。

科贝回忆说，在那次通话之前，他的公司与乔布斯一直保持着重要的商业合作关系。"苹果商店的创建真正开始于 1998 年，基于我们之间的关系，史蒂夫很信任我们，也非常重视我们的意见。当史蒂夫第一眼看到彩色 iMac 电脑时，他便意识到自己拥有的不再单纯是一台电器，而是一件五彩光鲜的美丽的大众消费品。当时在 MacWorld 贸易展上，我们把它们摆放在宽大开阔的灯光展台上，用灯光将其照亮，充分展现出产品令人惊艳的品质。"

苹果公司用彩色 iMac 电脑改变了整个游戏。"这在业内可以说是闻所未闻的，在此之前，除了米色就是灰色，再没有别的颜色。"科贝和他的团队牢牢抓住了苹果转向彩色电脑这一革命性的时机，他们的努力让乔布斯欣喜不已。"他意识到我们并不只是在为贸易展摆造型，

而且是要将这些产品变成英雄。他认为我们真的做到了。"

然而，在 20 世纪 90 年代末的那段时间，科贝实际上正着眼于一个更伟大的想法：为苹果公司建立产品零售设施。"彩色 iMac 电脑的首次亮相选择在旧金山的 MacWorld，之后是纽约、巴黎以及东京。甚至在我们做这些节目之前，我就为史蒂夫起草了一份白皮书，向他解释为什么苹果公司应该创建自己的零售计划。我们刚刚完成与耐克以及北面的合作，这两家制造商的产品都交由第三方零售厂商进行销售。例如，耐克的产品在 Foot Locker 出售，但在当时的情形下，耐克品牌无法在市场上脱颖而出，更不能充分地传达品牌的理念与价值。因此，他们开启了'Niketown'计划，销售自己的全线产品。但他们必须在不影响经销商（比如 Foot Locker）销量的前提下实现这一战略目标。对我来说，苹果公司需要做出类似品牌旗舰店的东西，这很合理。"

科贝的直觉很准，因为事实证明，乔布斯对找到一种方法来加强对苹果公司的信息及品牌控制非常感兴趣，提出建立旗舰店想法的时机已经成熟。当时的市场环境是，苹果公司的产品摆在货架上，旁边是各种微软软件以及个人电脑产品，但销售人员却对苹果公司的产品知之甚少，这对乔布斯来说是个棘手的麻烦。Eight Inc. 此前还与苹果公司联手打造过一个"店中店"（shop-in-shop）的创意设计，并在日本展开了多处试点经营。据科贝的搭档威廉·厄尔说，该实验性质的"店中店"模式可算是苹果商店的前身，一个开启了各种可能性的活生生的原型。[3] 紧随日本之后，"店中店"模式继续在美国铺开试点（主要是通过在旧金山和纽约的 CompUSA），尽管销售额取得了大幅提升，但依然没有完全解决第三方零售的问题，未能实现加强对公司品牌信

息与身份控制这一核心目标。

蒂姆·科贝和他的白皮书《苹果电脑公司：零售旗舰店可行性报告》登场了。这份报告最初起草于 1996 年，他在报告的执行摘要中明确定义了这次机遇，并就此为一个野心勃勃的零售项目计划埋下了种子：

苹果电脑品牌形象的一致性，以及受控的品牌信息传播是其战略升级取得成功的关键。在零售层面，苹果公司的产品信息及品牌形象始终处在一个令人感到困惑的尴尬境地，业内以及一般的媒体似乎都比公司对自身的定义更为清晰。在苹果公司的转型过程中，困惑自然在所难免，但明显缺乏"信息工具"。随着行业竞争日益激烈，仅仅依赖于贸易展会的形式已经无法满足需求，假如苹果公司想要成功实现战略升级，就必须认真考虑其他方式。[4]

诺德曼打完电话 15 分钟之后，乔布斯来到了 Eight Inc.。他要求在会议室见面，但当时公司并没有会议室。

"我们就一张桌子。我和搭档威廉·厄尔以及乔布斯各自就座，开始了会议。那时候，人们还在使用幻灯片进行演示，我们将所有作品都记录在 4 英寸[①] × 5 英寸的透明幻灯片上，并向他展示了我们为耐克以及北面品牌设计的作品，此外还有其他一些相关的东西。他一一看过之后，盯着我们说：'如果我告诉你我并不喜欢这些作品，而且它

① 1 英寸约为 2.54 厘米。——编者注

们也不符合苹果的风格，你怎么说？'此时威廉的下巴都快掉到桌子上了。"

科贝定了定神，直视乔布斯的眼睛，决定直言不讳。"'我们为耐克设计了这件作品，还为北面设计了这件作品。''好吧好吧，'史蒂夫说，'但既然这些东西都不像苹果的风格，那我为什么还要雇用你呢？'我说：'正因为这一切都不像苹果，所以你才应该雇用我们，我们会为苹果设计最适合它的东西。'他停顿了很长时间，心里应该清楚我已经让他改变了想法，而我也知道史蒂夫是在用这种策略给我施压，想借机看看我们是顽强屹立还是就此倒下。无论如何，他起身走到门口和我们一一握手，然后说：'我也不知道你们能不能带来足够的销量。'随后他便离开了。威廉与我面面相觑，这是什么意思？我们中标了吗？两天过后，他打来电话说：'来吧，干活儿了。'我们便从零开始干起。"

从零开始？怎么可能呢？具有天马行空般想象力的史蒂夫·乔布斯肯定对这家革命性的零售店有他自己的构想，他一定知道自己要什么。毕竟，我们大多数人都理所当然地认定他是苹果公司及其创新产品的天才设计师。

毋庸置疑，这家精美时尚的商店如今早已遍布数百个地点，而且店内永远人满为患，这是该品牌声名显赫的领导者伟大构想的产物。宽敞透亮的开放空间、开阔的产品展示台、欢迎体验展示区的各种产品、天才吧、精心设置的优选材料与固定装置、玻璃与木材、精准的色彩选择与运用、直观的整体店面布局 —— 人们或许会想，这一切一定是凭空陡然出现的，就像宙斯从乔布斯的头顶生下雅典娜一样。但

事情果真如此吗？我们知道，苹果商店在 20 世纪与 21 世纪之交改变了美国以及海外零售市场格局，而导致这一显著变革的真实过程又是怎样一番光景？

正如科贝在接受笔者为本书所进行的采访中解释的那样，事实上，这家商店的设计绝对不是在预设的创意想象驱使下按部就班完成的，甚至跟这都不挨边。

他相信史蒂夫·乔布斯是一个需要通过迭代过程并最终依靠直觉做出决定的人。"史蒂夫的逻辑思维非常迅速敏捷，他会说：'如果这样，那么就会是这样。你这里犯了一个逻辑上的错误，回去再做吧。'但如果你通过了逻辑考验这一关，那么他便会表现出自己直觉行事的另一面，他会告诉你他觉得哪里似乎不妥。"

"听起来他是一个在某些方面需要通过创造性参与过程才能明白自己想要什么的人，"我暗示道，"我听过不少故事，说史蒂夫·乔布斯必须一头扎进这些事情中，去构筑它们、感受它们，直到弄明白自己想要的结果是什么。"

"绝对没错，"科贝确认说，"商店的设计从气泡图开始，当时只是说让我们'试试这个或者看看那个怎么样'，然后我们开始画草图，再按完善的图纸做出小型的实物模型。我们每周都在制作各种各样不同的实物模型，之后泡在模型室里制作全尺寸模型。我们每周都会用泡沫芯制作店铺组件的模型，史蒂夫会绕着这些组件来回走动并且观察它们，从而获得更全面的空间上的认识。一切都在不断发展演进过程中，直到我们发现在感觉上符合苹果风格的东西。在此过程中，我们也发现很多想法最后都不太实用，因为它们要么自我意识太甚，要么

技术性太强等。一旦发现此路不通，我们便会拆掉模型，要么改动调整，要么重建。"

"史蒂夫甚至不清楚自己到底想要多大规模的店面，"他继续说，"有一次，他说他希望这家店更大一些，我们说：'那也行，但是目前你把店内销售的产品线压缩到只有 PowerMac、iMac、iBook 和 PowerBook 这四大类，如果你想要店面规模更大一些，那我们就必须在店里增加一些东西。'就是诸如此类非常基础的设计工作。在表达苹果核心价值观这一原则的指导下，我们最终将零售店面的所有不同设计元素组合在一起，实现了苹果商店的设计目标。"[5]

这家商店背后当然有其自身的商业经营理念在运行，但这样的经营理念当时其他许多公司与品牌（例如北面、耐克、索尼、迪士尼、李维斯等）也都在采用，那最终使得苹果商店脱颖而出的决定性因素又是什么？

正如科贝在上文中所解释的那样，苹果专卖店的设计之所以出类拔萃，其主要原因就在于设计团队始终以苹果公司的核心价值观为指导原则并在此驱动下展开设计，这些指导原则共同成为一个充满不确定性的项目的切入点，并且始终贯穿于整个设计创作过程中。"你觉得是什么让苹果与众不同？"科贝回忆道，"是除了工程师以外的普通大众也能轻松获得易于使用的技术，是指尖轻点鼠标就能完成的——无须反复敲击键盘编写代码。让技术更趋人性化是苹果较之于其他品牌的核心区别，也是他们的核心价值主张。为什么史蒂夫要为 Macintosh 全力以赴奋勇拼搏（并且也曾为此备受打击），因为他深知这是一条让技术走向普罗大众并赢得广泛接纳的正确道路。"

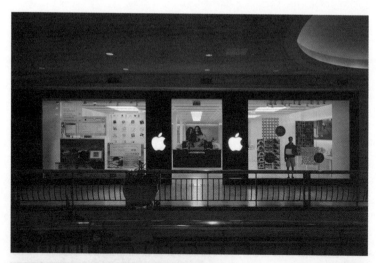

2001年5月19日在美国弗吉尼亚泰森斯角购物中心（Tysons Corner Center）开业的第一家苹果商店的外观设计及室内装潢

今天，当我们再度回首这段往事，可以很明显地看到 Eight Inc. 在设计创作过程中采取了多种方式去体现苹果公司的价值观。正如科贝所说："必须拥有一个易于使用的商店，这就意味着需要让一切都变得舒适且具有吸引力。与传统服装零售业密集拥挤的消费体验形成强烈反差的是，苹果商店给人的感受是非常开放直观的，如同产品本身一样，我们尽力通过各种接触点去展现这些品质。这意味着对具体的实物、环境以及商店员工给予更细致的关注，史蒂夫希望店员既能对相关技术知识有足够的了解，又能在与消费者的接触中保持热情与活力，取得一种技术与人性之间的平衡。"

时任 Gap 公司的首席执行官米勒德·德雷克斯勒也加入了这个日益成长壮大的合作团队，1999 年，德雷克斯勒在乔布斯的引荐下进入苹果公司董事会。他是一位大名鼎鼎的零售专家，对我们的此次对话做出了重大贡献。科贝解释说："他属于密集型零售店面模式学派，做的店面让人感觉厚重，就是那种货品'堆积如山，直上九天'——旧有的零售模式。然而史蒂夫很快便发现自己并不喜欢那样，他想要一种与之相反的零售体验。"

但是，假如没有德雷克斯勒的建议，苹果商店很可能就与其最终呈现出的开放式轻松体验的店面设计无缘。沃尔特·艾萨克森所著的《史蒂夫·乔布斯传》以及欧洲工商管理学院编纂的一份案例研究表明，德雷克斯勒曾建议设计团队在位于库比蒂诺的公司总部附近的仓库里开发一个"全尺寸的店铺原型……甚至最小的细节都要保持一致"。[6] 这个想法显然是对公众保密的，科贝为我详细地描述了他们是如何利用空间来探索试验各种想法与概念的。根据科贝的说法，在此

背景下，乔布斯开始明显表现出对创作迭代过程的欣赏，并且他本人也对这个进行全方位测试与探索发现的场所赞不绝口："米奇（德雷克斯勒的昵称）给我们最好的建议就是租一间仓库，建一个店面原型。"[7]

科贝对于即兴设计过程中合作的重要性也有很清楚的意识，他们一群人每周都会举行一次"周二聚会"。"每周我们大概会有15个人参加会议，并参与到具体的设计开发过程中，当然这一路也遇到过很多变数。"

我请科贝列举一些细节，比如他们是如何完成这些产品陈列展示桌台的设计的。"我们会测试各种不同的装置，当时每周都要做一个，结果设计中的自我意识开始变得越来越强烈。"所以他们又重新回到最基本的设计原则。"我们需要一些东西来支撑'产品才是英雄'的理念。既然产品才是英雄，那么陈列展示的设计就必须退居次席。同时我们还意识到不能每次产品上新就改换店面，因为很显然史蒂夫始终志在产品的创新开发。于是我们设计了这个自然景观——大木桌，看上去很像帕森斯的大边桌。"

他继续说道："我们每周都会碰面，做模型，做全尺寸的原型，最终我们达成共识，将桌面的厚度增加8英寸。我们的整个设计创作过程都在寻找什么是最合适的，什么是符合苹果价值观的。桌子得开阔、宽敞。"

"你知道吗，"我说，"围绕着这张大桌子会产生一种奇妙的社群能量感，我想这可以算是零售店面设计中的一处神来之笔吧？"

"这一切都要追溯到创作过程，"他说，"你必须体验它，感受它，才会知道。这就是我们所做的，我猜这就是所谓的'快乐的意

外'吧。"

这次设计旅程的另一重大发现是关于采光照明及其对产品外观的影响。设计团队在与佛罗里达州的一位照明设计师合作的过程中发现了一个必须解决的棘手问题——在物理空间中确定元素的真实性。

"苹果的产品海报摄影效果着实令人惊艳,"科贝说,"你看它们的照片,这些漂亮的高光,所有这一切都来自柔光箱照明效果,它能使产品看上去有极佳的视觉感受。如果我们在陈列桌上方挂出一幅产品海报,之后却发现桌上的实物并没有海报照片上那么好,我们无意中向人们传达了一个坏消息,这其实是在告诫人们不要信任苹果的产品,他们说一套做一套。因此,当人们亲临现场观看时,产品实物必须与海报上的同样惊艳。"

用科贝的话来说,他们与合作伙伴面临的挑战在于,找到一种方法,"让墙上的海报图片与陈列桌上摆放的产品实物看上去同样漂亮,同样完美"。为此他们再次试验了各种解决办法。"我们花了很长时间去研究,最终选定了一款名为 Nomad 的乙烯基热成型材料。我们一直在不断制作模型,试图达到足够数量的柔光灯箱照明的效果。最终我们做到了,实物与海报图片看起来一样漂亮。"[8]

店面设计与了解消费者体验这两件事情密切相关。然而,这种推动设计创作一步步走向实现的共情同理心可不是仅凭乔布斯脑中的某个预构的创意想象就能得以实现的,他必须携手设计团队展开试验,探索各种可能性,接受一些想法,并且反思另一些想法。设计草图,建立模型,测试材料,迭代。简言之,这家商店与其说是他想象中的产物,不如说是在创意旅程中制作、构筑、塑造出来的东西。科贝坚

持认为，创作过程本身就是一种了解客户核心体验以及尊重客户体验的方式。"史蒂夫将自己放在用户的位置上思考问题，如果我们提出的想法无法吸引他，那我们就不会这样做。但若不经历这个过程，他本人也未必知道。"

关于设计创作过程，科贝还简要地提到了另外一个案例，那是他们在为芝加哥的苹果商店进行设计的过程中一段关于石材的逸事。

"石材选用的是印第安纳石灰石。当时我们刚刚做完古驰品牌的一个项目，所以确切地知道密歇根大道对于石材的要求。我们很快就找到了一些印第安纳石灰石，然后绞尽脑汁思考该如何处理这些石材。表面需要打磨光滑吗？还是应该保留原本的纹理？它需要应付寒冷的气候条件以及冰雪天气。我记得当时我们花了两三个月的时间去研究不同尺寸和比例的石材样品，有一天，史蒂夫看着这一切，突然开口说道：'知道吗，我们都太蠢了，我们都搞错了。芝加哥多雨，而我们却在空气干燥、阳光明媚、快乐的加利福尼亚盯着一堆石头。'他让我们去取些水来，然后一群人争先恐后地提着桶去打水。随后我们开始往模型上浇水，花了至少五个小时来观察湿石料以及研究不同的石料处理方法。这为我们后来的设计指明了道路，从而确保商店无论在晴天还是雨天看上去都很漂亮。"

科贝讲述的这些苹果商店的设计故事为我们展现了一个通过迭代、试验以及即兴创作最终赢得巨大成功的设计项目的创作过程。他的故事是对开拓进取精神与思维方式所产生的伟大力量的一场尽情讴歌与颂扬，而这一设施的最终创造实现也颠覆了那些所谓心中早有预见的天才神话。

科贝与他的合作伙伴以及乔布斯一道，利用应用创作的基本原理，共同经历了草图设计、建模、原型制作、寻找问题的解决方案、测试、研究、提出引发更多问题的问题、"快乐的意外"，以及设计师与合作伙伴之间的多重对话。

苹果商店诞生的故事中包含了被我称为"于创作中求知晓"体验的诸多因素，但令人惊讶的是，本书中提出的这一生动概念在其他关于创造力的诸多文献中却鲜有承认与重视。这是一个从进入不确定性到实现发明的过程，也即创造的过程。本书旨在通过为读者讲述多元化的、才华横溢的艺术家及设计师群体的艺术创作故事，揭示创意旅程本身所蕴含的启示。

第一章

提出问题

只有待到破壳那一瞬，你才知道自己孵的究竟是什么蛋。

——T.S. 艾略特 [1]

倘若我有幸能触碰自己的思想，哪怕只是寥寥几回，我或许就不会去写作。

——琼·狄迪恩 [2]

动态雕塑家亚历山大·考尔德说："我用金属丝思考。"与之产生奇妙共鸣的是，小说家翁贝托·埃科在《玫瑰之名》一书的后记中也坦言道："在塑造乔治这个人物之初，我自己心里也没底他会是最后的真凶，他完全自由自主，自行其是……"[3]

无独有偶，当艺术家安·汉密尔顿与我谈及打造创意空间过程中的不确定性时，她也提出了一系列类似的尖锐问题："如何'培养'这样一个空间，它能让你置身其中去做一些你自己完全无法理解的事情？如何'培养'这样一个过程，它能让你对可能产生的创作结果做出回应？如何'培养'这样一个空间，它能让你在茫茫未知之中得以栖身？"

这三位艺术家都给出了各自的答案，其中最令我感兴趣的是：他们在创造性的参与和探索发现之间，在创作与求知之间建立起怎样一种内在联系。

对考尔德而言，他的创意想法通过与金属丝的互动——创作实践过程中摆弄手中的金属丝材料这一肢体动作得以渐渐清晰。考

尔德，于创作中思考。就埃科来说，一本书的写作过程本身就是揭示故事情节发展的关键组成要素。埃科，于创作中知晓。至于汉密尔顿，她捕获作品的方式则是通过首先培养一个"未知"的空间，并且通过创作行为本身去展现创造发明的过程。汉密尔顿，于创作中发现。

就我个人的职业生涯而言，我曾担任过戏剧导演、作家、教师和大学校长。我反复观察过许多事物的创造过程——戏剧、图书、课堂教学、学校，这是我学习与认知事物的重要基础。从事戏剧导演工作的时候，我总是无比艳羡惊诧于那些仅仅端坐在书桌前便能搬出一台戏剧，并且洋洋洒洒地在剧本的空白处书写笔记的人，因为这一切都是我力所不能及的事情。然而，一旦我前脚踏入剧场排练厅，与活生生的演员在真实的空间里接触互动，后脚就清楚地知道自己该怎样执导这台戏。或者说，我至少可以认清一条从"实验"到"实现"的创作之路。我需要在排练过程中进行"创作"，之后才能"知晓"正在上演的是怎样一出戏剧。

当作家那会儿，有一个关于写作的观点让我倍感兴趣——某些书籍似乎是"自著成书"。尤其对于一些小说家，这句话可以说是挂在他们嘴边的老生常谈："都是书里的角色自己告诉我他们想说的话。"我当然明白他们的意思——我本人也曾花大把时间从事写作，对此有非常微妙的感同身受，仿佛冥冥中另有高人接管了我手里的笔，而我仅仅是一条导流渠，负责引导书中的文字以最佳状态"流动"，著名心理学家米哈里·契克森米哈赖曾对此有过精辟的论述。正如琼·狄迪恩所反思的那样，写作过程本身也会不时带

给我某些启发，让我能通过它触碰到自我的某一部分，否则这部分自我便始终模糊混沌。

在担任教师与大学校长职务期间，我也将类似的"于创作中求知晓"的观念应用到工作中。在当时的情形下，我可能把握了一个大框架，生成性问题，某种观点，以及坚定的原则作为指导，但若不参与到具体的创作实践与发现的过程，我便无法完全确认自己前进的方向。要创作，更要弄清作品及其背后的创作理念。

设计师蒂姆·布朗经观察得出的结果是："与其绞尽脑汁思考创作什么作品，不如为了激发思考而进行创作。"[4] 这种观点听上去恰恰与传统创作理念中艺术家首先进行创意构想，之后通过创作使其得以展现的做法背道而驰。我们当中有很多人都曾接受过这样的教导：米开朗琪罗在一块石头里看见了天使，然后，他凿开石块，将天使解救出来。我采访过的一些艺术家向我证实，他们的艺术创作实践有时的确依照"构想—创作"的顺序进行。正如插画家、艺术家埃斯特·珀尔·沃森所言："有时我会很清楚自己想要什么，脑子里有一个画面，随后再将其描绘出来。""尽管这种情况并不常见。"她补充道。

但在本书中，我采访过的大多数艺术创作者都表示他们的作品并非依照预定的构想按部就班地创作出来。相反，他们认为自己的作品是创作过程本身演变而来的产物。他们的观察揭示了一种微妙的、多层面的创作意识，以及它具有的令人惊喜的力量。这是一群"于创作中求知晓"的艺术家和设计师，这是一本讲述小说家妙笔著文章，设计师解决复杂难题，装置艺术家运用材料塑造空间，

音乐家与演员即兴发挥演奏与表演的书，是对艺术家们探讨创作过程本身可能揭示的某种意义的记录。

创作《卡尔文与霍布斯》（*Calvin and Hobbes*）的漫画家比尔·沃特森观察发现："实际上，很多人只有在抵达目的地时才发现自己想去的是哪儿。"[5]

似曾相识和后知后觉

那些曾与我沟通交流过的人，无论以正式或非正式的形式，似乎都认可和接受"于创作中求知晓"这一观点，不管是自认为是艺术家或设计师的专业创作群体，还是那些非专业的创作参与者，都对此产生了共鸣。这是一个对生活中各个方面的探索发现都适用的概念，一个关于人生与精神成长的概念。并且，它还与一些人的人生领悟密切相关。每当我对人们提及这个问题，得到的最典型的答复便是："这对我而言简直意义非凡，太让我惊讶了，我从来没想到过可以这样去定义它，我的工作和生活也可以被视为一个'创作—知晓'的过程啊。"

令我心生疑惑的是，既然"创作—知晓"是如此普遍的创作体验，为什么却一直鲜有人提及，或为其定义命名。可以肯定的是，诸多艺术家和设计师[6]参与创作活动的方式都揭示了创作的"反复试验"性质。但据我本人所知，没有人对"创作"与"知晓"的关系有过确切的意识，也很少有人对二者关系的内涵进行过更深入的研究。[7]为何这种思维方式在很大程度上依然鲜为人知？

是否存在着某种更具主导性的反叙事来塑造对话？

　　要解答这些问题，需要更仔细地审视我之前提到的一个想法，或许它能对我们起到一定的帮助：人们普遍认为艺术家在开始创作之前就已经成竹在胸，拥有了某种非凡的创意构想。我在这里所用的艺术家一词的意义较为宽泛，它还包括了创造各种创意表现形式的人。本书大部分内容都聚焦于艺术家将"于创作中求知晓"的概念应用到各自创作实践中的经历，以及他们艺术创作的多样性，但主要目的是重新审视那些一直主导着我们创作思想的传统叙事。

曲解：天才、疯子与神灵

　　尽管我的采访对象对"于创作中求知晓"这一概念都有共鸣，但他们也欣然承认：人们普遍认为艺术是预设感知的体现。这貌似是个根深蒂固的普遍观念。我问他们为什么会产生此类想法，得到的回复五花八门。

　　一些人将原因简单地归结为"人们总是痴迷于天赋异禀的伟大才华"，而另一些人则谈到了商业经营方面的原因，画廊经营者为了销售艺术作品，需要以艺术家独特的"创意构想"作为营销卖点。还有一部分人的想法则过于幽默：所谓"灵气逼人"的艺术家只不过是博物馆讲解员搞出来的噱头，目的是为自己的工作与所属机构寻求正当合理性，尤其是当某些艺术作品过于晦涩，远远超出普罗大众的理解范畴时。此外，还有一些人经观察表示：西方社会非常依赖于某种梦想家神话来证明其历史文化遗产。最后，还有人

对艺术家的理解则倾向于诸如"术士""先知""神秘主义者"等臆测猜想。

人们对天赋与才华有着诸多不着边际的猜想，当然也有恰如其分的合理认识与评价，但几乎没有人意识到，艺术家展开创作前头脑中的所谓非凡构想实际上是一种对他们之后的创作过程的准确描述。当然，无论准确与否，这种"崇高的""犹如梦想家一般"等观念在西方文化中仍然普遍盛行。此外，这也反映了几个世纪以来男性世界对艺术的定义，由男性创造，也为男性服务。西方世界揭示和展现的关于创造的历史，是一段具有明确定义的"例外主义"的历史，既包括种族偏见，也有性别偏见。这种叙事强化了一种艺术精英主义，并且一直延续至今，这影响了我们对艺术家创作的理解。

天才、疯子和神灵，这是三个有史以来极具影响力的概念，它们集中塑造了我们头脑中对艺术家和艺术创作实践的理解与认知。我认为这些概念——有时往往关于同一个人——主导着传统意义上对艺术创作的论述，也模糊了我们对"于创作中求知晓"的正确理解。

天才

在我的青少年时代，大多数时间里我都相信杰出伟大的艺术作品都是天才的产物。我还记得自己在孩提时代听到的一些关于贝多芬的坊间奇闻——他在自己的脑子里"听见"了伟大的乐章。一想到有人如此天赋异禀，我就心驰神往。这是个多么精彩绝伦的

故事：一位才华横溢的音乐天才，即便失去听觉，依然创作出了不朽的传世乐章。他感受到了自己内心深处跳动的音符，召唤出一部完整的音乐杰作，呈现在世人面前。神奇、震撼又动人心弦！

而米开朗琪罗的故事对我理解艺术创造力也起到了相似的深远影响。这位雕塑大师在一块未成形的大理石上看到了天使，这件事对我幼小的心灵无疑是一场颠覆性的震撼。先看见它，再创造它。这是一种多么非凡又令人敬畏的神奇天赋啊。

我敢说我们许多人都还记得自己小时候听过的一些关于艺术家伟大成就的故事，而将艺术家奉为天才的观念也由来已久。一些史学家和相关学者对于这一观念的演变问题出版过相关研究著作，最著名的便是达林·麦克马洪的《神圣的愤怒：天才的历史》，他的分析研究不仅阐明了在历史长河中人们对极少数具有非凡特质的人的持续关注，也包括时至今日我们对天才一如既往的迷恋。

麦克马洪在书中追溯了各种对"天才"的定义，这些定义源自其早期意义"守护灵魂"，探讨了浪漫主义时期各种充满灵感、超凡脱俗的形象，讲述了人们对被美化的艺术家的看法如何在18世纪新古典主义传统的对称与秩序中找到意义。麦克马洪断言："天才的现代概念正是脱胎于那个被我们称为'启蒙运动'[8]的光明地带。"他在研究中还提到，在基督教传统中，天才被视为拥有圣灵般神力的凡人。最后，麦克马洪指出，在现代平等观念和我们对天才及其非凡才能的持续关注与迷恋之间，存在一种重要的张力，这种张力影响着我们对艺术创作和那些有能力参与创作的人的看法。

2002 年，哈佛大学教授、莎士比亚学者玛乔丽·加伯发表了一篇题为《我们的天才问题》的文章，对她而言，"问题"在于我们对天才的迷恋，"渴望天才将我们拯救出科技、哲学、精神或审美的泥潭。"[9] 与麦克马洪一样，加伯认为对天才的概念和与之对应的对最高级语言的执着，是一种普遍的痴迷。麦克马洪口中的"天才的宗教"，在加伯眼里看来是一种"上瘾"。但这种有问题的所谓"上瘾"方式最终会怎样引领我们去关注创造力？对此她进行了深刻的反思：

假如我们能时常提醒自己最重要的是创造与发明，假如我们能学会区分想法的力量与人格的力量，那么我们也许……不再被那些将天才吹捧为高尚文化英雄的企图引向歧途，视其为一种精神，而非强力。我们需要的不是一套换汤不换药的说辞，而是一种针对思想的全新的思维方式。[10]

"天才"（genius）一词源于拉丁语 genui、genitus，意为"使……形成、存在""创造""生产"。此外，这个词还意味着某种预言能力及氏族的男性精神，原意为"生殖力"。天才从一开始就意味着多产的生殖力，但这种生殖力的起源只与男性相关。在早期罗马神话中，"genius"是男性生殖能力（特别是"为人父"的能力）的化身，而与之相对应的"juno"一词则与女性相关，代表婚姻和生产生育。

在古罗马，天才是家族和地区的守护神，是人们为了实现各

种生殖目的而崇拜景仰的神灵。"天才"一词常与某个地区或地点搭配使用，从而表明其作为某个特定地区的守护神，它是一种与房舍、行政区域甚至整个帝国相关的特殊力量。例如，"皇帝的天才"便被视为整个罗马帝国的守护神。

正如麦克马洪的论述，现如今我们最为认可的关于天才的定义源自18世纪，特别是伊曼努尔·康德，他在《判断力批判》一书中探讨了艺术与天才的关系。伊丽莎白·吉尔伯特在2009年关于创造力的TED演讲中简明扼要地指出，该定义已经从"拥有"天才（场所的守护神，一种外在影响力，生殖神灵）的经典概念演变为"成为"天才（发挥某种内因）的现代理念。[11] 康德的著作问世是带来这一变革的关键性转折点。在第三个批判 —— "美术是天才的艺术"中，康德断言，非同凡响的创作技艺是对艺术存在唯一令人满意的解释。康德关于天才的研究很复杂，但此刻，如果我们能领悟到康德对天才所持的观点与声名显赫的艺术家密不可分这一点就足够了。在《判断力批判》一书中有一个经典段落，他这样写道：

> 天才是为艺术定规则的才能（天赋），是艺术家天生的创造才能，因此它本身属于自然。或者我们也可以这样说：天才是一种天生的内在素质，自然通过它，对艺术赋予规则。[12]

这段言简意深的论述值得我们花时间细细揣摩，它对"天才"二字的总结一直沿用至今。康德认为，伟大的艺术家具有一种天赋

异禀的特殊才能，可以塑造与定义创造性生产。在哲学家眼中，艺术家的个人想象力是自然的产物，天才是整个自然体系起作用的表现。天才即天赋，天赋归自然，因此，自然通过天赋为艺术定规则。

康德继续阐述道：天才将"魂"或"神"借给那些缺少灵感、乏善可陈的作品，天才能触碰超越常理与寻常思维之外的东西。天才代表了人类表达的最高层次，是自然最雄奇壮美的表达载体。在康德看来，上帝乃至高无上的艺术家，他的创世壮举为我们理解人类才华的顶峰敞开了一扇大门。天才是一条通往令人敬畏崇拜的创作的途径。

浪漫主义者直接借鉴了康德的思想：将直觉感受置于理性之上，将情感作为审美才能的源泉与通往崇高的途径。他们为每一个个体的想象力赋予英雄主义色彩，在强调个人与主观的重要性的同时，对自然世界中人类的想象力表达也很有兴致。与康德一样，浪漫主义者同样专注于"天赋"这一概念，即个人与生俱来的自然品质。他们高度重视创造性的想象力，他们追求精神与物质的和谐统一。情感、自发性、深刻的表达、思想与感受的和谐——所有这些能力在浪漫主义者的心目中都是伟大的艺术家应具有的。

18世纪末迎来了浪漫主义时代的降临。"天才"一词显然是为那些拥有神奇才能的人而生，他们才华横溢，有如神助，推动艺术创造的车轮滚滚向前。人们对这种"天神般的艺术家"的理解往往与"天赋异禀"的观念紧密相连。天才懂得区分真正的原创艺术创作与纯粹的模仿，人类的创造也有优劣之分。艺术天才为人类揭示

自然的美丽与神秘。

克里斯蒂娜·巴特斯比的《性别与天才：走向女性主义审美》（*Gender and Genius: Towards a Feminist Aesthetics*）一书站在女性主义者的角度审视了关于天才的历史。巴特斯比尝试构建一种女性主义审美，对于过去或现在的女性艺术家所取得的成就，这种审美都适用。她提到了历史上普遍存在的两个与性别相关的美学范畴：美与崇高。前者关于女性气质（以及被动性），后者则与男性的阳刚气质与主动性[13]有关。

与达林·麦克马洪和玛乔丽·加伯一样，针对历史上我们与天才之间的关系，以及这种关系如何影响关于创造力的对话交流，巴特斯比进行了批判性的分析。她的作品从女性主义者的视角出发，揭示了历史上将女性排除在艺术创作生活以外的偏见。这种偏见产生的影响一直延续至今，始终限制着我们对创造力如何发挥作用的理解。并且，在这种限制之下，艺术家形象始终以一种充满神性的崇高伟大的男性形象呈现。

整个 19 世纪，人们对天才都无比痴迷，并且这种迷恋一直延续至今。尽管——或许可能因为——在历史上将其归因于男性及白种人的属性是种狭隘的定义，但我们似乎依然无法摆脱这种影响。现实中有无数自助资源可以帮助你成为天才，或者将你的孩子塑造成天才。有许多以天才为主题的当代电影，例如《美丽心灵》《莫扎特传》《心灵捕手》《万物理论》《模仿游戏》《隐藏人物》《弗里达》《热气球飞行家》等。韦恩·格雷茨基、迈克尔·乔丹或利昂内尔·梅西等体坛巨星通常也都被唤作天才。最近有几本关

于天才的书籍出版面世，其中包括贾尼丝·卡普兰的《女性天才》（*The Genius of Women*）和克雷格·赖特的《天才的隐秘习惯》（*The Hidden Habits of Genius*）。[14] 高产评论家哈罗德·布鲁姆也写过一本书，书名叫《天才：一百个创造性思维典范》，他在书中列举了自己心目中史上最伟大的 100 位天才人物。[15] 戴维·申克在《天才的基因》中探讨了认知科学、基因科学以及生物科学的最新科研发现，该研究表明，即使我们并非天赋异禀，同样能在适当的后天环境中发展和训练成天才。[16]

麦克阿瑟奖以其慷慨的奖金金额声名远扬，人们在非正式场合将其戏称为"天才奖金"，该基金主要致力于嘉奖一些展现出"非凡创造才能"的个人。

但你无法通过填表申请这项奖金，你需要获得提名。该奖项的联合发起人约翰·D. 麦克阿瑟很直白地道出了自己的想法："我们的目标就是资助天才，将这些人从学术界的官僚主义枷锁中解放出来。"[17] 玛乔丽·加伯也说得很清楚，我们的世界渴望天才，我们崇拜他们。每当我们发现无与伦比、非同凡响的事物时，我们会渴望从中获得快乐。

而我所考虑的是，假如我们将艳羡的目光从耀眼夺目的天才转向对创造过程的关注与探寻，我们能从中学到些什么，是否会开启一条看待人类成就或探索发现的崭新途径？我这样说并非否定我们当中那些才华横溢、天赋异禀的个体，也并非认为天才只是种虚无缥缈的幻觉。我想讨论的是，关于艺术天才的这些主流观念往往可能会限制我们的创作和想法，更重要的是，阻碍我们感受和理解

这些伟大的艺术作品与创新背后的东西。尽管"于创作中求知晓"的概念听上去可能略有凭直觉行事之嫌，但目前它在关于创造力的论述中所处地位并不显著，往往总被某些大行其道的关于天才与灵感的假想所湮没——这些假想助长了人们对创作的启示性本质的狭隘理解。

疯子

> 伟大的天才都是疯子。
>
> ——亚里士多德（也有一种说法是出自塞内加）[18]

关于杰出艺术的叙事往往超出了天才的范畴，至少在西方国家，艺术家的形象通常总会与疯癫无状、忧郁阴沉、举止怪异等字眼联系在一起。艺术家引人入胜的奇闻逸事往往伴随着卓越非凡的想象力与某种怪异疯狂。

关于艺术疯子的概念至少可以追溯到柏拉图时代，他的"诗性迷狂说"是一种对创造性个体的早期描述，即反常和"附身"。疯狂的诗人宛如时而狂喜时而狂怒的疯癫醉汉，似乎处于一种狂喜迷乱的状态（恍惚，于"自我之外"）。

对柏拉图而言，疯狂独立于理性边界而存在，因此它背离基本真理。幻想——他将其精准定义为非理性的产物——非常危险。在《理想国》中，柏拉图将诗人驱逐出了哲学国王的正义世界。

艾尔弗雷德·诺思·怀特海有一句名言："西方哲学不过是柏拉图哲学的一系列注脚。"或许我们也可以将他的这种描述扩展延伸至我们对艺术的看法中去。我们是否只是简单机械地采用了柏拉图对艺术疯子的描述，却颠倒了其负面后果？我认为是的，以下是我们的辩白：艺术家非但不会误导我们背离真理偏离现实，相反，即使他疯了，也能为我们提供对世界和人类的深刻洞察，正是因为他或她的与众不同和怪异疯魔。无论如何，关于"疯狂"的对话讨论仍在继续。

诸多证据表明，西方人一直以来都对那些拥有奇异怪诞想法的疯狂艺术家给予格外的关注，无数的画家、雕塑家也都曾自曝或描写过自己的怪异行为，米开朗琪罗便是一例。玛戈·威特科尔和鲁道夫·威特科尔在《诞生于土星之下：艺术家的性格与行为》一书中这样写道：

> 米开朗琪罗对艺术创作拥有恶魔般的狂热……外表不修边幅，完全忽视日常生活礼仪——所有这一切都令他的同辈与后辈们倍感困惑难堪……在世人口中，他既贪得无厌又大方慷慨，超乎常人又天真稚嫩，谦逊，虚荣，粗暴，多疑，善妒，厌世，穷奢极欲，备受折磨，古怪可怕……[19]

这位艺术大师的自述以及坊间传闻都表明他毫无疑问是一个内心饱受孤独忧郁摧残的人。他聪慧睿智，却又与众不同，疏离，怪异。

"艺术家都是疯子。""艺术即苦难。"在一部名为《问题》的文献古籍中，作者（被误认为是亚里士多德，但很可能是他的某位学生）用"忧郁的气质"将创造力与艺术家进行了联结。我们许多人应该都知道，文森特·凡·高割下了自己的耳朵，这一举动令他散发出更迷人的魅力。才华横溢的诗人西尔维亚·普拉斯将自己的头放进煤气中自我了结。安东尼·阿尔托的精神痛苦幻化为其戏剧作品背后跃动的生命力。欧内斯特·海明威在传记中细诉了导致他最终结束自己生命的那些灵魂深处的不安。罗伯特·舒曼在他最出色的作品创作期间也曾躁狂发作。还有赫尔曼·梅尔维尔、拜伦勋爵以及弗吉尼亚·伍尔夫等人，都曾饱受精神疾病的摧残。

创造力与现代双相情感障碍之间的特殊关系，和柏拉图讨论的"狂喜"概念之间存在一种引人入胜的遥相呼应。用今天的话说，我们谈论的是一种狂躁、亢奋、多产的创作状态，个体在这种状态下往往会感受到某种程度的力量与快感。在我们所处的这个时代，有多少电影探索过出类拔萃的才华与精神错乱或不稳定人格之间的关系？

回想一下 2001 年的电影《美丽心灵》中的约翰·纳什，2004年的《灵魂歌王》中的雷·查尔斯，2005 年的《与歌同行》中的约翰尼·卡什，以及 1996 年的《闪亮的风采》中的戴维·赫夫戈特，大众文化对艺术家以及具有非凡创作才能的个人的反常行为始终表现出持久不衰的兴趣。我们也不难理解"疯狂"是艺术家的关键特质这一概念，但是，它扭曲了我们对创造力的思考。

神圣的灵感

在诗意的灵感中，似乎有一些东西，它们对于人类的共性而言显得过于崇高。

——维克多·雨果[20]

某种不稳定的人格有时会与天赋和天才如影随形，而与神性的联系将使其变得愈加复杂。文艺复兴时期的艺术观念不但植根于柏拉图式的"被附身者"和"受启发者"的概念，而且还受到"神圣艺术家"（*il divino artista*）概念的影响，与"上帝是艺术家和宇宙的建筑师"这一基本观念相呼应。

艺术家既脱离了普通人所处的社会阶层，又与神联系在一起。这种联系可以追溯至荷马请缪斯通过吟游诗人吟诵阿喀琉斯或奥德修斯的故事："请为我歌唱这个人吧，缪斯！歌唱这一路波折的人。"[21] 吟游诗人传递着缪斯女神的神性，这是魔力，是灵感。"灵感"一词的词源是"呼吸"，不妨想象一下众神将创造性的精灵从口中吹入说书人或诗人身体的画面，艺术家是被神灵选中的精英。"缪斯女神"（Muse）这个概念便是天赐灵感最常见的表达形式，至今已延续数千年，同时也是现代词语"museum"（博物馆）的词根。

在希腊神话中，缪斯女神是掌管音乐、诗歌、艺术以及科学的女神九姐妹，她们是知识的源泉。有关缪斯的描述五花八门，对于女神究竟有几位（有人说是 3 位，有人认为是 9 位）以及她们各

自的名字等都存在争议。

后来，"缪斯"一词被用于指代那些能为音乐家、作家或艺术家带去创作灵感的人或事物。其中的含义不言自明——"知晓"并非来自"创作"，相反，它是从外部获得，也许是某种神圣的力量通过它选中的凡人向世人传达、与世人沟通。

当然，天赐灵感这一概念并非为西方文化所独有，在亚洲文化、美洲原住民文化以及玛雅文化中都广为流传。它代表了另一种方式，通过这种古来有之的传统方式，人类将艺术与某些超越凡俗的事物联系在一起。

今天，即便我们不再笃信伟大的艺术创作都起源于神明，这种观念的深远影响仍然时隐时现。我们时常会忍不住将某些卓尔不群的艺术作品视为某种神奇超凡的东西，创造他们的艺术家是芸芸众生之中被上天选中的佼佼者，他们鹤立鸡群，与众不同，拥有其他人所不具备的才能与天赋，他们的创作则是这些神秘天赋的成果展示，而非通过坚韧不拔的毅力和辛勤劳作创造而来。

在当代的艺术创作生活中，缪斯的角色发生了一些非常有趣的小转变。与其神秘地召唤缪斯女神，通过自己传递神的话语，不如万全以备去迎接灵感的降临。正如伊莎贝尔·阿连德打趣说："显身、显身、显身，不一会儿，缪斯也照样出现了。"[22] 用厄休拉·K.勒吉恩的话来说就是："创作者得为灵感从天而降预先腾出空间。但他们必须认真努力、耐心等待，这样才配得上。"[23] 这两段引语都反映出从超凡脱俗、与生俱来、上天恩赐、至上才华等概念向"万事俱备，只欠东风"的观念转变，很有意思。在这个更具

现代性的概念里，我们正将创作过程定义为一种现实存在，一种辛勤磨砺，一种攫取灵感与探索的方式，从理论上讲，这一切对任何人都保持开放状态。尽管人们关切的焦点正慢慢从灵感女神的眷顾向伟大作品的创作过程转移，然而奇怪的是，哪怕对于像阿连德和勒吉恩这样的人来说，"缪斯"或"神灵"之类的壁垒依然存在。尽管我们很多人都会与"在具体的创作行为中探索"的观念产生共鸣，但仍然很难摆脱艺术家是一个"与普罗大众有着泾渭分明区别的、荣耀加身的名流怪人"等观念的束缚。

艺术家受灵感启发（神圣的或其他）这一观念也会带来一定的后果，它不但影响了我们对专业艺术家与设计师的教育方式，而且还会影响我们的孩子。它影响了我们对领导力的思考，让我们痴缠迷恋于远见卓识的梦想家，它影响我们看待企业家的方式，并将他们描述为预见未来的先知圣人。然而事实上，他们中的大多数人——至少我采访过的那些人——都认为自己是乐于接受失败、勇于开荒辟路的探索者。

基于这种渊源已深的艺术家与神性的联系，人们甚至会将此类比扩展开去，认为流行文化对艺术实践活动抱持一种"神创论"的观点。艺术家是在模仿造物主，他们从一开始就掌握了世间的所有知识技能，对某个时刻该如何展开某个部分的创作早有预见，成竹在胸。

人们企图神化我们周围的创作者，认为他们拥有一种化心中幻象于众人眼前的神力。人们倾向于像神创论者看待世界历史一般去看待艺术创作过程，这样的观点与达尔文主义者抱持的自然选择

论形成鲜明对比：自然选择是一个复杂的进化过程，在此过程中，优胜劣汰，适者生存。

此类将艺术与神创论联系在一起的论调，在很大程度上误导了人们对艺术的感知鉴赏力。我与诸多艺术家、设计师几乎每一次关于创作的交流都未曾涉及所谓神创论的只言片语，我们的观点更接近自然选择论。

大多数艺术家与设计师在创作开始前并没有创意想象的体验，他们说自己只是在作品的创作开发过程中"做出""涂出""勾出""写出""即兴演出""雕刻出"这些创作想法。在此过程中会产生一些非常精彩的创意想法，当然，另一些则不然。所谓自然选择，即意味着强者生存。

开启一场"于创作中求知晓"的个人旅程

对我而言，要体现"于创作中求知晓"理念的精髓，恐怕没有比将其以个人化的方式来展现更好的办法了：解释它的重要性。以我为例，在我的个人生活中，仍将继续坚持这一点。尽管我一直滔滔不绝讲述着这一观念在我从事过的各种工作中如何如何起作用，但我亲身经历的故事或许更有说服力，更能说明为什么我如此推崇"于创作中求知晓"这一理念，以及它本身的重要性。

曾几何时，我对那些高不可攀的艺术天才的看法，给了孩提时代试图进行艺术创作的我当头一棒。当我明白自己并不具备任何出类拔萃的特殊才能时，我怎么做艺术家？对我来说，在艺术创造

的世界里，满是光鲜多彩甚至臭名昭著的人物：上学时从书本上了解的或者亲自观察到的流行文化界名人。我至今对自己的音乐学习经历记忆犹新，我很清楚，我热爱的那些音乐家都具有高深的音乐造诣与天赋才华。我也曾模仿他们，拨弄吉他、弹弹钢琴，然而，到最后这些对我而言只能成为一种个人爱好与消遣。我坚信，真正的创造力可望而不可即，只为少数人所拥有。

然而，有一件事却对我造成了截然不同的影响，那便是戏剧。我记得自己上小学时便很喜欢各种表演活动项目，它们让我获得熏陶与成长。那时的我自认记忆力出众，但如今回头想来，我有点怀疑这种想法的产生或许与我在舞台上收获了自信有关。这种兴奋欢愉伴随我度过了高中时代的大部分时光，但我却从未想过后来能超越那一时期的舞台表现，因为我缺乏这方面的"天才"，不具备"创造性天赋"。高中毕业上大学以后，我就只有一个坚定的想法：未来的钻研重心是人文学科，而非艺术。

直到我遇见自己伟大的导师弗朗西斯·马蒂诺，这种想法慢慢变得荡然无存。当时我在多伦多大学跟他学习文学，读塞缪尔·贝克特、弗吉尼亚·伍尔夫、卡森·麦卡勒斯、尤金·奥尼尔和贝托尔特·布莱希特等人的著作。我特别喜欢和他一起研读剧本，很显然，他是一名戏剧家，同时也是一位文学爱好者，他的热情点燃了我内心深处的某些东西。此外，我这位导师还是大学戏剧项目的负责人，他鼓励我参与戏剧演出，于是在他的鼓励下我参与试演了一出戏，被导演选中了。

我很喜欢这个戏剧项目，但很快我就发现自己并不是一个好

演员。我总是在内心不断批评挑剔自己，这对一个表演者来说，等于判了死刑，它阻碍我全身心地投入。我还记得马蒂诺曾告诫我，我的表演是从脖子开始的。他说对了。但事后反思起来，真正的问题在于我在表演中无法进入一种"创作"的节奏。很讽刺的是，我的工作也受到了影响，因为我过度准备，且方式不当。每次排练时，我对自己演绎的角色都有一个想象。如果在排练的过程中偏离了那个构想，我的脑子就会开始变得活跃过度。从脖子开始，确实是这样。太糟糕了。

不幸之中的万幸是，马蒂诺还讲授一门戏剧导演课程，对于这门课程他有非常特别的一套教学方法。没有纯理论方面的准备，他的态度简单明了：如果你想导戏，那你就直接去导，这是学习了解认识它的唯一途径，也是让你更全面地深入这门艺术，并且弄清自己面临的问题的唯一方法。这对我本人和我的学习方法而言，非常完美。这无疑是一种"于创作中求知晓"的教学法。

当导演，这是我人生中第一次真正深刻体验创造力。我在班里接到的第一个任务是导演一部独幕短剧，我挑选了安东·契诃夫的《农民》。我可以对天起誓，我是真不知道自己在做什么。的确，我挑好了演员，还安排了首次彩排，但我心里没底，不知道彩排前如何筹备，彩排现场又该做些什么。我查阅相关书籍，与朋友们讨论分析，但一切对我而言依然神秘未知。

但当我一脚迈入那个空间，仿佛在顷刻间经历了某种蜕变，这一点我无法完全解释清楚，只能说，当我开始执导那场戏时，似乎冥冥中有一些很重要的东西降临到了我的身上。我们大声地朗读

剧本，我们讨论角色，我们站起来四处走动，我们嘲弄取笑各种蹩脚想法，我们把对戏剧的反应具体化。对我而言，在那样的环境和氛围中创作，之后再将戏搬上舞台，完全是自然而然水到渠成的事。演员就位，反复推敲各种想法、提问、动作、台词、面部表情。通过参与真实舞台上的具体创作活动，我很明确地知道自己该怎么做了。从戏剧的角度看，我正在进行创作，但当时的我确实不知道该如何解释那一切。从某种角度看，《农民》在我的创作生涯中具有里程碑似的重要意义。

在我执导《农民》期间，还发生了一件事。我记得那场戏的结局部分让我很纠结，很尴尬。没有节奏，怎么都不对。我越卖力，结果就越糟。惊喜来了：我做了个梦（直到今天我还清楚地记得），查理·卓别林出现在我梦中。这场戏的结尾部分需要加入一段现场乐器演奏，在梦里是一把小提琴，营造出一种无声电影的质感，就像人们在默片时代的电影院里听到的那种感觉。以卓别林的艺术灵魂为契诃夫笔下的精彩闹剧画上一个圆满的句号。我想要的一切竟然都在梦里出现了。这次经历听起来貌似与创作求知晓的观念自相矛盾，还有点类似某种所谓指点迷津的"幻象"意味（听起来似乎有点疯狂）。但是，多亏了我采访过的那些艺术家和设计师，现在的我对当初那个梦境有了不同的理解。

创意的灵光总在出人意料的时刻悄然闪现。我们需要将创作理解为一个更广阔范围内多方位的创造活动。我采访过的艺术创作者们经常谈起当他们无法专注于作品创作本身时遭遇到的一些偶然事件与发现。事实上，与我有过对话交流的所有艺术家和设计师最

常说的一句话就是："我是在洗澡的时候突然就想到了这个点子。"还有一些人是在驾驶、听音乐时，甚至在梦中。这些貌似创作之外偶然获得的"灵光一闪"能纳入"于创作中求知晓"的组成部分吗？我的采访对象似乎都给出了肯定的答复。

他们一再表示，当他们深入某个创意项目时，某种东西开始接手了，那种感觉就好像他们做的每件事都成了整个创作过程的一部分，是创作本身的某种延伸，甚至在他们睡觉的时候（或许在睡梦中尤为显著）。当然，对于如何获得发现这个问题，上述情况就仅仅是个偶然境遇了。

从卓别林的梦境中醒来之后，我砍掉了《农民》最后几页台词，找了一位小提琴家，上演了一出"无言的结局"。这个点子很奏效。随着小提琴伴奏的加入，我获得了一个崭新的创作元素：在戏剧的不同部分采用不同的乐器演奏形式，乐器成了第三位主角。诸如此类的创意选择并非来自任何预先设定的艺术构想，这是我们在戏剧表演过程中收获的发现。

戏剧《农民》的导演经历改变了我的生活，为我的职业戏剧生涯开辟了道路。我不能说这是我第一次从创作过程中获得认识，但这无疑是个开始，让我有意识地去理解这一创作过程在我的生活中如何发挥作用。从那时起，我执导的许多其他作品都有相同的基本创作过程，并通过其他方式呈现出来。我写过一本关于将莎士比亚戏剧改编成电影的书，其中有很多创作经历都与我的戏剧导演体验类似。[24]一开始，我不确定自己想表达什么，我有一个具有强大推动力的问题需要得到解决（我刻意使用了"解决"一词，而不是

"解答"），一个为我开启通往未知世界大门的问题；另一方面，写作也为我打开了触及思想的大门。

在过去几年里，我采访过的多位艺术家都谈到创作过程中的"门户"问题。就我个人而言，我有一个中心问题，其他人将其称为驱动、冲动、生成性想法、概念、框架或谜语，在设计界，它甚至可以是一个简报。通过与他们的对谈交流，我了解到找到这个"门户"的切入点对广大艺术家的重要意义，它与"构想"在根本上有较大的区别。

关于莎士比亚那本书的创作，我的切入点是提出一个问题：电影如何成为理解戏剧的重要工具。换言之，如何用摄影机引领我们去开启一场莎士比亚文学艺术旅程，去体验一些无法通过文学作品或舞台戏剧揭示的东西。生成性问题很重要，对电影本身的细致研究也很重要。但只有当我一路写作下去，这些创意想法才会降临到我的脑子里。

与执导《农民》的经验一样，我开启这段旅程的目的是深入了解我要创作的东西，以及在创作过程中我本人所扮演的角色。

我的学术背景工作中也有过一些类似的经历。我在加州大学伯克利分校戏剧艺术系工作了好几个年头，有一年，学校聘请了一位著名的戏剧艺术家及学者来领导我们院系，当时的我正在为争取学院的终身教职做审核准备。这位戏剧家从纽约来，6个月之后便会接任系主席一职。

但很快大家就发现这位才华横溢、略显古怪的学者并不具备成为一名优秀领导者的才能，作为同事，他非常有趣，但不是一个

优秀的管理者。后来，院长一番深思熟虑后，决定由我这个刚刚获得终身教职的院系教职员工来担任系主席。

我接受了这项委任，但心中充满了不确定，我将再一次经历突破与转变。在几经历练之后，我不仅知道了领导一个学术部门意味着什么，而且也发现自己内心深处对这项工作产生了深刻的共鸣。我开始逐渐了解自己，领导方面的才能也渐渐凸显，这种全新的自我认识为我的职业生涯开辟了一条崭新的道路。通过"当领导"的过程，我弄清了自己想追求的是什么，无论是在院系的教学工作方面，还是在这个崭新的领导者岗位上。

实际上，在此期间我同样经历过一些相似的"偶然事件"以及相应的深入学习体验，当然也同时伴随着不安与转变。进入未知的领域，对必然性做出回应，我开始"创作"，直到这个过程向我揭示一些我原本不可能知道的东西。

创作的"脚手架"

需要提醒大家注意的一点是，总的来说，这种"于创作中求知晓"的个人创作体验需要以一定的相关专业背景为基础，并且需要做好相应的准备工作，不要对此产生误解。

与所有人一样，面对挑战，我需要利用一系列人生经验将自己全副武装，例如教育、专业技能、特别的兴趣爱好、职业道德、信仰以及处理轻重缓急事项的能力。"于创作中求知晓"的概念既不是即兴发挥，也不能凭空编造。相反，正如我在本书中所强调

的，一方面，纪律、技能和专注力之间存在密切联系；另一方面，应在创造过程中寻求发现。重点是，我们带入创作项目的个人经验与技能等综合作用形成了一副脚手架，我们将站在这副脚手架上，去触碰一个未知世界。直到我们真正开始创作，才可能知道这个未知世界是什么。

我的个人经历表明，一些原则和具体实践对我的人生起到了重要的影响，但它只触及这个复杂、并且很可能被误解的创作发现过程的表面。在关于"于创作中求知晓"理念的交流对话中，许多人曾将其拿来与约翰·杜威的"边做边学"概念做比较。从某种程度上讲，这种比较有恰当的一面，但杜威的概念只是我渴望探索的更宏大的理念的一部分。我希望自己追寻探索的这一理念能最终表明：作为一个具有创造力的物种，我们人类应该是怎样的。

在过去十年中，我一直担任艺术中心设计学院（Art Center College of Design）的院长。正是这一职业经历重新点燃了我心中的求知欲望，并最终促使我完成了这本书。这所伟大的学校的核心教育理念可以概括为"创作—求知"，通过以创作项目为基础的课程和应用学习理念进行教学，所有思考与理论都围绕着该项目展开，而需要解决的问题也将在项目创作过程中产生。事实上，我们传授给学生的是一种搭建"脚手架"的技能，以及探寻未知事物的勇气。每天，我都能看到那些才华横溢的学生通过同样的"创作—求知"过程，在通往艺术家与设计师的这条道路上冉冉升起。

除了拿我本人的经验现身说法，我还通过与诸多作家、艺术家以及设计师深入对话交流来理解"于创作中求知晓"这一概念的

内容以及微妙区别。当然，这并非某种带有哲学倾向的认识论研究，相反，我的目标是更深入地理解那些极富创造力的艺术家对于他们共同的"于创作中求知晓"经历的反思。

所有受访者都是极具影响力的专业创意人士，他们的原创作品已经在全世界获得了广泛的赞誉。他们独到的见解将引领我们超越司空见惯的寻常事物，进入一种更引人入胜的对艺术创作过程本身的思考与探索。

一方居处，一个名字

在莎士比亚的《仲夏夜之梦》第五幕的一段著名台词中，主人公忒修斯冥想着一种令人心神不宁的诡异能力，即疯子、情人和诗人能用幻想虚构出别人看不见的东西。但从忒修斯的视角看去，我们不难推断，这并非一种该被摈弃的疯狂，反而是一种值得庆贺的禀赋与力量。

疯子，情人和诗人，
都是空想的产儿；
疯子眼中所见的鬼，
多过于广大的地狱所能容纳；
情人，同样是那么狂妄地，能从埃及的黑脸上，看到海伦的美貌；
诗人的眼睛，在神奇的狂放的一转中，

便能从天上看到地下，从地下看到天上。

想象会把不知名的事物用一种方式呈现出来，

诗人的笔再使他们具有如实的形象，

空虚的无物也会有了居处和名字。

（第五幕，第一场，7-18）

本书旨在探索"空虚的无物"如何在创作过程中被想象力以某种方式呈现出来，并给它们以一方"居处"和一个"名字"。归根结底，这是一种关于人类通过创作获得认识能力的思考。

第二章

进入未知的不确定："空白页"的启示

每本书的开头部分你都写得像个外行……渐渐地，随着一字一句的累积，这本书也开始在你面前显露真容……每一句，都是启示。

——菲利普·罗斯[1]

没有哪位诗人知道自己的诗会是什么样，直到它被写出来。

——W.H. 奥登[2]

想知道自己要画什么，你得先动手画起来。

——巴勃罗·毕加索[3]

我们都曾面对字面意义和象征意义上的"空白页"，对我们中的一部分人而言，这片充满各种未知可能性的汪洋大海是令人望而生畏的，它让你内心充满怀疑和焦虑。这部小说如何开篇？怎么突破？眼前这巨幅的空白画布，该从哪儿下笔？这首曲子第一个音符用哪个？节奏结构怎样安排？客户只丢给我一份简报，我要给出什么创意方案才能满足他们的需求？

　　或许我该先把书桌抽屉清理干净。我好几天没给我妈打电话了。知道吗，我现在真的饿疯了。

　　"于创作中求知晓"的首要原则是：通过进入一种不确定性，一个令人望而生畏又充满机遇的虚无空间来开启我们的创作之旅。传说中的"空白页"呈现出的或许是一种令人痛苦不堪甚至麻木茫然的画面，但根据我为了完成本书所采访的诸多艺术家和设计师的观点，尽管进入一种未知的不确定性可能会引发创作者的焦虑和担忧，但也能为他们赋予能量，并最终带来启发。那么，如何应对这样的不确定性？我们从哪里获得进入未知世界的勇气？如何实

现？置身那个空间是什么感受？之后会发生什么？

在采访过程中，我发现各种类型的作家都特别擅长解决这类问题，在本章节中，我将关注的重心放在他们的反思上。然而，为了更深入地对话交流，我还在书中插入了涉及装置艺术、电影、剧本等创作领域的部分作品，并尝试通过这些作品去探讨进入不确定性的意义。

许多作家确实对"空白页"深有感触。实际上，对于以下想法他们也表示接受：当某个创作项目开始时，他们会经历相当一段时间的迷茫困惑。关于写作的比喻不计其数，但我认为小说家、诗人丹尼斯·菲利普斯的描述最深得精髓："起初，你就像乘着木筏，置身于一片汪洋大海中央，没有罗盘，辨不清方向，所以一开始只能朝着同一个方向划桨，没有别的去向——因为你不知身在何处，去往何方。"

在 2017 年的一次采访中，小说家妮可·克劳斯反思了自己的写作过程，并提到"进入未知空间的力量"。她用"平静"来描述自己的这种体验，我也从中感受到某种专注力，并准备好踏上一段旅程，去寻找——用她的话说——"另一面的连贯性"[4]。克劳斯寻得了平静，而其他一些作家感受到的却是不安。无论是何种感受，它们都表明了一种对进入未知世界去探寻可能性的认知与接受。

与之相关的是"消极能力"的概念。这一概念最早是浪漫主义诗人约翰·济慈在 1817 年写给他弟弟的一封关于威廉·莎士比亚的信中提出的。这个想法与当今许多作家所谈论的进入未知的创造性空间有一些有趣的相似之处。济慈将艺术家或诗人赞颂为

"尽管置身于不确定、神秘与怀疑之中,却并不急于追寻事实与理性"[5]的人。他深深钦佩艺术家创造美的才能,这种美含混暧昧,能瓦解坚定的意志与决心。

随着时间的推移,"消极能力"的概念已经开始围绕着艺术和诗歌展开话语,甚至进入社会科学领域之中。[6]波德莱尔用"自我对非我的渴望"[7]来描述"消极能力"。约翰·杜威认为该观点对他关于哲学实用主义的著作产生了一定影响,并将济慈的概念视为"富有成效的思维心理学"。[8]本着相同的精神,20世纪的英国精神分析学家威尔弗雷德·拜昂认为济慈这一概念可能会为心理治疗领域带来突破和转变。他强调了患者进入一种无法识别及不被引导的状态的重要性——"没有记忆或欲望"。[9]同样,佛教禅宗哲学提到了 Satori 的概念,从日语翻译而来,意为"觉醒""领悟""顿悟"。有趣的是,只有在怀疑和不确定的前提下,才能发现这一刻,即 Satori 的前期阶段:探索、搜寻、成熟和爆发。"探索"(quest)阶段伴随着强烈的不安感,类似大脑处于"不确定、神秘和怀疑"[10]状态下练习"消极能力"的才能。这些例子的共同特征是:因为屈服于未知,从而获得了某种发现。

"消极能力"(和进入不确定性)并非被动的顺从、无知或不安全感。很重要的一点是,它是一种积极主动的追求。这让我想起了哲学家唐纳德·舍恩所说的"隐含在艺术、直觉中的实践认识论,一些实践者……将其带入不确定的情境中……"[11]我的很多采访对象都提到了不确定性固有的内在创造潜力。一些人坚持认为自己需要它,并且所有人都强调,在寻求这种方法的过程中他们感

到精神振奋。

切入点

> 你的触发主题应该是那些能点燃你对文字的渴望的事物，
> 用自己的方式说话方能传情达意……你的写作方式能决
> 定甚至创造你的内心世界。
>
> ——理查德·雨果[12]

作家是如何开始写作的？借用理查德·雨果的话说，触发主题是什么？切入点在哪儿？我向许多不同的作家提出了这个问题。进入某个不确定的空间是一回事，但怎样启动这个过程呢？靠宇宙大爆炸吗？还是某种隐隐的预感？

我得到的回答各不相同。生活中的一些主要问题可能引发一部分作家的思考，而某些看似普通平庸的想法或许能激发另一部分人。切入点可能来自某个随机观察，孤立的体验，情绪波动，一个笑话，一个单词，一个关于叙事声音的想法，一种强烈的冲动，或者仅仅是灵光显身。

小说家艾梅·本德告诉我，事实上，她的切入点是来自身体方面，而非心灵或情感方面。"我每天都写东西，我有个雷打不动的习惯：在那儿坐一个半小时。记得第一次写作的时候，我还把自己的双腿绑在椅子上了呢。听起来是不是像在开玩笑？这可是真事儿。"她对自己写作过程的描述与维克多·雨果将自己脱得光溜溜

地锁在书房里写作的奇闻逸事相映成趣。关于雨果的传闻或许有杜撰的成分，但很显然的是，雨果确实会把自己的衣服交给仆人，并严格嘱咐他们，只有在自己完成大量的写作之后才能把衣服还给他。

本德的创作实践或许更有平衡感：定好的 90 分钟是很神圣的，无论写与不写，她都得待在那儿。对她来说，创作活动的切入点就是留出时间。"之后，在一个半小时快结束的时候，我就写了，然后就这样了。后来我读到精神分析学家亚当·菲利普斯写的一篇关于'无聊'的文章，他提到将无聊感当作一种创作空间来培养。我改变了写作方式，虽然感到不安、很烦、很无聊，但还是遵从了这个规则。之后的写作开始变得更加松弛和奇妙，我写了很多，就是这一点支撑着我完成了所有作品。"

家具设计师兼教育家罗赞·萨玛森很赞同本德的观点，她也认为无聊感可以成为进入创作空间的切入点。她向我讲述了她经常跟学生们一起做的一项激励创新发现的练习项目。她只要求他们坐下来画一个小时的素描，不准中途离开座椅或停下来休息。她感兴趣的是，一个人在忍受不安甚至焦虑的时候会有什么状况发生。她认为不舒适本身就是创意想法滋生的沃土："我们的身体很擅长阻止我们进入某些令人感到不舒服的地方，所以假如当你感觉百无聊赖，找到一种进入那个地方的方法，是激发一种全新的思考过程的方式，也是一种将你带入某个全新领域的方式，非常美妙。"萨玛森教授的是一种关于创作的纪律，她将这种纪律的定义拓展开去，把"置身于令人不安的时刻"也包括在内。这是另一个切入点。与

一个正练习冥想的人一样，创作者通过创造某种机会，从而不加评判地去观察当下可能发生的事情，哪怕他正处在不适和不安的感觉之中。

小说家谭恩美在一场关于创造力的 TED 演讲中声称，她通过一种道德模糊性进入不确定性的世界。对她来说，这种暧昧模糊是她的某些深刻问题产生的根源。她明确指出，着手于某一个中心问题是她的切入点。"我得到了这些提示和线索……事实上，我需要的是一个焦点。并且，当我有了一个问题时，它就成了焦点，生活中所有看似乱七八糟的事物都要经历这个问题，最后的结果就是，某些非同寻常的事物便会显露出来，变得相关。"[13]

诗人兼小说家约瑟夫·迪普里斯科表示，可以带着一个简单的概念或并不十分明确的想法切入创作，然后，通过写作行为本身去发现一种指引你的叙述声音，一种通过写作产生的声音："有一种情形是，当你在写作时，你会发现你的'讲述者'的故事和他的声音正在引领你走上一条路，你必须跟随它，倾听那个声音，所有的线索都藏在里面。"

汤姆·斯特恩的小说《我消失的双胞胎兄弟》的创作过程让我们深入了解了他与未知世界的遭遇，以及他进入这个创造性发现之秘境的切入点。[14] "我就是直接动笔开始描写一个人物的。"斯特恩告诉我，"生活中我一直在观察他人，阅读他人，思考并试图理解他人。我花了很多时间思考自己和其他人之间的差异，以及我们到底是如何走到今天这个地步的。"当他开始写作时，无论是怎样的观察触发了他的探索，他都会非常刻意地消除那些可能影响

故事发展走向的先入为主的预期。对他来说，期望实现某个想法（甚至达到某个目标）的行为会使作品黯然失色。假如带着某种预期进入创作，那么他便会尽力去实现这些期望，从而导致无法对作品可能揭示的内容保持开放的心态，这是件危险的事情。

谭恩美用她所谓的"可怕的观察者效应"强有力地阐述了这一点。她警告说："你在寻找一些东西，并且你知道……你在用一种不同的方式看待它，并搜寻与之有关的东西。并且，假如你用力过猛，那么除了写'关于它的……'之外，你什么也得不到。"在谭恩美的眼中，创作过程不是探索预先设想的东西，而是创造条件去搞发明。

在《我消失的双胞胎兄弟》中，斯特恩直接下笔描写主人公，他写作的目的是了解他的人物角色，了解他的行为——正如他所说，在这个"摆弄文字"的创作过程中，他发现了一个与自己的停滞不前做斗争的人物，一个几乎牺牲了全部生活的人。

"你能告诉我为什么你觉得这个形象很有吸引力吗？"我问。

"不能。我不知道为什么它对我来说是种扣人心弦的人物节拍或音符，但事实就是如此。"关于这个角色，他写了一页又一页，然后，在某个时刻，他开始考虑如何才能让这个角色在生活中做出一些有新鲜感的，或者不同以往的行为。惊喜与转变的问题一直困扰着斯特恩，最终，他需要放下手里的纸笔，暂停一下，整理思路。得做些别的事情。

"当你放下它的时候，我是说当你暂停创作的时候，发生了什么？"

"中心意象出现了。当时我坐在床上，妻子在我身旁已经睡着了。就在我坐在床上准备睡觉时，一个怀孕男人的形象突然浮现出来——对，怀孕的男人！同时，还有另外一个扭曲变形的畸形小人儿形象出现在我的脑子里。我记得一开始想到的这两个形象之间的关系是一个怀孕的男人和一个畸形儿。随后，一个不知从哪里飘出来的声音告诉我他们是兄弟。我这才意识到这是一个男人怀上自己的双胞胎兄弟的故事。没搞错吧？！我满心狐疑，但我心里还有另外一个声音在说——'没错，他们就是兄弟，眼下首要任务是弄清楚这到底是怎么一回事。'"

斯特恩这一段关于创作过程的描述中有许多有待揭示的东西。很明显，一开始他完全处于不确定的境地。他对自己周遭世界的观察触发了一个切入点，一个关于角色的问题，他发现自己仿佛置身于汪洋中的一只木筏上，他开始朝着一个方向划桨，穿越广袤无垠的未知世界，去往已知世界（或者更准确地说，去一个他更了解的地方）。他的创作实践活动将他带入一个关键视点，为他打开了一个空间，让某些想法浮出了水面。但这些并非发生在写作过程中，而是当他坐在床上做些别的事情的时候。这是一种创作处于停顿状态下的创造力。我的采访对象不止一次谈到创作这个"连续体"的构成因素。通常，这些构成因素往往都不是某种具体的创作行为，也包括艺术家不直接参与（貌似）具体工作的那些时候，仿佛这些进行项目创作的艺术家进入了一种可能性的延伸状态。有些时候，对事物的洞察是通过直接的创作行为产生的，有些时候则不然。事实证明，创作行为本身只是整个创作活动的一部分。从根本上说，

是否能获得发现不是我们可以人为控制的，我们只能为实现这种发现去创造条件。

斯特恩与本德二人都坚持将日常的写作训练纳入"于创作中求知晓"的重要组成部分。斯特恩谈到他职业生涯的一个关键性的时刻，当时他师从伟大的作家埃利·韦塞尔，在某次一对一的讨论会上，韦塞尔很直接地对他说："我给你个建议，假如你自认是一名作家，如果你认真对待自己，你每天都得腾出时间坐下来写作。无论你是只花 20 分钟搞出一堆垃圾，还是奋笔疾书写上 4 个小时如有神助。每天都得写。"

"那是 20 年前的事了，"他告诉我，"从那以后，我每天都坚持写作。"

常规的写作训练本身就是一种进入未知世界的方式，也是一种准备活动。一些作家将写作比作锻炼肌肉，这个比喻很贴切。要成为作家，就必须练习写作；要成为运动员，就得锻炼出强健的体魄。最初的痛苦与执着，终将令你变得更加强大、坚韧甚至优雅。日常写作训练，其实也是一种应对所有可能发生的状况的训练。假如一位作家要在一个充满不确定性和创造性发现的地方成长壮大，那么这种训练就是一种不可或缺的准备。

克里斯·克劳斯对我讲述了一个发人深省的故事，是关于她的书信体小说《我爱迪克》如何诞生的故事。对克劳斯而言，进入未知世界的切入点是一个问题，这个问题就是：作为一名独立实验电影制作人，她如何看待自己职业生涯中的失败经历。就在她完成自己最后一部电影《重力与优雅》时，她最终不得面对一个悲惨

的现实：观者寥寥。这是一部耗时两年半，自掏腰包拍摄的电影，最终却一败涂地。

"这是我的最后一部电影了！我发誓从今往后不会再拍，直到我找出自己的电影无法获得成功的原因。因此，《我爱迪克》成为解决这一问题的探索对象。无论如何，我想将自己的经历作为案例来研究：我的电影为什么失败。"

汤姆·斯特恩通过人物角色这一触发主题来切入创作，克劳斯则是通过对自身经历的审视。《我爱迪克》采用了一种写情书的形式来展开故事情节，主人公叫克里斯和西尔维尔（她当时的丈夫及事业上的长期伙伴的名字）。克里斯和西尔维尔两人一起写情书给第三人迪克，他是加利福尼亚艺术学院批判研究中心的主任。迪克从不回信，也不拒绝。信就这样一封封寄出去。克劳斯精妙优美的措辞"写在沉默之上"——不确定性状态下写作的主题变奏。

迪克变成了一幅空白的银幕，一块幻想出来的用于倾听的白板，克劳斯可以将任何东西投射于其上。

我鼓励她谈得更深入一些："多说说那个幻想出来的听众是如何发挥作用的。"

"它给了我一个收信人，一个我正在与之交谈的人。在写作课上，他们谈到'发现你的声音'，我认为他们真正想表达的是发现你的受众。"通过给迪克写信的形式，她建立起一个结构，在这样的结构中她能与一个外化的形象倾诉交流，而这个外化形象则脱胎于她的内心世界。对她来说，这个外化形象带有一定的文化规范与局限性。此外，她有意利用这种结构来制造一种自我反思的动力。

"我打定主意要成为自己作品的艺术史学家。我想将自己从这些可怕的羞愧感、挫败感和屈辱感中解脱出来，将其外化，并与文学联系起来。"

"你想把《我爱迪克》写成小说吗？还是仅仅将其视为一种个人探索？"

"我真的认为自己就是在给这个人写信，这有点像个艺术项目。"她告诉我。

对克劳斯来说，写这些信其实是一种探索，它至少具有两个层面的意义。第一个是与自我的遭遇：她不断地给这位"完美倾听者"写信的过程，也是她苦苦思索自己过往艺术生涯中遭遇的深刻问题的过程。但从另一个层面上看，写这些信同时也带给她更大的发现，并且最终以小说的形式呈现出来。"直到1997年我才发觉可以将其结集成书。"她说。那时她已经写了好几年的信。"我带着多年以来积累下的文件夹和信件复印件去了沙漠。在那里租了间小屋，翻弄着那些陈年书信，做了一些缩略删减和编辑，于是它们开始慢慢有了书的雏形。正是这些信件让我的著书立说成为可能，也就是后来的《我爱迪克》。"

考特尼·马丁是一名互联网博主，出过几本书。她跟我聊起她在日常生活中面临的关于创作活动的生成性问题，这些问题是她的切入点。与克里斯·克劳斯一样，马丁也谈到了她如何通过写作去解决自己遭遇的棘手的个人问题与不确定性。她以自己每周发布在 OnBeing 网站上的博客的创作过程为例。写博客的时候，她经常将眼下各种紧迫的问题带入全新的思考角度。"这是关于我怎样生

活的问题，我在探索一种模式，我在寻找问题，有时甚至是寻找一些有趣的瞬间。"

马丁是一名训练有素的记者，她进入未知领域的切入点也很值得我们注意。她指出，新闻通常是以第三人称进行调查和报道。尽管她质询的问题多与文化或政治有关，但也具有很强的主观特色。她告诉我，"传统新闻记者在调查报道时从不使用第一人称。永远不会使用'我'字"。

她的作品中这种专业新闻记者与个人记录者相结合的视角激起了我的兴趣。马丁常常会以一种异乎寻常的方式将一些宏观大局方面的问题与她个人的脆弱、生活难题，以及面临的不确定性联系起来。最后，为了在不确定性中寻求发现，为了形成自己的思考，为了通过创作或写作寻找了解自己观点的方法，她努力创造了许多条件，这些都是她悉心钻研与个人勇气的产物。受人敬仰的作家兼教师帕克·帕尔默是马丁的朋友兼导师，用帕尔默的话来说就是："写作就是当我在稿纸上或者电脑上喃喃自语时，我对自己内心活动的展现，是一种谈话治疗，但它不需要提前预约，也不用花钱。"[15] 前文中提到的理查德·雨果就这一点做了进一步的拓展延伸，他说："写作方式能决定甚至创造你的内心世界。"

在我们的交流过程中，为了进一步阐明她的观点，马丁将话题的重点放在她目前正在进行的一个项目上。

作为一位母亲，马丁眼下正为自己孩子们的教育选择问题展开拉锯，这涉及北加州公立学校的班级、入学机会以及种族等问题。面对孩子的教育问题，最开明开放的白人中产家庭会做何选

择？"我目前正着手关于公共教育问题的系列文章，通过它去反映白人家长是如何在诸多方面阻碍公立学校教育体系的融入问题。"她提出的问题在我们此刻的社会文化背景下显然很合时宜，这是一个更大的社会挑战的一部分。

当然，与此同时，她自己也置身其中，与我们公开斗争，与她自身的处境斗争，与她必须为自己的孩子们做出的紧迫选择斗争。这种结合是极具冲击力的，它表明马丁的创作不仅是为了收获写作的成果，更是为了弄清自己想要的生活。

在一次关于约瑟夫·迪普里斯科诗歌的谈话中，针对进入不确定性这一问题，约瑟夫·迪普里斯科提出了一个尤为不寻常的反思。

"在你的诗歌创作过程中，进入不确定性的切入点是什么？"我问他。

"是一种节奏，"他回答道，"是一种声音，是音乐。我感受到的东西需要语言来承载。"

我很喜欢这个回答，它与我以往听到的所有关于切入点的描述都不同。"能展开细说一下吗？"我问道。

"就是有一种不安的感觉，我感受到了。我只能通过写诗来释放抒发这种感觉。"

与这位受到"节奏"与"不安"激发的诗人交谈是让人心悦诚服的。作诗前，他脑子里并没有关于这首诗的构象，仅仅是被一股冲动，甚至可以说是渴望所驱使。他还向我强调，他作诗"没什么理由"。"我不会告诉读者我在想什么。我希望它听起来更美妙，更具有韵律感与节奏感。我不是在复制，我在创造。"

这种区别很有说服力，它表明了"于创作中求知晓"这一理念如何改变我们对创作过程的理解与感悟。与其说它是在复制一个已知概念或预先设定的构想，不如说它是在创作中逐步展开思考。

宇宙与世界的构建：作家的不确定性原则

> 很重要的一点是，我们拥有……一种创作的美学，而非表达的美学。
>
> ——加布里埃尔·约西波维奇 [16]

> 虚无的价值：无中生有。
>
> ——谭恩美 [17]

找到进入不确定世界的入口，然后呢？作家在这个空间里需要构建什么去推动项目往前开展？

谭恩美就这个问题给出了答案，她提出构建宇宙学的想法："我必须为自己的宇宙构建宇宙学，做自己的宇宙的创造者。"这是一个令创作过程得以展开的环境，是一个框架，无论它有多神秘莫测。

谭恩美用量子力学来阐述她的比喻。"我真的对此知之甚少，"她承认，"但我还是会用它。"把创造力的宇宙学想象成能量、暗物质、弦论、粒子以及宇宙学常数，这听起来是件很刺激的事情。

这与海森堡的测不准原理或外推现实也有一些类似之处。即

使是艺术家本人也无法完全弄清楚在他们所创造的世界里粒子的确切位置和动量。谭恩美需要对创造力的宇宙学俯首称臣，她解释说："虽然你不知道究竟是什么东西在其中运转，但它确确实实在那里。"你只有参与其中，才能接近它、了解它。

谭恩美对自己创作过程的探索主要集中在：解决那些神秘莫测的运转，摆脱与道德模糊性的纠缠，探究奥秘——通过她的焦点或核心问题（她的切入点）。对于这位小说家来说，这种焦点就像一个滤镜，它能使某些具有相关性的特定事物得到凸显。随着这种相关性的出现，她的创作想法得到凝聚与发散，并且突然意识到了一种持续模式："它似乎一直在发生。"而创作过程本身也为她带来了惊喜："你会认为冥冥中有一种巧合，一种偶然，让你从中得到来自这个宇宙的所有助力。"

我之前提到过创作的连续体，在这个连续统一体中，创造性的参与超越了写作这一具体行为本身——坐在床上干别的事，或者将书稿暂时搁在一边，甚至包括暂停创作，都属于这个连续体的组成部分。谭恩美用机缘巧合来解释她之前的一些经历。她的宇宙学中包含的许多原本看似随机的东西，放在更广阔的创作空间中来看，它们的出现似乎都各有其目的。

"还有一些非常离奇的事情，它们在创作过程中带给我很多有用的信息……我曾经写过一个故事，故事中会涉及一些具体的历史时期与地点等信息，因此我需要查阅相关的书籍。我取下那本书，随手翻开一页，结果发现那一页上恰好就有我需要的故事设定、时代背景以及人物等信息。"

谭恩美进入了一个充满机遇的宇宙学，包含了潜在的机会、偶然性和无法预知的可能性。不可否认的是，对许多艺术家而言，创作过程是创造发明活动的核心体验，它带有一定的随机性。我问道："你从你的宇宙学中得到过哪些无法解释的东西？"谭恩美疑惑道："在我写故事的过程中，发生过不少与此类似的事情，但我基本上都无法解释。难道是因为我有滤镜，所以写作的时候就可能遭遇许多巧合？还是说这是一种我们无法解释的偶然性？就像宇宙常数一样？"

谭恩美帮我们理解屈服于宇宙法则的美，而宇宙法则通过自我创造产生。作家在那个世界里，探索发现展开谜团，了解并触及自我的另一部分未知的信念，以及在进入未知世界之前完全无法想象的东西。谭恩美解释说："在那儿待上一段时间以后，看到过许多奇妙的事情发生，你会开始在心里琢磨：到底是谁的信念在向这个世界发号施令，决定事情如何发生？所以，我仍然与它们在一起，这个故事写得越长，我对这些信念的执着就越深，我认为它们对我很重要，因为在这样的信念里，我的故事是真实的，我也能为自己生命中的某些问题找到答案。"

汤姆·斯特恩对谭恩美的观点表示赞同："只有通过不同的步骤和不同的阶段，我才能得到一个点，之后我才会知道这一点与另一点相连，于是我开始逐渐看清事物的全貌。我时常会感到讶异，我怎么没有事先发现这些联系——为什么就是看不见呢？对我来说，要建立起这些联系，除了通过它，没有别的办法。坐下来，码字，一直写下去，除此之外我不知道还应该做些什么。"

作为一名作家，找到自己的方向，在某个特定的宇宙学规则下探索，往往能释放出一种兴奋雀跃感，产生源源不断的创作成果。在未知世界里找到出路是一件令人无比振奋的事情。丹尼斯·菲利普斯传递给我的信息是，在一个未知世界中获得了方向感（哪怕是暂时的）就像打开了泄洪闸。他沉浸在那个激动人心的时刻："啊！我知道我在哪儿了！"那感觉就像顿悟，"突然间，这些话就像是从外部一股脑儿地倾泻而下，而不是从内部喷涌出来。这种无与伦比的感觉很美妙、很神奇"。

菲利普斯所描述的经历并非罕见，许多作家都使用过类似的语言暗示某种来自自我之外的、通过艺术家的身体传达的感觉。事实上，很多人都描绘过某种类似灵魂出窍的体验。这可能就是为什么很多关于创造力的理论中都包含了神灵启示的概念。然而，还有另外一些作家认为，尽管有人感觉这种力量或许来自自我之外，但实际上，写作行为是进入"另外一种意识——但依然是自我的"，正如迪普里斯科所说。

心理学家亚当·菲利普斯也有类似的观点，他认为，写作是揭示自我的惊喜，我们潜意识的许多方面一直处于隐藏状态，直到我们开启创作行为。

艾梅·本德补充了一个引人入胜的见解："如果你没有感受到惊喜或者缺少发现，读者很可能就会觉得这本书寡淡无味、毫无悬念。"她以村上春树的小说为例来进一步阐明自己的观点。"我能从他的书中感受到一种直觉的运动，是的，我能感受到。我想这就是我如此钟情于他的作品的原因。假如有另一本书，各种要素已经全

部整齐到位，哪怕书的作者能像菲利普·罗斯那样熟练专业地安排它们，我也只会欣赏它，重视它，但不会更深入地挖掘。就像是一种远观，无法激起内心波澜。"

谭恩美用多层面复杂的宇宙学作为隐喻，以一种新颖独特的方式描述了在不确定性的创作领域中有可能发展出的东西。她的宇宙学既有结构，也有惊喜；既有预先计划安排，也有随机偶然发生；既有机会，也有秩序。在这样的情境中，作家既能挖掘故事，也能发现自我（在某种程度上可以媲美考特尼·马丁），它就像一座能够体现艺术形式与个人深度的幻想建筑。

如果从"创作—知晓"理念的角度去理解这个隐喻，那么最重要的一点就是：她的宇宙学是怎样在写作过程中出现的。它是作家在创作中同时体验到的东西——既是创作的成果，又是创作的过程本身。它与即兴创作亦有相似之处，即创造一件东西与发现一件东西其实是一体两面（这个问题在后面的章节我会再谈及）。

正在形成过程中的宇宙学变成了"宇宙剧院"，叙事于其中缓缓展开。[18] 作家进入了不确定性，但进入之后，她发现了一个正在不断膨胀的宇宙，由万有引力、暗物质以及各种闪耀的光构成——所有这一切都为创造性发明走向深入创造了机会。

结构化的自发性

装置艺术与电影艺术家黛安娜·塔特尔从事的创作加深了我们对创作者与不确定性这二者之间关系的理解，与作家的写作实践

相比，她的创作项目尤其值得我们深入思考。塔特尔在装置艺术作品和电影作品之间做了重要的区分，她经常在同一件作品中融合这两种不同的艺术形式。在我们的讨论中，她提出了一个让我饶有兴致的思考方向，是关于不确定性如何在她不同的工作项目中扮演不同角色的问题："我的装置艺术作品没有设计蓝图，我甚至必须置身于那个空间，去思考和想象应该把这个装置做成什么样。但拍电影的时候我就得经常设计蓝图。"

为什么这两种创作项目之间会存在这样的差别？其实原因很简单：不同的专业学科对于不确定性有不同的要求。一位小说家可能带着一个模糊的创作大纲和框架就一猛子扎入未知世界，在类似于谭恩美所提出的那个关于探索发现的未知宇宙中一路建造结构。然而，出于某些现实原因的考虑，电影制作人则必须在拍摄之初就发展出结构。

最终，创作与知晓的关系发生改变了吗？进入不确定性在电影拍摄与装置艺术创作中各自发挥什么作用？

在解决这些问题之前，很重要的一点是你要记住，在大多数创作规程中，限制和结构通常只是时间问题，随着项目阶段的推进，受到的限制也会越来越多。与我交流过的艺术家与设计师都清楚这一点：从最开始的海阔天空最后驶入狭窄曲折的河流。开幕之夜马上就到了，美术馆说这幅画作必须得展出，出版社定的版面，设计师交付设计，建筑师的设计必须考虑到施工，等等。

让我们来仔细看看塔特尔的一个创作项目《与现实一样激进》，这是一件装置艺术作品，中心主题是拍摄世界上最后一头

雄性北部白犀牛，它的名字叫苏丹。2016 年 3 月，塔特尔前往肯尼亚开始拍摄。2017 年 10 月，在与我的谈话中她告诉我："还剩 3 头犀牛，2 头雌的，1 头雄的。如果苏丹死了，这个物种就将面临灭绝，因为再也没有繁殖的可能。"令人悲哀的是，2018 年 3 月，45 岁的苏丹真的去世了，它的死亡带来的后果就是这一物种的灭绝。但在此之前，塔特尔已经记录下这种令人印象深刻的美丽生物。

在拍摄期间，尤其是像《与现实一样激进》这样一个复杂且充满挑战性的项目，塔特尔需要制订一个拍摄计划，并且大多数情况下她必须坚持按这个计划执行。就像在电影制作中，工作室的现实经营状况、技术人员、摄影师以及整个演员队伍，都会受到明显的制约。时间就是金钱。如果没有进行大量的先期准备工作和对未来可能发生的状况的预期，他们是承担不起的（如果不是不切实际的话）。那么，这些制约因素是如何影响认识发现的呢？

"当我开始做一些东西时，"塔特尔告诉我，"我脑子里会有一个概念或图像。"这个概念或图像是她进入不确定性的起点，她早期的创作工作是通过一系列妙趣横生的工作室活动展开的，这些活动塑造了她的创意思维，深化了她的创作理念，并为关键时刻的执行做好了准备。她提出问题，阅读，研究图像，构想各种可能性，玩游戏——利用她工作室的空间来进行探索发现。之后，她为电影拍摄制订了一个必要的计划。

具体来说，在关于犀牛苏丹的项目中，她竭力思考如何为这个物种衰落的时刻带去一点尊严，并为它们即将迎来的灭绝致哀。

在工作室的筹备过程中，她渐渐弄明白了自己想要什么。她回忆道："我决定拍摄落日与它擦身而过的场景。""夕阳落在一头动物身上。就这样。我想让苏丹成为一个标志性的形象。所以我决定从侧面拍摄它。"

但是，即使有了这样一个极具冲击力的指导形象，当她真正身处拍摄现场时，会出现什么情况？会有变化吗？需要即兴发挥吗？如果是，要做大改动还是微调整？在那里，她有机会发现一些事先无法预料的情形吗？最后苏丹的拍摄项目做了一些细微但非常重要的调整，因为塔特尔开始适应一些无法预知的因素，如风景、光线、犀牛与落日的位置关系，以及犀牛在特定时刻的动态。"在拍摄中，我要决定是移动摄影机还是从不同的角度或距离进行拍摄。"在拍摄现场她还做了一个有趣的决定：增加一个日出时的镜头，探索不同的光线、透视和画质的细微差别。"最终我拍了日出和日落时分的犀牛，看看它们都是什么样子。"这段片子对她来说，既是创作成果，也是探索发现。

当塔特尔和我探讨她的一些其他项目时，她告诉我，她的电影拍摄比《与现实一样激进》更具自发性，并且在创作中发现了其他一些很微妙的元素。例如为了她的影像装置艺术作品《切尔诺贝利》（2012），她提前去了场地，并在现场四处溜达。"我去看场，"她说，"在切尔诺贝利待了一整天，然后回来设计这个项目。"此外还有另一个例子：《逃亡世界》。塔特尔去肯尼亚的休鲁山国家公园（Chyulu Hills）拍摄了一群野生大象。"我是在2017年3月去拍野生大象的。当时我与一些环保主义者以及护林员们一道追踪野

象——找到它们并拍下来。在这种情况下，我没有什么拍摄计划，虽然我知道自己想要什么，但并不确定自己最后能得到什么。"

"你说你知道自己想要什么，这是什么意思？"我问。

"总会有绝美镜头的，我在想象它们，我能拍到完美的镜头吗？"

"你在脑子里看到那个完美的镜头了吗？"

"看到了，我很喜欢。我看到了它。当我去切尔诺贝利的时候，我拍摄了一些在核污染环境下生存的野马。我想要的镜头是废弃的城市街道上的一匹或者一群野马，但谁知道我能不能拍到呢？结果我一到那儿，发现马就在那儿，就在大街上。"她需要对机会做出反应。"它就在街上。当时我用手里唯一的相机拍了下来，那是一台很小巧的徕卡相机。"

对我来说，塔特尔的故事与其说是对预定的创意构想的阐释，还不如说是表明了一种自主性。她对自己在切尔诺贝利经历的那个时刻的描述，强有力地揭示了一点：详尽的规划对于收获偶然之美具有至关重要的作用。听起来或许有点矛盾。准备、纪律、经验：无数音乐家都告诉我们，所有这一切都是一场伟大的即兴表演所需的必要因素。

如前所述，经验、技能、教育以及价值观都是支撑艺术家进入不确定性状态的"脚手架"。除了"脚手架"之外，塔特尔还为某些特定的创作项目增加了一些特定的基础工作。在她的《切尔诺贝利》和"苏丹"作品中，她最初在脑海中看到的那个画面，最终在创作过程中变成了一个真正的结构——对当下那一瞬间做出积极回应的结构，一个让自发性捕捉得以实现的框架。就此，

一种具有微妙区别的创作方式（以及由此产生的认知方式）出现了——为了回答或回应不确定性而做好准备工作。正应了路易·巴斯德的一句经典名言："机会总是垂青那些有准备的人。"

继续回到肯尼亚野生大象的故事，我与塔特尔就作品中创作与准备之间的关系进行了更深入的探讨。"《逃亡世界》是一件与

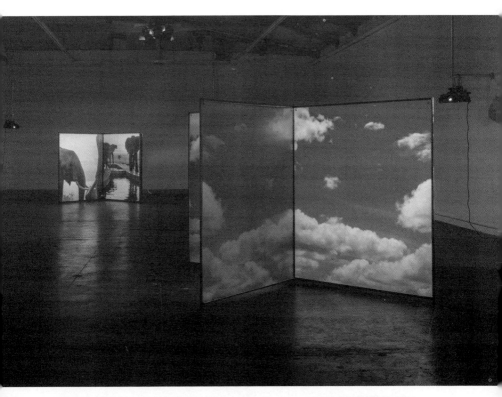

黛安娜·塔特尔 2017 年在美国洛杉矶 The Mistake Room 展出的装置艺术作品《逃亡世界》

之类似的结构化自发性作品吗？你与大象接触的这一反应具有一定的即兴发挥的性质，你为此做过什么准备？"

"我的所有经历，我知道的一切，所有与野生动物打交道的经验，我看到的想象中的镜头。"但是这一次成功依然来自事前的周密准备，以及与合作伙伴一起心甘情愿地蹲守最佳时刻的到来。"我和这些环保主义者一道参与拍摄，他们很熟悉这个游泳池，就是位于 Big Life 总部的游泳池，公象（当时我只拍摄公象）会跑进来喝游泳池里的水。我告诉环保主义者我想要的东西，他们建议我每天晚上找个隐蔽的位置架设机器，藏起来拍。于是我每天晚上都在隐蔽拍摄，我甚至拍到了大象一起坐在游泳池边上的镜头。最终，我拍到了我想要的。"

塔特尔的这段故事与艺术家蕾韦卡·门德斯和我分享的观点遥相呼应。门德斯认为等待本身就是一种极富创造性的行为。"这是为了让一切都平静下来。'不知道'还意味着你不能总是动来动去，忙个不停。"她以自己的作品《环绕太阳，迁徙 1》举例，这是一个视频影像项目，跟踪一种体重仅 4 盎司①的小鸟——北极燕鸥。这种鸟是地球上迁徙距离最长的鸟，它们每年从北极飞到南极，之后再飞回来。"我待在北极，等了很长的时间。等待也是与自然相处的一部分。"她认为等待是另一种了解认识的方式，你身体的每个部分，所有的感官全都打开，去感受自然，重新看待世间万物。

① 1 盎司约为 28.35 克。——编者注

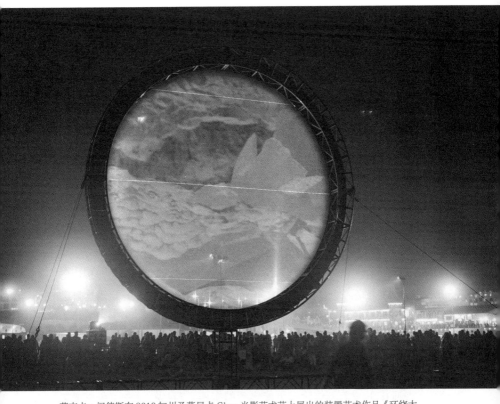

蕾韦卡·门德斯在 2013 加州圣莫尼卡 Glow 光影艺术节上展出的装置艺术作品《环绕太阳，迁徙 1》。她将一个时长为 30 分钟的单通道视频投影到一块直径为 25 英尺[①] 的屏幕上，屏幕则由一座圆形桁架在沙地上方撑起

等待也是一种孤独的创作空间。"正是这种孤独让我得以用不同的方式看待这个世界。等待不仅是一种与自然相处的方式，也是

①　1 英尺约为 30.48 厘米。——编者注

一种与自我相处的方式，这是最难的事情，你会一直困惑于该做些什么。当我静静等待时，我寻找的是自我意识的消解，我的身份意识，我的边界意识。所以，我们终于在一起了，对吗？与景融为一体，与风融为一体，与鸟融为一体，与我知道的一切融为一体。所以，等啊等啊，就在那里，我慢慢消散。"

我说："等待并不意味着消极。"

"完全正确！我积极地等待。这是一种一无所知的行为，很可怕，让我觉得很脆弱。"等待是一种进入不确定性的行为，可能有某种欺骗性，也很矛盾。

讲完等待拍摄大象的最佳时机的故事之后，塔特尔描述了拍摄过程中的等待与先前的等待之间的微妙差别：为进一步的创作发现开辟道路。她将自己比作"一位经历了书里的角色开口表达自己想法的小说家"。她谈到为动物们（"她的角色"）构建一个表达自己想法的空间，并且做好倾听它们声音的准备。当她回到工作室研究拍摄成果时，这种倾听精神仍在继续，因为她敞开了自己的心扉去迎接下一个创作阶段可能出现的东西。"我说，'来回顾一下工作，好吧，来吧，来看看我做了些什么，慢慢来。'在这个过程中总能从一些事情身上得到启发，而这些启发会成为下一阶段装置作品创作的基础。"

塔特尔作品的安装阶段，是一个更清晰的"于创作中求知晓"观念的体现。在这一阶段，她使用了 SketchUp，这是一个 3D 建模程序，适用于一系列绘图应用（建筑设计、室内设计、景观设计、电影和视频游戏设计）。使用此软件是进行作品演示的第一步，这

让她有机会去验证在数字世界里"于创作中求知晓"观念同样适用。"我先手绘，然后用 SketchUp 创作模型。我会找一处开阔地去做，或者直接去表演场地上弄，如果条件允许的话。但通常情况下，工作几乎都是按照我在 SketchUp 中设计的方式来展开的。我很喜欢 3D 建模，因为我有建筑学的相关背景。在这样的空间里工作对我来说是一件自然而然的事。在那个创作阶段，作品总在发生变化：也许我该这么做。让我试试那个。这个让我来做。只有通过这个制作过程，我才能找到我真正想要的东西——'啊！这样弄一下看起来就对了！'"

塔特尔结束犀牛苏丹的拍摄回来之后，完成了这一阶段的工作，并且设计出了一件装置作品来展示自己拍摄到的影像——两块相互交叉的屏幕，在犀牛身上投射不同的视角。"伴随着太阳落山，在犀牛身体两边，一边一个。"她之所以这样设计，是因为她"想把犀牛的外形复杂化"。她越是"创作"这个装置设计，就越"知晓"这种复杂化意味着什么。"我想要一种主体性，在平等的基础上迎接观众的主体性。因此，最重要的是，犀牛足够大，它的眼睛与观众的眼睛处于同一水平位置上。犀牛的主体性是个很复杂的事情，我想在安装编排时找到它。对我来说，这工作就像在太空中舞蹈。"交叉屏幕是她本人的设计方案。

但现场实际测试效果并不理想。于是她又开始忙活起来，摆弄一下这个，又动动那个，处理不同的图像，调整装置各部分之间的关系。在这个探索过程中，她决定在交叉屏幕上翻转其中一幅图像。"我让它看起来向后倒退，成了！一旦其中一幅图像往后倒

退，感觉就对了。我就说嘛，就应该是这样！"她做到了，她也知道了。

一切都柳暗花明了。塔特尔的同事们来看她的作品，反倒是同事们用他们自己的语言准确地描述与定义了塔特尔所做的事情。"他们告诉我：'你把空间折叠起来了。'他们说对了，因为你可以

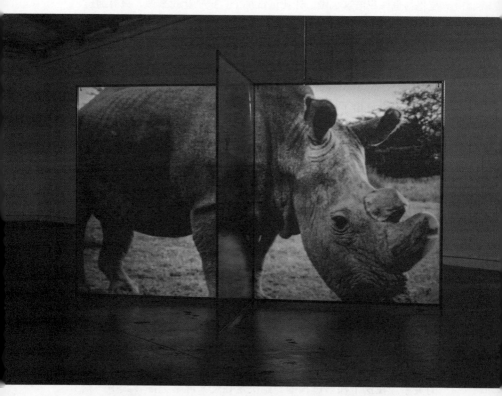

黛安娜·塔特尔 2017 年的装置艺术作品《与现实一样激进》。该装置包括两面特别定制的屏幕、两架投影仪以及两部媒体播放器。洛杉矶 The Mistake Room 展览现场

同时从两侧看到犀牛，犀牛会倒转。'你用最简单的方法把空间折叠起来，只需要制作这些交叉屏幕就好了。'他们讲得对极了！"

塔特尔对这个非比寻常的创意项目这样总结道："我并不知道自己会把这件装置作品做成现在的样子，我发现有些意料之外的东西偷偷溜了进来。就这件装置来说，它其实就是一种非常简单的折叠方法，让人们想到空间折叠。"当塔特尔发现地球上最后一头雄性北部白犀牛周围的空间折叠了的时候，她受到了启发，她带着这种全新的认识前进，并且在下一件作品中进一步探索。"它成了下一件作品的起点，这是我在作品完成后才意识到的事情。有些我先前从未计划过的东西在创作中出现了，又反过来让我产生了一个新的创作想法。"

剧本创作与改编

与原创剧本或改编剧本创作者的交流，为我们进一步理解进入不确定性的意义增添了一个新的元素。就像塔特尔的"苏丹"一样，剧本创作者在项目最初阶段就会被要求在特定的结构中进行创作：两个小时的电影框架，场景和剧情结构固有的局限性，演员的档期，等等。

我请编剧兼小说家罗斯·拉曼纳为我解释一下他创作的两种文字体裁之间的区别，他解释道："从很多方面讲，写剧本都比写小说容易，因为你已经失去了无限的可能性。""你必须在结构中去创作。所以，这未尝不是件好事，因为你只需要知道它必须有 120

页，三幕式结构，英雄必须这样，坏蛋必须那样……多多少少都是这样。然后，你就可以在这个框架内随心所欲地干了。当你发现自己在框架内创造出了一些新东西时，你会感到无比满足。"

拉曼纳的"于创作中求知晓"体验仅仅发生在已经标记好的结构中间，这个创作过程不同于彻头彻尾进入一个充满不确定性的未知世界，至少在他的剧本改编实践中是这样。但当他在这些结构间隙中写作时，"探索—发现"这一基本的循环对他依然适用。对于严重依赖结构的电影制作规范，让－吕克·戈达尔有一句著名的调侃："一部电影需要开始、中间和结尾，但不一定非得按这个顺序来。"

通过与拉曼纳的谈话交流，我对电影改编的过程产生了好奇，当一个作家从已经建立的小说或戏剧世界开始创作时，这是否会有效地改变编剧们对一些问题的思考，比如不确定性、创作大纲以及传统结构等。对于已经存在的文本，人们可能更希望编剧能有一些与原创小说家或诗人不同的新想法。

在《电影中的符号与意义》（*Signs and Meaning in the Cinema*）一书中，电影理论家彼得·沃伦针对电影的导演创作问题以及编剧的独立性问题阐述了自己的观点："导演不会让自己从属于另一位作者。他的原始资料就是一个借口，它提供催化剂和场景，改编者将自己的心思与盘算糅合于其中，从而催生出一部全新的作品。"[19]站在本书的角度来阐述沃伦的这一观点，那就是：改编者（这里指编剧或导演）可以使用最初的文字版本作为自己的创作切入点。因此可想而知，通过改编生成一个全新文本的过程，同样

是"于创作中求知晓"这一理念起作用的体现，没有先入为主的构想，进入未知领域。我并不是说情况总是这样，但我想表明的一点是，改编的过程——乍一看似乎与进入未知世界是截然相反的——从本质上说也是一种"于创作中求知晓"的体验。我想到一个可以与之做比较的例子：爵士音乐家的即兴演奏。这种表演形式是一种对乐曲的现场改编，在旋律和主题方面都有变化。音乐家在哪些地方即兴发挥是无法预测的，用沃伦的话来说，第一版的旋律是一种催化剂，音乐家利用它在现场创作出一部新作品。改编不是盲目的复制，也不是彻头彻尾忠于原著。从很多方面讲，他其实是在创作自己的作品，并在创作过程中呈现出一种全新层面的认识。

查理·考夫曼 2002 年的电影《改编剧本》是小说改编成电影的经典成功案例，这部电影由苏珊·奥尔琳的小说《兰花窃贼》"催化"而成，斯派克·琼斯担任该片导演。本片的大获成功极具说服力地表明，书面文字改编是一种富有内在启发性的创作过程，也是"于创作中求知晓"理念极有力的例证。

编剧兼导演罗伯·菲尔德在他所著的《改编：拍摄剧本》（*Adaptation: The Shooting Script*）一书中有一段对考夫曼和琼斯的采访，主要是谈他们二人之间的合作。菲尔德向他们问起关于编剧的创作切入点的问题，考夫曼回答说："这要看情况。有时候是一个事件，有时候是一个主题。从这个角度看，电影《改编剧本》的切入点其实就是一本书……我比较随心所欲，不想一开始就知道太多，随它带我去哪儿吧。"[20]

用考夫曼本人的话来说，写作是为了"让自己惊喜"。他谈到

了"偶然事件"（fortuitous accidents），也即在他写作过程中浮出水面的某些事。"这有点可怕，又很有趣，因为我不知道该怎样收尾，它带着我一直往下走。"接着他又描述了在创作中找到结构的过程，以及在初稿完成之后进行必要的修改整理的过程。

关于《兰花窃贼》的改编，考夫曼重申他对剧本并没有什么特别的想法，他只是被一本"关于花的书 —— 没什么戏剧性"激发了兴趣。但这种兴趣很快就沦为强烈的挫败感，他开始萌生退意。考夫曼曾在采访中表示，如果不是电影公司"已经付给了我一笔启动资金"，他可能早就完全放弃这个项目了。事实上，他还通过电影里的一个场景表达了这种情绪。

必要性或许是创造力的一个关键组成因素，它迫使艺术家去探索那些看似陌生、可怕甚至毫无灵感的世界。我对导致这种必要性（金钱、截稿日期、首次排练、学校留的作业或者把自己绑在椅子上）的东西没有多大的兴趣，我更关注的是它如何迫使艺术家进入某一个未知世界，找到一个切入点。也许等待一个构想的实现是某种抵触情绪的产物，就像考夫曼所表达的那种心不甘情不愿一样。或许我们长久以来都错误地将预先设定的构想、看见了石头里的天使等当成一把能带领我们进入某个神秘世界的魔法钥匙，这种想法导致我们对创作过程的理解极为有限，如果不是误导的话。我们需要勇敢面对可能性，有时我们甚至需要一定的催化剂来强行进入。

那么，考夫曼在改编奥尔琳的小说的过程中到底发生了什么？菲尔德是这样说的：

……这本书讲述了奥尔琳与来自佛罗里达州的男子约翰·拉罗彻的一段经历，拉罗彻因在湿地保护区偷采稀有兰花被捕……考夫曼很快便发现自己陷入了一个两难境地：究竟该如何把一朵花戏剧化？不过，预付的支票已经兑现了，大家都在翘首期盼他拿出剧本。在经历过一次又一次失败之后，考夫曼找到了解决办法：在奥尔琳的真实故事中插入一个名叫查理·考夫曼的虚构人物，而这个虚构人物恰好就是受雇改编《兰花窃贼》[21] 的编剧。

经过多次"错误的开始"（请理解为"具有启发性的过程"），考夫曼最终找到了这种自我参照的方式。他是在用他自己的方式创造解决方案，而不是凭空臆想。因此，这部电影的名字《改编剧本》被赋予了恰当的含义，并且与"于创作中求知晓"的理念产生了绝妙的呼应。剧本的个性化情节和片名说明了创作与被创作的事物具有同步性，体现了创作过程与创作内容的密切联系。"电影《改编剧本》讲述的是一位作家在描写一个女子的遭遇的过程中迷恋上这个女子的故事。"罗伯·菲尔德告诉我们。[22] 这是一个完美体现"于创作中求知晓"的例子，故事仍然是关于花的。

在书与剧本之间摇摆不定，在第一文本和第二文本之间摇摆不定，在两个动态世界之间摇摆不定，改编本身的摇摆不定，这一切本就是电影的核心体验。正如考夫曼所反思的那样，"带上真实的人物，带上真实的作者，将他们塑造成电影角色，并获得观看他们写作的体验，就像电影观众获得的体验一样"。所以你经常被带出戏，尽管你观看的是由一个故事带出的另一个故事，但总有一个

挥之不去的声音不停在耳边唠叨："这是真的？这不是真的？我真的很喜欢这戏。"

这些评论其实是对"于创作中求知晓"给出的另一种重要见解。就像真实与虚构组成了电影的核心动力一样，对艺术家来说，创作与知晓便是他们的核心动力。现实与虚构之间的界限模糊，就好比艺术家所说的创作与发现之间的融合。套用考夫曼对作者的评价："把作家当成，并且让他成为一部作品的主题与创作者，让创作一部作品的体验成为了解这部作品的体验。"总有一个声音在唠叨："这是在创作作品还是在了解作品？"当过程与结果合二为一时，创作与知晓取得了一种平衡。创造和被创造的事物通过同一个词"改编"来体现，就好比"即兴创作"一样。如果非要举例说明，那我想没有什么比电影《改编剧本》更能说明问题的了。

当我问起电影制作人扎克·斯奈德关于剧本改编过程的问题时，他非常直接地谈到了最初的文本："我并没有考虑过尽最大努力去重新创作。我试着去读那些我认为很精彩的部分……我很在意的东西。"我们的这次对话交流发生在他拍摄改编自安·兰德于1943 年创作的小说《源泉》期间。这部小说曾在 1949 年被拍成电影，由加里·库珀主演。

1949 年那部电影的剧本是由兰德本人亲自改编的，她的剧本初稿对斯奈德的创作至关重要。"我在档案里找到了（兰德的）稿子。华纳档案，未影印，初稿，380 页。它是我的改编剧本的支柱。"他后来将其改编成了一部十集电视短剧。

随着谈话的深入，我开始理解斯奈德所说的"在意"是什么

意思。就像考夫曼和其他几位作家一样，它与"惊喜"有关，当他发现自己正在改编的作品的"声音"时，这一切都给他留下了深刻印象。"这本书我已经读了十几遍了。但当我进入文本细节时，会不断有更多的发现……我觉得在创作中最让我惊讶的事情是，我能听到人们的声音。我真的能听到声音吗？我能感觉到吗？我在与这本书翩翩起舞。当我改变某样东西，或者移动某样东西的时候，它会以它自己愿意的方式移动，你明白我的意思吧？"

他告诉我他添加了一个原始场景，因为这样做能让某些角色和剧情线索的发展更为合理。当他在几天后重读剧本时，他已经完全忘记了关于自己添加原始场景这回事——刚开始他并没有认出那是他自己添加进去的。对他来说，那是个巨大的考验：场景很贴合，并不突兀。"也许这就是正确的节奏。很明显我差点把自己都骗了。"

斯奈德写作是为了寻找惊喜。像许多艺术家一样，他必须保持自己每天的工作节奏。他手里可能握着一个原始剧本或正在改编的大纲，但他知道，他只是用它来进入一个令人生畏的未知世界。"我觉得每个艺术家或许都应该尽可能将自己放进那个未知世界里。"

编剧进入这个令人生畏的世界的切入点是什么？"它可以是任何东西，任何我见过的东西。它可以是一张照片、一幅画，甚至某个真实的瞬间。"

他发现自己能接受这种刺激，沿着已经打开的道路去探索那个可怕的地方。

"在一部电影中，你可以将你的所有想象力串成一个创作想

法 ——它存在于时空中，并且始终在运动。你必须去追逐它，找出它想要什么。最初激发你的那件事向你发起逼问：它是什么？或者为什么？如果它足够丰富，就能继续下去。它会为你开辟一条通路，让你沿着它往前走。它会发生变化，也会演进发展。"

正如我所强调的，"于创作中求知晓"不是随波逐流。"事实上，创作（无论何种媒介）的品质与技能、经验、教育、职业道德和敬业程度之间存在直接联系。但这些都只是"脚手架"因素，艺术家站在上面进行创作活动，进入未知和无法想象的领域。

当我们讨论斯奈德的作品时，他也对此有所共鸣。他在某些时候会发现"流动"的时刻。"这就是促使你前进的动力，"他说，"就像打高尔夫球，非常完美的一击。"他接着说："我不是高尔夫球行家，所以我也不知道为什么自己会想到这个，但是在一本叫作《绿色高尔夫球手册》的书中有一个惊人的想法，作者的观点是：'你自己必须足够好，才能赏给运气一个机会。'我认为我们在创作过程中低估了这一点。"他继续说道："只有先达到一定的技术水平，才能进入下一阶段，从而对创作保持开放的心态。你可以对惊喜做出回应，实现它，因为它一旦出现，你就知道该如何应对。你能实现世界上最伟大的创意 ——前提是你抓得到它。"

斯奈德的剧本创作过程并没有随着剧本的完成而结束，还有第二个层次的"创作—知晓"，是另一种不同的创作方式。开拍前他会将剧本变成详细的故事板。"剧本一旦创作完成，我就用绘画的形式再写一次剧本。我会从头开始，打开第一页，开始画。我按剪辑顺序画出所有的镜头。所以如果我想删镜头，我会重新画一张

特写。为此我花了好几个月的时间。"

然后，他向我展示了《守望者》的故事板：精美的速写、视效创意，还有他偶然发现的照片。这是一座视觉宝藏，与文字版本一样详尽丰富，甚至更好。

斯奈德认为，绘制故事板是一种更精确的剧本创作方式。他承认，在拍摄过程中的某些时刻他需要一些心血来潮的即兴创作，但故事板在某种程度上能让他保持真诚，更深入已经写好的剧本。"我发现自己一直在寻找第二个层次，我总想知道为什么。我认为，在根据剧本绘制故事板时，我在文字、图像与镜头安排之间建立起了一种谨慎的关系。在我眼中，《守望者》是一部非常重要的文学作品，我真的想更细致谨慎地诠释它。绘画是为了确保潜台词始终起作用，在拍摄当天，假如演员迟到而你又没有足够的时间，你可能就会失去这种潜台词。故事板能确保我不会失掉它。"

尽管斯奈德拥有相当出众的编剧才能，但从根本上说，他是一个视觉思维者。"我认为画的时候，我是在创作。我总是说，当我画这部电影的时候，其实就是在拍第一遍。"

绘画让他更深入地理解这部电影的内容。"这是我的启蒙文本。"就像有些人说的，这些技能"赏给了运气一个机会"。

随后他说起了一个很有意思的题外话："有一天，我妻子对我说：'你有没有想过干脆不写剧本，只画剧本？'我觉得她这个想法很有意思。我很想知道如果我试一把会怎样，但我估计电影公司恐怕会不乐意。"

他在故事板里画的某些细节有时也会给他惹麻烦。例如，他

扎克·斯奈德为电影《守望者》(2009)
绘制分镜头的速写本

会根据自己的画去纠正演员的动作。"我会对他们说：'你们要站在这儿，看到了吗？你站这儿，像我画的那样。'"他回忆道，"有些演员觉得这样做很困难，但他们习惯了。"有时也会遭到拒绝，这样的冲突在他的制作设计师身上发生过。"门的铰链是画在另一边的！你把它装反了。下一个镜头在那儿，全都被门挡住了。"他对故事板的过分关注可能会让他的制作设计师心头不快，"但这些画儿能确保我在那个层次上思考细节问题"。

当我追问斯奈德在拍摄过程中到底有多少时候是不按图索骥即兴发挥的，他猜测可能有一半的时间确实是在修改东西。"这是人类在太空中和餐桌上的现实。所有人都到位了，画也弄好了，但你得做出来。虽然这只是蓝图，但它给了我自由。要是没有这些画，我就没法组织安排好该做的事情。我把画和现场的真实状况结合起来考量。"

修改

> 一件作品永远不会有真正完成的那一天，除非是因为有意外发生，比如倦怠、满足、需要交付或者死亡。因为就创作它的人或物而言，这件作品只是完成了一系列内在转变的其中某一个阶段。
>
> ——保罗·瓦莱里[23]

每个作家都在谈论修改。这是所有创作过程的核心部分，在

不同的时间它意味着不同的事情，从下笔开始，到编辑，再到润色，以及介于它们之间的各种事情。或许应该暂停一下，思考一下在"于创作中求知晓"的情境下这意味着什么。作家认为修改是"新的构想""改变构想"还是"再构想"？假如从一开始就没有构想，又怎么可能有"再构想"呢？我们是否可以把修改看作是一种再创作，从而带来一种更深层次的认知？

让我们回到汤姆·斯特恩和他的《我消失的双胞胎兄弟》。你们应该还记得，斯特恩用写作的方式去理解自己的角色，这让他获得了一个非常关键的发现。当他坐在床上，旁边是熟睡的妻子，他脑子里出现了这样的画面：他正在着手写一个故事，一个男人怀上了自己的双胞胎兄弟的故事。"第二天早上起床后，我坐下来开始写，我很专注于这个概念。我不想给它下太多定义或者命名。"汤姆说道。这时我特别留意到他的语言表达——他把这个关键形象描述成一个概念和一个中心情境，但它仍然不是一部小说的构想。"我有的就只是这几页纸，上面写着这个家伙在做一些我本人在探索发现过程中写下的东西。"

"那么你怎样从这几页纸进入这个新的中心情境呢？"我问他。

"我从第一页重新开始。当时我已经写了四五十页关于这个角色的东西。我从第一页开始重塑它，因为我们现在正朝着这个大方向进行。增加一个新的层次，但也要对它进行调整。现在我发现，虽然角色之前对一些事物做出的某种反应是合情合理的，但由于新情境的出现，他对某些事物做出的反应就会发生变化。这样就能理解这个角色之所以和他女朋友发生争吵，其实是因为他无法接受他

自己怀孕的事实。

斯特恩通过写作发现，自己笔下的这位中心人物的忧心忡忡其实是一种自我厌恶的体验。这一发现为他的整个小说世界增色不少，并且丰富了场景。斯特恩通过这个过程去观察小说的发展方向，当他通过新构想进行再创作时，另一个发现浮出了水面：他笔下的这个角色"怀上了自己的双胞胎兄弟，而这个双胞胎兄弟是个天才，特别钟爱经商"。"这就是目前我所想到的东西，"他解释道，"然后，这种情境开始塑造整体。于是我回到起点，重新开始。"

因此，斯特恩的写作过程其实就是发现人物自身性格或处境的过程。无论是创作本身，还是在一个新的环境中（坐在床上），他都获得了一些认识发现。带着这些新的发现，他又回到了开始，并增加了新的层次。在这个过程中，又发现了某个新的元素，这促使他再重新开始，将新元素叠加起来。小说创作就是一个不断发现和修正的过程，从创作到认识的过程，从再创作到再认识的过程。

乔·迪普里斯科在我对他的采访中说道："我的那些书没有哪一本不是重写过 25 次的，搞不好还不止。"

这让我想起了汤姆·斯特恩，于是我问了迪普里斯科一个很实际的问题："你是完成整个初稿后再回去从头修改呢，还是说先写上几页，然后修改，之后再写几页？"

"两者都有。这是个流体过程。……它完全不是线性的。我早上醒来，有了一个自己很喜欢的想法或句子，之后，我开始攻击它，不断挑剔它，然后它开始分崩离析，就像你在波斯地毯上用力

扯出一根丝线，整个事情就全都变了。"

迪普里斯科的修改过程实际上是一个不断发现和创造的过程。他拿自己的小说《到此为止》（*All for Now*）举了一个例子，听起来跟斯特恩的做法类似。"你一直在寻找某样东西，直到读到小说的结尾，才意识到它到底是什么。然后就得回过头去想那些对这个角色产生影响的事情。我不禁想问，他在讲述这个故事的过程中是如何得知这一切的。而最终发现的那一刻也让我激动不已。这是个工作量很庞大的工程，因为我得回去将所有的空白都填上。"这是很纯粹的"于创作中求知晓"，包括修改的过程。我们再次看到了一位艺术家明确地表示，在作品完成之前他自己也不知道它会是什么样。之后，他进入了一种与作品的交流对话状态，并且在这种对话中进一步创造（以及获得进一步发现）。

在我们的谈话中，迪普里斯科告诉我，事实上，在修改的过程中，他塑造了全新的角色和场景。最后，他总结道："事情可能就这么简单：没有什么所谓的修改，只有重新写、继续写。与其说你是在修改已经完成的东西，不如说是再看一遍，再做一遍。"可以肯定地说，这是一种再创作。

艾梅·本德将修改定义为"敏锐的聆听"，并试着将自己想象成读者。当然，对作者自身来说，"敏锐的聆听"其实是有问题的，因为作者从一开始就创造并熟悉了这些文字材料，它们会对作者产生某种程度的干扰。本德试着故意让这些文字材料变得有陌生感，这样她就可以"再次进入它"，就像初次读到这些文字一样。

"你是怎么钻进那双眼睛里的？"

她会采取各种策略手段，比如将文字材料打印出来，而不是直接在电脑屏幕上阅读。又或者，不时听一听苏珊·贝尔的建议。苏珊·贝尔在《编辑的艺术：论编辑实践》一书中谈到了她通过改变字体使文章看起来焕然一新的点子。[24] 不管本德采用什么技巧，目的都是达到最清楚的效果，检查盲点和自我。她打趣道："就是那种'忍痛割爱'的常用模式，如果由于各种原因我对某一条线的发展过分纠缠，我就会鼓起勇气剪掉它。"

迪普里斯科也说过同样的话："作家要有一种勇气，一种把东西都扔出去的力量。"我们也可以对创作中获得的认识做减法，修改就是其中的一个阶段。

本德继续说，当她回头再看剧本的时候，"它要么有用，要么没用。如果还有用，那么就进入编辑模式，进行大刀阔斧的修剪，但核心部分依然保持完好。如果它没用，那我就不做了。朽木不可雕，留它何用？"

"之后发生了什么？"我问。

"就撂在那儿，"她回答说，"也许有一天，如果我有时间我会重新造访它，假如那时它能再度吸引我，我就重新开始编辑，或者让它以一个脱胎换骨的形象出现在另一部小说的故事中。但是，我对它不会有太多熟识感，因为它就像是一个全新的东西，而我找到了一个切入角度，在这些语言中体验到了新鲜感。"

"那编辑本身呢？"

"逐字逐句进行，中间加入一些我认为可以继续展开的东西。我对韵律的重视胜过其他任何东西，节奏如何？拍子怎样？"本德

关于韵律感的描述与我自己的作品产生了一种清晰的共鸣。确实有一种类似于对音乐的倾听在引导修改的进程，它非常准确地描述了这一阶段创作的微妙差别，以及当你想要在之前创作出的文字材料基础上重新开始时，该如何进入一个已经存在的不确定性。

我问本德是否认为自己的修改过程是一种"增加层次"——在先前的文本基础上创造性地添加新文本。"是的，就像盖一座大厦，感官的世界、记忆的世界，还有语言等所有这些都涌了进来。"之后她又回到了韵律感，再到"敏锐的聆听"等问题，去阐述她的层层叠加的方式。

韵律感对于这一点来说非常重要，因为就旋律而言，假如太杂乱无章，也需要对其做类似于"精简层次"的处理。同样的道理，读者怎样消化这些文字信息？我又怎样消化它们？这是场考验我的比赛吗？我是否有遭遇一场铺天盖地的信息轰炸的感觉？最后，我和她探讨了我关于改编的想法，在她讲话的时候，我突然意识到改编与修改这两个问题完全相关。

在思考关于改编的问题时，我发现，文本改编与从零开始进行小说原创，这二者都是在进入一种不确定性。查理·考夫曼的例子清楚地表明，改编可以是一次进入未知的旅程，也是一次"于创作中求知晓"的旅程。而修改也是基于同样的原则，你从最初的文本开始，然后在修订版中创建另一个文本，然后再创建第三个文本，在每一次后续文本的创作过程中都会有所发现，就如同你进行最初的原始文本创作时一样。修改过程也许就是进入一个不确定世界的全新切入点，一个不同于原始文本创作的切入点。本德似乎对

这一比较深有同感。"我认为二者很有相似性，当你进行修改时，最初的文本中有一些东西是原始未经雕琢的，而且可能并不清晰明朗，你将它们实现的过程就可以视为一种改编。而你改编一个文本，就必须让它拥有一些原始的东西，对吧？因为如果把它弄得太过成熟完整，那就没有改编的必要了。对于改编者来说，你需要抱着一种修改的心态对待原始文本。"

在我采访过的作家里，似乎有不少人都将修改与失败的风险挂钩。在一个层面上，作家在创作初期可能会感觉到一些很重要的实质性的东西浮出水面；但在进一步的审视过程中，有时往往就会发现这件作品似乎并不如它最初看起来那么好。我的脑子里再度浮现出迪普里斯科的话："我的电脑里有些未完成的书稿，刚开了个头，可能有 100 来页，但我对它们已经完全没了兴趣。这事儿说来惭愧，但是真的。"

"为什么会觉得惭愧？"我问。

"我为此付出了心血，可怎么就失败了呢？我辜负了这个故事，我本来可以弄出一些东西的，但我搞砸了。"

汤姆·斯特恩也从另一个不同的角度聊到了失败："每当听到人们说自己喜欢写作但是讨厌编辑时，我总是听得满头雾水。对我而言，二者是一样的。一开始，没有任何东西可供你编辑。你只需要从某个地方开始就好。如果让我来，我可能刚写完一句就会想：这感觉不对，回去改！对我来说，写作是一个不断失败的过程，失败、再失败，直到最后得到点什么东西。"

斯特恩随后进一步解释说，对他来说，与所有的创作一样，

修改永远都无法彻底完成——在这方面，他的作品永远都是失败的，他永远也讲不出完整的话来。他引用弗兰纳里·奥康纳的话来暗示自己最终的目的是要阐明一些他无法用语言表达的东西。"我希望我的作品能比我自己说得更多。我并不认为缺少完整性是件坏事，但我的确认为这是一种失败。我明白如何去追求某样东西，并且努力做到其中一部分，但不是全部，只是一部分。它永远不会到来，永远不会真正到来。所以我觉得最终一败涂地，因为我总能回头再继续，我从没真正完成过。我只是到达了自己所能到达的极限。"

斯特恩讲话时，我想起了 W.H. 奥登对瓦莱里的名言的阐释："诗永远都写不完，它只是被遗弃。"最后，修改意味着创作进入暂停休息的时刻，这个时刻应该是对失败的反思，或者，用本书的语言来说，一种对知识的局限性的反思。

作品到什么时候才算完整？对斯特恩来说，就是当他到达某一个点，认定自己再也无法走下去的时候。另一边，对于艾梅·本德来说，当她觉得自己已经用语言尽可能完整地捕捉到了某一个情感时刻，作品就算完成了。"当我竭尽所能获得了一种清晰的感觉，就算完成了。我曾经将写作比作一个大玻璃瓶，我想抓住鲜活的东西，这就是我想要的。我想捕获一些有生命力的东西……只要我觉得有生命力就行。并且，一旦我觉得已经彻底将其俘虏，那就算大功告成了。不然还强求更多什么呢？"

这些针对作品完整性问题的探讨让我想起罗兰·巴尔特在创作《语言的沙沙声》这部小说时的一些重要思考——这些思考完

美地与我采访过的作家、艺术家们的反思融合于一体。巴尔特在《语言的沙沙声》中指出，小说是一种创造形式，能产生"情感的真实"。他将关注的重心从作品转移到实践，即创作本身。"总之，现如今我又找到了一条路子。我把自己放在创作的主体位置，而不再谈论作品的主体：我不研究一件作品，我假设一件作品……对我来说，世界不再只是一个物体，而是一种写作，也是一种实践：我进入另一个知识的领域……我提出一种假设，为之探索，并最终发现由此而来的财富。"[25]

我们进入不确定性，我们进行创作，我们发挥创造力，是为了敲开另一扇知识的大门。创造无休无止，永不落幕，还有更多的创造可以想象，且可能实现。创作只是在某一点中止，这就需要作者为另一个更深层次的创造做好准备——阅读。

第三章

材料：寻求未知事物的形式

有时，当我刚开始画的时候我并没有什么预想的问题需要解决，只是拿着铅笔在纸上漫无目的地随意描绘线条、形状、色调。一旦我的脑子蹦出"这是画的什么"，一种有意识的想法便开始析出，并逐渐结晶成形。随后，控制与指令发生了。

——亨利·摩尔[1]

我不知道自己在做什么。正是这种一无所知让事情开始变得有趣。

——菲利普·格拉斯[2]

让我们"难得糊涂"。

——迪安·扬[3]

创作材料向我们展示了什么？艺术家与广义上的材料的接触将如何开辟通向可能性与发现的通路？

汤姆·斯特恩说他"来回移动文字"是为了寻求方向与意义，那么画家、装置艺术家、戏剧艺术家、音乐家或插画家呢？他们在创作过程中移动的又是什么？目的何在？最终的结果又如何？艺术家们通过对创作材料的接触把玩，寻求一种方式进入创作，充分感受创作的深广度及各种微妙之处，从而获得对创作成果的全新认识，以及这种认识将进一步指引的方向。黏土的质地、画布表面的质感、颜料的浓稠度、摄影的光线、演出现场的空间——所有这一切都是通向不确定性以及作品最终呈现形式的通路与门户。

2017 年 11 月，我有幸与艺术家安·汉密尔顿在她位于俄亥俄州哥伦布市的工作室待了一天。汉密尔顿是最初帮助我构建"于创作中求知晓"概念的为数不多的人之一，她通过自己的装置艺术作品、写作以及各种采访与阅读体验来帮助我实现对这一概念的构建。在对创造力的思考这一点上，我们俩可谓志趣相投，汉密尔顿

本人以及她对创造力相关问题的深刻反思都让我受益良多。她那篇精妙的文章《创造未知》（*Making not Knowing*）就是一个上佳的典范，文章改编自 2005 年她在芝加哥艺术学院毕业典礼上发表的演讲，这是她笔耕不辍的成果。她对创作与知晓的关系的理解可以从她的一段话中得到体现："在我们抵达某个地方之前，不一定知道自己要去往哪里。在每一件艺术作品中，都会出现一些以往不存在的东西。"[4]

在 OnBeing 网络播客的一次对谈中（2015 年 11 月 19 日），汉密尔顿对克里斯塔·蒂皮特进一步澄清了她先前的思考："在作品的创作期间，有相当长一段时间你都不知道它到底是什么。所以，必须在你身边培养一个空间，在这个空间里，你可以信任那些你说不出名字的东西……而且，假如你感觉到不安，或者有人对你质疑，又或者你也想知道它是什么，结果就是你将打消从别人那里打听这件东西的念头，身体力行去发现。那么，该如何……培养一个与未知相处的空间？"[5]

对汉密尔顿而言，"培养一个未知空间"是一种准备活动，更重要的，是一种与作品中的物质材料的对话。

她感兴趣的是，这会产生怎样一种关于"未知"的学科，又将如何打开你的心灵与思想。对她来说，这是一种深思熟虑的行为（也是一种创作），能让她在某个时刻获得对某种事物的"识别"。

这是一段通向创造性与可能性的勇敢者旅程："未知并不等于无知。恐惧源于无知。'未知'是一种信任的意愿，它严谨而宽容，是一种让'已知'暂时停顿的状态，是一种对某些不会产生结

果的可能性的信任。各种形式的回应都能被视为一种可能性……进行'识别'的过程才是我们的目标。"

我对汉密尔顿开门见山，"识别"对她而言是否意味着"惊喜"，因为"惊喜"这个词在我与其他作家关于"识别"的谈话交流中反复出现过。她态度坚决地表示，这是两个不同的概念。"我觉得，我们的目标是找到一个无意识的过程，"她告诉我，"因此，为了有所回应，你就需要丢弃企图。"她的话触动了我。在我看来，在一种无意识的状态下，为了实现对某种事物的"识别"而积极回应，这很美妙。

"你知道吗，一开始你就有种预感，对吧？"她解释道，"但你没办法去执行它或者去实现它。你只能去开辟道路，通过创作，你开始逐渐意识到这个问题。之后，你去做自己该做的事情，然后它又会引领你走向下一件事，不管那是什么。"

对艺术家兼设计师蕾韦卡·门德斯，我也提了同样的问题：对她来说，创作经历是否会带来"惊喜"或"识别"？她像汉密尔顿一样热情且毫不迟疑地回答说，她的创作过程就是一个"美妙的识别"过程。与汉密尔顿一样，门德斯在创作方面也坚持一种深思熟虑的态度，她在讨论自己的创作过程时用到了"故意忘却"这个词。

"我发现，由于我的知识局限，对某些事物的理解成了我艺术创新道路上的障碍。当我真正想要参与某些事情（创意性或主题性）时，我需要保持一种初学者的心态，带着充分的好奇心去了解，像孩子一样对这些材料保持好奇与求知欲。从那时起，我就开

始关注这个问题了。"

"在你看来，初学者的心态是不是通向'识别'的一种必要准备？"

"没错。否则，我就很可能将一些自以为已经知道的东西强加于其上，脑子里想的永远都是自己熟悉的那一套，这完全是一种破坏。当我转而思考眼下这一刻，思考此刻我所处的位置以及这件事的主题时，很可能会得出一些与我十年前完全不同的理解和认识。我很喜欢法国哲学家吉尔·德勒兹说的，真理取决于特定的坐标、必要的要素、时间和地点。对我来说，我认为这种'一无所知''故意忘却'的想法，能让我获得感知洞察力，因为我是个感知的掠夺者。但我必须保持开放的心态，此时此刻，要避免强加先入为主的滤镜。"

"但是，你为什么认为这算是一种识别呢？"

"你需要记住生命是什么，"她坚持说，"人类非常易于接受事物，我们一生都在不断接受、接受、再接受。但恰恰是我们有限的自我意识以及角色定义，阻碍了我们去真正探索人生中的所见所闻所得……没错，我认为这就是识别。"

"惊喜"和"识别"两者都是"创作—知晓"过程中的重要因素，在创作的不确定性空间中，它们代表了不同类型的标记。"惊喜"指的是对无法预知的事情突然感到惊奇和惊讶，这个词源自法语 surprendre，另外还与拉丁语 *superorehendre* 有关，prendere 是 prehendre 的缩略形式，意为"抓住""夺取"。

而当我们"识别"的时候，我们有一种认出之前曾见过、听过、知道过的事物的感觉——或者相同的回音。因此，它与"惊

喜"的含义截然不同。名词 recognition（即识别）的其中一个义项是"接受"（acceptance），它也是"于创作中求知晓"概念所包含的其中一个因素，也即是一个人"接受"了创作过程中产生的东西。从语言学上讲，"识别"与"再次认识""回想""承认""认出"（古法语 reconoistre）相关。然而，拉丁语词源有一个很重要的微妙区别：recognoscere 来自 re-（再次）和 cognoscere（认识）。有了识别，我们就有机会"再次认识""回想"。

当汤姆·斯特恩发现自己的书竟然是关于一个男人怀上了自己的孪生弟弟的故事，他一定非常"惊喜"。他写了那么多稿子，就是为了寻找这个"惊喜"。一旦找到，"惊喜"便将他一把"抓住"了。另一方面，安·汉密尔顿开展过一个"回应实践"项目，主要是关于与物质材料的接触、面对某个空间、触摸、造型和重新审视等。她用自己的一件著名装置艺术作品为我举例——《线程—事件》，该装置曾于 2012 年在纽约市帕克大道军械库（Park Avenue Armory）进行过展出。

"我记得当初做这个军械库项目的时候，是马蒂在帮我，他是个很棒的戏剧家及工程师。我记得那天他从位于展览大厅尽头的装卸处大门口开车进来，你也知道，那儿卡车进进出出，装卸各种设备材料。当时我碰巧在另一头，正从里面穿过大门出去，那是我第一次从这个角度看列克星敦大道。

当时离展览开幕还有不到两周，时间很紧，我们都忙得乱作一团。就在那一刻，我突然想道：'呀！那就是我要找的东西。'在这个空间另一端的尽头有一些重要的创作元素，我有种感觉，就是

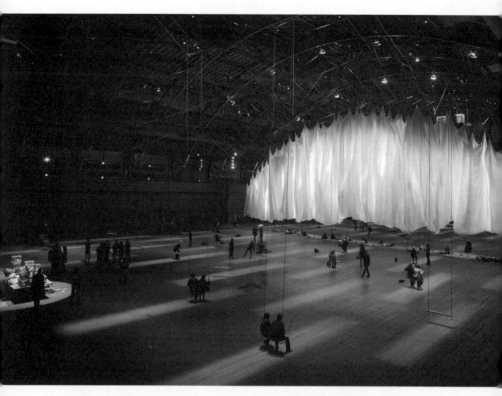

安·汉密尔顿创作的装置艺术作品《线程—事件》，纽约市帕克大道军械库，2012/12/5-2013/1/6

它们，只不过先前想法并不明确，还没有为这些东西建立起恰当的关系。就在他开车经过的那一瞬，我顿时明白了我需要的是光脊（spine of light），这就是'识别'。"随后，她话锋一转说起绕口令来："这就是你知道'你不知道你知道'的事物的过程。"这就是通过"识别"得到认识。

空间材料

安·汉密尔顿与空间的关系，就如同画家与画布、雕塑家与金属丝、印刷工人与字体的关系。空间是她作品的基本"材料"。"关于如何构造一个空间，我想过很多。"为了表达她对某些地方的热爱，她从芝加哥大学那座非比寻常的礼堂一路说到中国的某个小剧场。她谈到自己在感受某个空间时，需要置身于其间寻找一种与空间的共鸣和回应。没有什么理论可讲。"我要让空间参与到游戏中来，我知道唯一的方法就是去这个空间里走走，一直走，四处游走，直到将它走进你的身体，变成你的一部分。这个空间在向你提出什么问题？你每天都得待在那里，待一整天，进行改变、调整和回应——因为这就是你认识它的方式，去做。"

汉密尔顿进入了一个已经存在的空间，一个并非由她首先创造出来的宇宙。但她依然可以通过在这个空间里进行创作活动，或者随意摆弄一些物件等方式，从而获得对这个空间的理解认知。从她的讲话可以判断出她是个心思缜密的人："做一个怎样的结构，让你可以在它内部活动？对我来说，这个结构就是空间……比如说，你把一块布铺在地板上，然后开始思考：'这到底是什么呢？这是纸吗？它是正方形的吗？白色的？'当你问自己这些听上去简单得甚至有点蠢的问题时，你会意识到，你其实并不知道。"她的作品很有意思，哪怕一个最不起眼的小细节。"不，不是那样的。不，是这样的。每一个小物件你都要去思考，它是什么，再小的一件东西，也有它的重要性。你每做一个决定，都要意识到自己有很

多选择，不要假定它非得是什么，况且多数情况下你甚至都不知道自己该假设什么。你只需要待在一个能产生回应的地方。"

就在汉密尔顿谈论她如何通过往地板上放一块布来定义空间时，我不由得回想起自己的戏剧创作经历来。当人与物进入一个空间，戏剧的时刻就随之而来。

汉密尔顿的作品在很多方面都给我留下了戏剧的印象，这一点在我们的谈话中也得到了她本人的证实。我告诉她，这块布让我想起英国导演彼得·布鲁克的作品和他的"空的空间"理论，而这个具有不确定性的概念本身就会产生一种可能的戏剧性。在20世纪60年代，布鲁克这样写道："我会把任何一处空的空间都叫作赤裸的舞台。一个男人在众人的注视下穿过这个空间，就是一场戏剧。"[6]

布鲁克提出的这一概念，不仅与"于创作中求知晓"，也即是"从具有不确定性的、空的（或未知的）事物中寻求某种发现"的观点完全相关，并且，也与汉密尔顿为了进行空间创作所做的材料准备活动——"培养空间"这一概念有异曲同工之妙。"培养空间"，用汉密尔顿自己的话说，就是为了获得一种发现，一种"识别"。

布鲁克与汉密尔顿二者间的联系，以及他们对空间材料的接触运用很有启发指导意义，值得对其进行深入分析研究。汉密尔顿将一块布放在一个空间里从而开启一个创作过程的行为，与约翰·海尔伯恩在《飞鸟大会》（*The Conference of the Birds*）一书

中所讲述的故事遥相呼应。这本书讲述了在 20 世纪 70 年代，彼得·布鲁克带领他的演出团穿越撒哈拉沙漠和尼日利亚丛林的旅程。这个剧团在不同的地方面对不同的观众进行演出，他们通常是通过一个具有仪式感的摊开地毯的举动（汉密尔顿是"铺一块

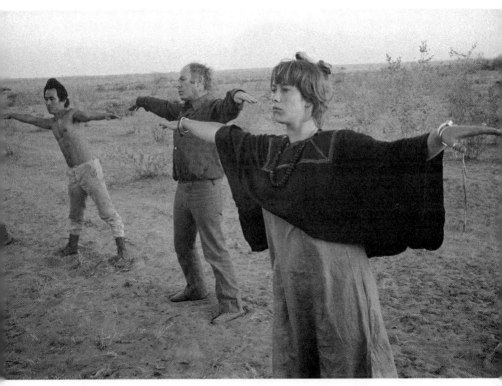

1973 年，彼得·布鲁克（中）与一支国际表演艺术家团队在非洲采风时的即兴表演现场。照片最右侧是艺术家海伦·米伦
©Mary Ellen Mark

布")作为入场表演的开端，或者在沙漠中做出一个圆环，随后开始即兴创作表演。一切的重点在于："于创作中求知晓"，发挥某个空间中的物质材料的潜力，以及即兴创作。

海尔伯恩在他的素描《鞋展》里展现了他们在非洲旅途中发现的一个特别有趣的关于"培养空间"的场景：

一双鞋——某个演员的一双靴子——摆放在一个圆圈的中央。这是一双神奇的鞋子，它能将国王变成奴隶，使老人重获青春，或者将一条腿的人变回两条腿。[7]

地板上的一块布，把鞋子放进沙漠里的一个圆圈中央——这些都是进入未知世界的切入点，它们激活了一个空间，是一场戏剧表演的开端，是一种即兴发挥的创作，一种装置艺术，一种魔法：它们最终将会引领我们去"识别"这个圆圈、这个确切的空间里可能包含的内容，以及可能发生的故事。

布鲁克探究表演的本质，寻找他所谓的即时戏剧 / 即时剧场。同样，汉密尔顿探索一个有回应的地方的可能性。"一些问题产生另一些问题，"她说，"那就是你所拥有的一切。"[8]

时间材料

我本人对洛杉矶装置艺术家埃德加·阿西诺非常仰慕，也很欣赏他针对一些历史文化问题提出的深刻尖锐的质疑。他将时间融

入作品的创作方式，让人不禁联想到安·汉密尔顿的作品与空间的融合。阿西诺研究时间的结构，就如同汉密尔顿研究空间的结构一样。他告诉我："我之所以对历史感兴趣，一部分是因为我喜欢它在时间长河中的自我回响，更因为当我在进行创作时，它允许我摆脱潜意识中的某些东西，它用一种有形的语言，在当下自我展现。"

我曾在 2017 年观赏过阿西诺的创作项目"一直到，一直到，一直到……"。它既是一个装置艺术作品，又像一个电影项目，更多的时候还像是一场戏剧表演。这件作品围绕演员本·沃伦在罗纳德·里根总统 1981 年就职庆典[9]上的一场遭到严重曲解的"黑脸"表演事件重演展开。

沃伦在庆典晚会上的最后一段表演中表达了他对吟游诗人表演历史的批判，但这一段被删掉了，从未在电视上播出过。这就意味着当年的电视观众只观看到沃伦用黑脸表演的情节安排，却对表演的批判背景一无所知。这一事件被视为一位非裔美国艺术家怪诞的投降行为（或者更糟），令沃伦无比难堪，因此我们也就不难理解在非裔美国人社区里爆发的强烈愤怒情绪。

阿西诺的作品在很多方面都能激起我的兴趣，尤其是对与当前感知相关的时间体验的思考与质疑。阿西诺告诉我："你开始将自己视为一个更大的连续体的一部分，然后在某一个创作项目中你会有很多种方式去完成它。"

在"一直到，一直到，一直到……"项目中，阿西诺出神入化地运用了时间层次。首先，一位当代观众实时观看本·沃伦表演

的画面。然后，在关键时刻，这同一位观众将会看到 1981 年的电视观众在当时收看沃伦表演的镜头：沃伦的脸涂成全黑色，向 20 世纪初期的杂耍艺人伯特·威廉姆斯致敬。这是时光的回响——1981 年，杂耍与"黑脸"的时代。阿西诺用他精确的编排雕刻了时间的轮廓。

埃德加·阿西诺的作品《看着本，看着本》(*Looking at Ben，Looking at Ben*)
图片来自表演项目"一直到，一直到，一直到……"(*Until，Until，Until…*)

身处不同时间层面的观众的观赏体验，是阿西诺这件作品从创作之初一直贯穿到最终完成的创作核心。但是最终促使他完成这件作品的，却是他创作过程中的那些"意外的快乐时刻"，也是他"识别"的时刻。正如我们所看到的，它包括一连串创造性参与的时刻：淋浴的时候，驾驶的时候，甚至做梦的时候，等等。这一点与安·汉密尔顿的创作经历不无相似之处，她通过装卸处随意开关的大门，"识别"出在空间中设置"光脊"的必要性。

阿西诺对我讲述了那件意外喜事："当时我们正筹备这场演出，还处于剧本创作阶段，更别说首次排练了，但我受到长滩社区大学的邀请，去他们那儿做场展演。直到最后，我才决定告诉他们我目前在做这个项目，但不知道最后效果会怎样，我感觉非常焦虑。之后，我主动提议：'其实我手里就有沃伦10分钟完整的表演，你们想看吗？'后来我给他们放了那一段完整的画面。这是我第一次和一大群人一起观看。在这样的情形下，我可以坐在那里看着他们观赏，我看到坐在我旁边的那个女人在哭。或许只有在那个时刻，我才会猛然惊觉这个演出其实是关于观众的，是关于'看与被看'的。于是我带着这个发现驱车回家。我就在车道上，把一切都画了出来：这是关于观众的，这是关于观众的。就是通过那次社区大学的展演经历，我才意识到自己必须搞清楚怎样把一群观众从'观看者'的角色转变为'参与者'。"

最终，分散在不同时间层面的观众为作品赋予了意义。这是只有在创作过程中才会闪现的灵光。

关于阿西诺的"瓦茨家园项目"，他告诉我，这是一个由艺术家

推动的洛杉矶南部街区重建的企业项目。该项目实际上是"一件伪装成居民社区的艺术品"和"在更广阔的社区开发层面的装置艺术"。

同样，艺术家通过一个关于时间的问题切入创作。"如果你在瓦茨这样一个在历史上被边缘化的社区从事居民社区开发工作，你一定会问：'这个社区为什么呈现出这样的面貌？假如你驱车朝另一个方向行驶 10 分钟，能否在某个类似的社区获得所有这些资源？是什么创造了这些条件？'于是你想到了时间的回响，开始意识到你此刻所处的环境是由早在 50 年前就做出的一系列决定造成的。"但是，这些关于时间的提问是在阿西诺的创作过程中产生的，特别是一些涉及他与著名的瓦茨塔相遇并彼此建立起联系的问题。瓦茨塔就坐落在阿西诺公司所在地的马路对面，是意大利移民西蒙·罗迪亚耗时 33 年（在他家后院）建造的塔雕，它们代表了该社区的形象，也是整个地区的象征，是与时光共鸣的不朽建筑。诚如阿西诺所言，在我看来，罗迪亚的创作，是 20 世纪最重要的雕塑作品之一。

阿西诺与瓦茨塔之间的关系建立是一个动态的过程，这些塔形雕塑结构最终演变成一种富有戏剧性的装置，一种关于变化与重新开发的时间装置艺术。正如建筑大师弗兰克·盖里在我们的采访（在本书第四章中我会专门谈到）中所指出的，这种运用时间材料进行的建筑艺术创作，涉及一个重要问题：与过往的建筑结构进行深刻的对话交流。这一点很重要。随着创作的进一步深入开展，这种对话将激发出新的意义。"于创作中求知晓"也是一种对话。

阿西诺解释道："当你在创作某件作品时，当你与你和其他东

2008 年，埃德加·阿西诺的"瓦茨家园项目"，该项目组的工人在对位于瓦茨塔街对面的住宅外墙面进行花卉图案彩绘装饰翻新

"瓦茨家园项目"启动仪式现场

西蒙·罗迪亚的塔雕作品《瓦茨塔》，坐落在洛杉矶中南区的瓦茨社区，由罗迪亚本人在1921年至1945年间亲手设计打造而成，塔身表面是他用捡到的各种废弃物制成的五彩斑斓的拼贴装饰

西建立的联系进行对话时，你就进入了真正意义上的创意空间。它会告诉你它想变成什么样，这往往会对创作者本人的创作想法构成一种极端蔑视。它想要拉满对比度？它说它想要不同层次的透明度变化？要有断奏吗？规模上需要明显差异吗？要零星分散还是连贯统一？当你开始以这样的方式思考它时，你也为自己打开了一扇天马行空的想象大门——物质材料的表现形式会在这一过程中变得日益清晰明朗，它的几何外形开始得以渐渐凸显，慢慢成形。"

绘画材料

通过对创作材料的处理应用，你会产生一种与之心照不宣的默契。

——尼西库尔·尼姆库拉特[10]

通常，创作材料或创作过程会按自己的方式与设计师一唱一和，相互发现。

——罗赞·萨玛森[11]

安·汉密尔顿利用空间进行创作，埃德加·阿西诺则将时间作为创作材料，但画家对创作材料的看法却与他们二人形成了惊人的对比。例如，在我对艺术家史蒂芬·比尔的采访中，他对阿西诺将创作视为一种对话的观点产生了共鸣。他告诉我："其他人谈论的那些关于重复和失败的一大堆概念，在我看来，只不过是与材料的对话——不动手去做，就没法了解。"

他认为，对材料的接触是他进入绘画创作的不确定性的切入点。"这与创作想法没有太大关系。这应该说是一种对材料的敏感性，或者说是与材料之间的关系。"凭借这种直接的联系，他的创作得以生机勃勃地展开。"材料具有现成性，必须去接触它。对我来说，创作的过程就是接触使用各种材料，无论是木头还是油漆，每种材料都很重要。准备帆布或细麻布，钉画框，绷画布，都是重要的环节。"

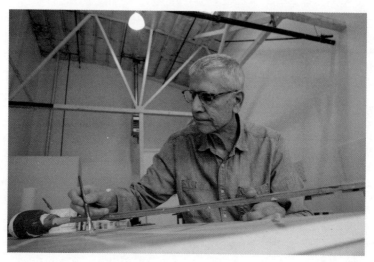

史蒂芬·比尔在他的工作室中。"对我而言，创作的过程就是对材料的运用。这些材料本身的特性就摆在那儿，必须充分利用……"

　　他指着自己工作室墙上的一些画对我说道："这些画在亚麻布和纺织品上的画都具有一种独特的质感。我非常清楚自己采用的这些材料的特性。目前我已经完成了一个作品系列，画面全部由圆点构成。这是一个用来研究颜料在不同材料上呈现的质感效果的结构。"

　　插画家安·菲尔德在一次对话交流中说起自己在材料运用方面的相似体验："任何材料我都喜欢，并且会本能地对它们各自独有的质感有所反应，无论它们是什么。手感很重要，我必须感受到笔刷、粉笔、画棒或墨水带给我的触感压力，我得听它们的声音，闻它们的味道……"

比尔提到了阿格尼斯·马丁的作品，他告诉我，马丁会用 12 英寸的直尺在 6 英尺高的画布上画线，"她每一下只画 12 英寸的长度。当铅笔芯划过画布表面的编织纹理，二者之间建立起某种关系，这样的关系赋予了线条独特的质感。即使你尚处在入门阶段，也可试着理解铅笔芯与织物纹理的接触方式会对她如何看待自己的画作产生重要影响"。比尔关于马丁的观点为"于创作中求知晓"的这一理念又增添了一抹光彩。艺术家与材料——铅笔、织物、画布、直尺的关系是构成一幅动态鲜明、线条流畅的作品的重要元素，随着创作的一步步展开，这些元素最终结合起来，形成作品。

这是一种人与物质材料的美妙结合，是推动创作发展的动力。这就是发现，是一种或许只能在创造过程中才得以揭示的知识。

比尔提到，他与材料之间建立起的这种关系也从根本上改变了他对时间与空间的感受。对他来说，人与物质的动态关系在创作环境中占据了主导性，并且，这种关系是包罗万象的。"创作改变了我对时间的观念。当我的身体在做一些事情的时候，我与身体之间是另一种不同的关系。创作一幅画需要一种特别的注意力，即观察注意力。这种注意力会让时间变得缓慢，改变你对时间的感知。"同样，他的空间感也发生了改变。"绘画是一种图片游戏，而我对图片中的空间的感受也在经历不断的变化，那是一种具有转变性的核心体验。这一切都是创作材料的改变以及绘画中的空间关系变化所产生的结果。"

比尔在他的作品中"游走空间"（用安·汉密尔顿的话来说），

以使创作发现始终保持活跃状态。"我与作品的互动永不停歇，"他说道，"我曾一度将它放在一边，认为已经足够了，也许创作应该就此止步。但3天后，或者1周后，甚至3个月后，当我回过头来重新审视作品，就会意识到一切都尚在进行之中，还远远没有结束。我用画材创作了一幅画，然后有了一些思考、一些发现，然后甚至认为创作已经完成。但是，一轮红日落下去，一轮红日再升起。"比尔再一次拾起画材进入了创作空间。"这与我对有形的物质材料的反应有关，因为我无法单凭在脑子里想就能完成一幅画作的修改，比如'要是在这个位置加一条粉红色的短斜线，它会衬得旁边这块绿色更好看'。如果不动手去做，我就永远不会知道，除非我做了并且有了回应。这就是创作的迭代过程。"

亚历克莎·米德是一位来自洛杉矶的艺术家，她的作品带给我们一个妙趣横生的视角，去观察思考一些涉及物质材料的探索与发现的问题——她用颜料在自己的创作主题及其周围的各种物体身上画它们的"肖像"。她在2013年的TED演讲中解释道："所有东西，人、衣服、椅子、墙壁，都被涂上油彩颜料，仿佛被一个'颜料罩'完全覆盖着，而这个'颜料罩'正是对它下方的实物的模仿。就这样，我将一个3D的立体场景打造得像一幅平面图像。"[12]

米德对我讲述了她对阴影的迷恋以及对绘画颜料和光的渴望。这些欲望最终驱使她尝试在朋友的身体上进行彩绘创作。这种将人的身体作为画布进行创作的形式，最后会在这个人身上呈现出什么效果？她说自己脑子里曾有过一个非常具体的画面想象，然而在现

实的创作过程中，在对绘画材料的接触和与人体的接触中，却产生了与最初的构想大相径庭的结果：空间发生了变化，这与比尔的创作体验如出一辙。米德在无意之中完成了一个从三维世界向二维世界的转变。"有些东西一直在我眼前不停地闪烁，我不太确定自己看到的是什么。我向后退了一步以便观察，就在后退那一刻，天哪！我的朋友被我变成了一幅画。这大大出乎我的意料，我只想画些阴影，却意外地拉出了一整个维度……"

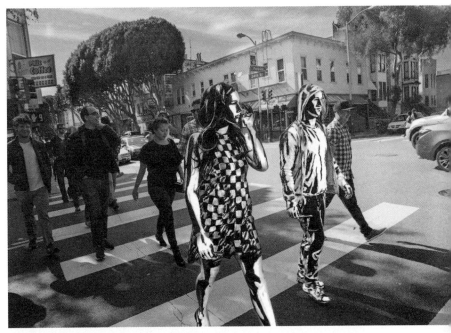

亚历克莎·米德的作品《街道穿行》。米德通过在人身体上作画这种创作方式出乎意料地实现了从三维世界向二维世界的转换

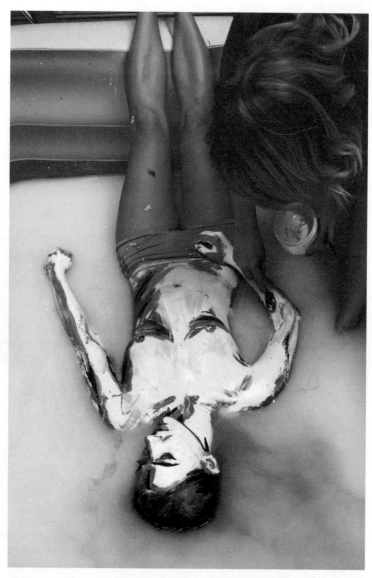

2012 年，亚历克莎·米德与另一位艺术家希拉·凡德联手创作的 *Hesitate BTS*

米德的材料实验是经过深思熟虑的，在她看来，进入一个对其知之甚少的关于空间与光影的未知世界，代表了一种勇于开拓的精神。"关于自学成才这个问题，我既不会热衷临摹从前的绘画大师们的杰作，也不会自己绷画布然后在上面一遍遍反复练习。"她早期的创作实验通常在油炸食品、蔬果和面包片上进行。而在人身上作画，已经成为她很重要的一项创作活动，最为人称道的就是她与演员、表演艺术家希拉·凡德的合作。凡德置身于一个盛满牛奶的池子里，米德在她身上呈现出各种别具一格又出人意料的视觉效果。米德的创作过程难免要与各种稀奇古怪的材料打交道，通过这些材料，她也为世人创造出了连她自己都无法想象的惊艳绝伦的空间幻觉。

另辟蹊径，摆脱困境

> 灵感是为业余爱好者准备的，其他人都是撸起袖子说干就干。
>
> ——查克·克洛斯[13]

对画家汤姆·克内希特尔来说，探索发现的道路充满未知，难以捉摸。他引用了刘易斯·卡罗尔的名言，同时也呼应了安·汉密尔顿的忠告：若想继续前行，就得舍弃目标。"我最喜欢用《爱丽丝镜中奇遇记》来比喻意外，"他兴奋地告诉我，"爱丽丝到了镜子里，看见屋外美丽的花园，于是她朝花园走去。但她脚下的那条路

一直在扭曲弯转，于是，她在那条路上走得越久，离她想去的目的地就越远。最终她放弃了，离开了花园，结果正是这一举动，反而在不经意间将她带进了花园。"

随后，克内希特尔说起一段与爱丽丝的经历异曲同工的回忆，是关于查克·克洛斯的一段往事。在纪录片《查克·克洛斯：正在进行的肖像画》中，克洛斯反思了自己职业生涯的一个重大转折点。身为一名青年艺术家，他对威廉·德·库宁满怀景仰和敬畏。克洛斯曾自我调侃说："我画的德·库宁比德·库宁本人画的还多。"[14]然而，从某种程度上讲，他内心也很清楚自己必须挣脱束缚，寻找一条属于自己的创作道路。于是，他给自己定下一项任务，创作一幅与以往风格（模仿德·库宁）截然不同的作品：一幅不朽的黑白照片写实主义的裸女画像。

这种决绝果断的背离帮他找到了真正属于自己的绘画语言，并且在此后进行了大量的照片写实主义肖像创作。与爱丽丝一样，克洛斯另辟蹊径，找到了自己的"花园"。

回顾自己的创作生涯，克内希特尔表示，通常情况下，若想找到通往自己的创作"花园"之路，就得克服一些令人恐惧或难以适从的东西。而正是这诸多情绪交织在一起的不情愿，促使他反其道而行之（就像爱丽丝那样），山重水复终得柳暗花明。这就是关键所在。"若非如此，我恐怕永远都到不了那里。我做到了，就在那里。那就是我在找寻的东西。"

进入难以捉摸、令人焦虑恐惧的未知世界，并直面焦虑产生的根源，是"于创作中求知晓"概念的一个非常重要的组成因素。

这一点或许能在艺术家某些特定的艺术作品中，或者在其创作生涯的不同阶段得到体现。此外，这种敢于突破的勇气，对于那些陷入难以避免的创作困境的创意工作者显得尤为重要。克内希特尔还谈到在他职业生涯中某个时刻需要面对的某些创作习惯，以及在舒适区待得太久所要面临的风险。但最重要的是，他必须改变，摆脱窠臼。克内希特尔对这个问题进行过深刻的反思："当你被自己早已建立起来的创作语言拖累太久，再想要找到让自己大吃一惊的方法就很困难了。你甚至完全意识不到你只是在不断重复自己，这种感觉很像伍迪·艾伦关于爱情的一段经典台词——'爱情就像条鲨鱼，它必须不断往前游，否则就会死去'。"

在塞缪尔·贝克特的《等待戈多》中，弗拉基米尔说："习惯使人窒息。"这是许多创意工作者非常熟悉的一种感受。然而，汤姆·克内希特尔的经历体现了"创作—知晓"是如何帮助一个人挣脱固有习惯以及它可能产生的让人窒息的后果，并且与我们生活的创作形态密切相关。以上就是克内希特尔的故事。

"我的想象力早已枯竭，我必须发现新东西。"他这样告诉我。为此他努力挣扎了将近两年，试图开辟新的领域，但结果好坏参半、有喜有忧。

事后回想起来，他意识到这种鲁莽的所谓突破尝试只是为自己的创作语言换了个框子，而这种创作语言需要解决的实质问题却没有得到根本性的改变，换汤不换药。与爱丽丝一样，表面上看起来他似乎在朝着花园的方向亦步亦趋，但其实早已渐行渐远。"当时我用一种先前从未尝试过的技法和材料画了一整个系列，主题仍

然是摔跤手、舞礼服，还有用后腿站着正在交谈的动物一类的东西，要么就是画一些象征性的符号，跟我这些年一直做的没什么差别，毫无新意。"

转折点的出现也很有意思。一次机缘巧合，他在斯坦福大学康托视觉艺术中心看到了一幅 20 世纪初期德国艺术家洛维斯·科林特创作的小幅铜版画。这幅画是带来转机的关键点。"我一直对科林特没什么兴趣，我觉得他的作品风格太学院派了。博物馆里的这张铜版画，是科林特对着镜子创作的自画像，但在绘画过程中他一直没有低头看自己笔下画的是什么东西。结果，他画出了一张看上去像是精神崩溃了的脸，而且这张脸仿佛自己会动。"

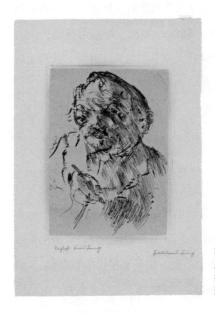

洛维斯·科林特自画像，1924 年，铜版印刷。现藏于斯坦福艾芮丝与 B. 杰拉德康托视觉艺术中心，由约翰·弗拉瑟与杰奎琳·卢斯捐赠

在看到这幅画之前，克内希特尔从未进行过这样的创作。"我从没搞过写生，太讨厌了！"他透露说，这令他感到害怕，这与他艺术创作的一切都背道而驰。"这是我一直刻意回避的领域，我总认为写生会给我带来某种假想的道德压力——仿佛它理所应当比依照相片作画显得更优越似的，这一点我可不买账。"然而，带给他焦虑不安的恰恰也是他需要探索的未知领域。

于是，在走过一段偏离理想目的地的弯路之后，他进入了一个自己长期以来一直抗拒的世界。"这显然是我要遵循的方向。"

不出所料，这个过程往往很艰难，但有时又教人为之着迷。其间他持之以恒地创作了不少作品，这些作品在他本人眼中也可谓良莠不齐。"我回顾了大概一年后的一次画展，当时有两幅大型作品参展。其中一幅很精彩，但另一幅，依我现在的标准来看那简直就是场灾难，因为我看到了积习难改，尽管当时我还未意识到这一点。"然而，与科林特铜版画的偶然邂逅导致了克内希特尔的创作进入焦虑期，正是在这一时期他的艺术创作发生了巨大的变化，从而带领他朝另一个重要的方向摸索前进。

当然，还有很多其他方法可以帮你摆脱创作瓶颈。撇开与科林特的铜版画狭路相逢的那个关键时刻，克内希特尔的脱困经历与埃德加·阿西诺、斯蒂芬·比尔和黛安娜·塔特尔等人几乎如出一辙——为了开辟全新的创作领域，他就必须与自己的创作对象进行对话。"我的作品向我提出问题，并帮助我理解我思想中的某些东西时，是最令我兴奋的时刻。"克内希特尔专注于他的创作，以及由此带来的思考与认识。"作品会给我回应，"他断言道，"我看

着作品，在与作品的对话中发现某种思路，一种在其他作品中从未表现过的思路。"这种对话是促使他坚持创作的手段。"当一件艺术作品开口对我说话时，它会透露一些我自己想不到的妙点子，这很有意思。我唯一能做的就是再创作另一件新作品，用这种方式去思考某些我无法完全理解的东西。这话听起来就像是对作家伯纳德·库珀的精彩引述。每当库珀遇到一些令他感到陌生的东西时，他就会说'我不知道吃什么用它来'，他这种口齿含混不清的状态对我个人而言很管用，有助于我进行下一幅绘画创作。赋予一件艺术作品足够的力量，让它站起来说话，说一些出人意料的话，这真是太神奇了。它会让你紧张兮兮，挑战质疑你先前的一些创作想法。"

摆脱创作瓶颈，也可以通过简单的重复和演练来实现。图片新闻记者兼插画家温迪·麦克诺顿告诉我她摆脱大脑停滞的方法是去咖啡馆里画咖啡杯。"这是个体力活。为了让脑子里的发动机转起来，我先让手动起来：画个咖啡杯，又画了个坐在桌旁的人的侧脸，然后再画一个站在吧台后面的咖啡师。就这样，随着手的运动，我的脑子也开始慢慢转了起来。但如果我只是坐在那里，一直盯着墙，想憋出一些点子，可能最后挠破了头也想不出来。行不通的，得做点什么。"

麦克诺顿总结了"于创作中求知晓"对于她个人的意义："我画画是很依赖经验的，如果要我单凭想象作画，那就完全是另外一件事了。我得在生活中汲取灵感，如果不在现实的生活里找个地方坐下来，做个笔记（这里是指画画），那么我就一无所获。"不过，

OFFICE HOURS

EMAILS
MEETING
ACTUAL WORK
MORE EMAILS
QUITTING TIME

温迪·麦克诺顿手绘《办公室的一天》

她也大方承认自己以前有过好几次类似无功而返的经历。解决办法还是：去咖啡厅里画咖啡杯，或者干脆逼迫自己一头扎进人潮人海。"我起身跑到街上去画画。对我来说，走出去，找地方待一会儿，那里可能就会发生一些意想不到的事情。无论是坐下来写写画画，让手一直保持活动看看会有什么结果出现，还是走出去找人聊聊天，再画一画他们，不管是什么，我都争取试试看。向左转，向右转，转角总会遇到……最美好的事情。"

"我只是一颗四处漂浮的小小卫星"

艺术家兼插画家埃斯特·珀尔·沃森将她的创作过程比作某种生活方式，就像一个不断摆脱困境的项目。"我会纵身一跃闯入未知世界，去搜寻一些东西。比如有一回，我就举家搬迁到了纽

约，只为做一次这样的尝试。在某些方面，我是个很单纯天真的人，就只想着在某件事上用力加把劲，干成它。我的艺术创作也一样，我不想受到任何界限的束缚，也不想待在舒适区。我渴望突破边界，打乱预期。"

沃森将她的创作生活与达达主义实验进行了一番比较："你拍张照片，把它剪成碎片，扔在地上，然后再把这满地的混乱做成一些东西。这是一个系统，它允许混乱干扰、失败和所有事情发生及存在。"我们俩在一块绞尽脑汁地去理解这个"系统"可能具有的本质：它是一个组织原则？一个框架？还是一种结构？最后，我们想到了"星座"这个概念。于是，沃森从"星座"开始做了许多精彩的隐喻来描述自己的一系列行为。她说："我只是一颗四处漂浮的小小卫星，从运行的轨道上被撞了出去，或者我根本就心存故意想把自己撞出去。"她的比喻让我再度想起了爱丽丝。"我躲避流星与碎片，总是对吸引我的东西或者可能的着陆地点感兴趣。我只是一直飞越穿行。"她强调说，即便在旅途中，人们也可能变得毫无新鲜感，对熟悉的环境产生依赖。"我认为，从某种程度上说，无论此时你搭乘的是什么工具，或许它对你都不再起作用了。然后，你便需要尝试其他东西，因为它原来的结构已经变得太过局限。"

沃森为"于创作中求知晓"这个概念引入了一个很重要的背景问题：它不仅涉及创作过程与作品，还需要一个适宜的创作环境，要充满挑战性与新鲜感。"在探索新事物的过程中，会有一些问题跳到你的眼前——解决它们，找准方向再出发。一切都很新鲜，会出现许多不同的前进方向、不同的道路以及不同的环境，这

一步你也许走对了，下一步可能就会错。这是一种风险，你需要谨慎思考、细细摸索，并找出答案。"她再一次提到了自己的生活，并且为我讲述了她与丈夫马克·托德（他也是一位杰出的艺术家）在纽约度过了五年生活之后，经过一番思量决意离开纽约，试图打破安稳现状的故事。

他们放弃了纽约生活的"循环习惯"，举家搬到了位于纽约州北部哥伦比亚郡的一个名叫根特的小村子里，那里"鸟不拉屎，鸡不生蛋"。她断言，搬到一个新环境对她的创作会产生深远的影响。"从那时起，我开始画一些具有讽刺意味的风景画。比如这幅具有民间艺术风格的漂亮的美国风景画，我之前在很多古董店里都见过的那种。我们承担了搬家的风险，改变了创作，然后许多新鲜事物也都如雨后春笋般涌现出来。对我来说，这好比一场纵火——烈焰过处，摧枯拉朽，万物重生。就如同约翰·巴尔代萨里将自己厚厚一大摞心血之作付之一炬，这样他就能重新开始。"随后，她还为我讲述了为寻求新鲜的创作环境，他们全家去公路旅行的故事。他们在一个又一个崭新的目的地，一遍又一遍地问着同样的问题。

我问沃森，假如她接到一个商业项目，比如说，为《纽约时报》画插图，那么她的创作会与以往有什么不同之处吗？她解释说，客户通常会需要一些具体的东西，并且会给她一份相关描述。但是，就像小说家需要"从头写到尾"才知道自己写的什么一样，沃森也秉持着这样的精神。她说："我翻出一大摞 8.5 英寸 × 11 英寸的旧复印纸，然后就开始画。一直画。我知道，最开始的想法往

往都是垃圾，但我依然会把它们画完。在我更年轻一些的时候，常常处在失败的困扰中。后来，我获得了一些自信。假如这时创作陷入僵局，我就会想：最迟今天晚上我就会有好点子，即便今晚没有，明早也一定会有。先睡饱了再说。当然，最重要的还是坐下来继续坚持画，如果画得不满意，那也没关系，揉成一团扔掉就好，那只不过是张 8.5 英寸 × 11 英寸的旧复印纸罢了。"她的学生们总是问起她的创作想法从何而来的问题。"我告诉他们，我必须开始画起来，画完才知道。许多学生害怕开始，除非他们知道自己要去哪里。我试着告诉他们，这样做是行不通的。"让人有些好奇的是，在商业创作的背景下，沃森"于创作中求知晓"的这一过程同样保持着活跃状态，与别的创作活动别无二致。她将素材与情境充分结合，将未知"做"成了已知。

尽管沃森很少想象自己的作品最终会以怎样的面貌呈现在观众眼前，但是她也承认，有时候自己也会想一些事情，比如她希望看画的观众能感受到她想让他们感受到的东西。

"有些时候，当你在观赏我创作的这幅作品时，我知道你们会获得一些怎样的感受，以及最后会带着怎样的感受离开。"但她这种感觉与作品本身之间的区别是泾渭分明的。"我还不知道这些图像到底是什么，我得做些研究，画个草图来搞清楚。我必须得经历起稿、失败，最后达到'对了！这就是我想让你们感受到的东西'这一步。"

我发现这种区别很有意思——主要与沃森有关，而对于像汤姆·克内希特尔这样的艺术家来说，这样的区别却是完全陌生的。

埃斯特·珀尔·沃森的作品《红谷仓》，创作于纽约州根特。"这就是我画室窗外的风景。"

当我问克内希特尔是否曾有过希望观众感受到画家创作构想的想法时，他的回答再清楚不过了："绝对没有。"相比之下，沃森倒是和

我讨论了她在得克萨斯州做的一个引人入胜的展览的许多细节。她希望观众能从中感受到一些特定的历史残痕。"我希望他们能寻回一些褪色的记忆，比如汽车散热器热得滚烫时散发出来的气味，或者跨进一座真正的老木屋时闻到的味道，就是诸如这一类的东西。我想帮他们认出一些已经在岁月的尘埃中消逝的东西——因为我勾画回忆。"

通过区分"作品可能是什么"和"作品可能产生什么效果"，沃森将创作活动中的创意构想问题变得更为复杂。

创作的冲动与求知的欲望

> 无论灵感是什么，它都来自连绵不绝的"我不知道"。
>
> ——维斯瓦娃·辛波斯卡 [15]

著名艺术家兼插画家安·菲尔德通过直觉和内在感受将自己与作品联系起来。她的创作切入点通常是某种内在意识，一种关系，涉及一片风景、一张照片，或者某个她觉得很美的形象等。这是一种专注力，一方面它迫使菲尔德进行创作，另一方面也为她制造不安感。

菲尔德告诉我："我觉得自己一直都受到一种吸引力，它非常强大，让人难以抗拒。如果我做不到，就会觉得无比沮丧、闷闷不乐。它很强烈，而且似乎不是我自己的主意，更像是别人的。那是一种强大的磁力。"

"当你感到那种吸引力时，"我问，"你会怎么样？"

"我必须立即开始创作，尽管这是计划之外的东西，但我还是会干点什么。开始勾勒、着色。"

"下笔之前你的脑子里会有一个画面吗？"

"不一定，肯定多少都会有一些印记，但并不明确。"然后，她总结道："这就是一个回应的问题。"这与汉密尔顿的观点不谋而合。

"然后你用视觉形式将其表现出来？"

"没错。对我来说很明显是这样。从某种程度上讲，这种感觉确实困扰着我，那是一种不完满的幸福感，但我必须强迫自己这么做。"

菲尔德告诉我，她感受到的这种吸引力引导着她的创作。但她随后又说道，她的"编辑思维"会在某个时候突然出其不意占了上风，于是她要么重新调整自己的创作方法，要么就只能对自己的"编辑"亡羊补牢。然后她会继续画更多，然后编辑。再画，再编辑。就这样。"你知道自己需要做些什么，不管它应该是什么样子，不管平衡或是不平衡。"

"最后当你看到自己画出的图像，是不是感到很惊喜？"

"不，不是惊喜，这不能叫作惊喜，这应该是一种'识别'。"

"这正是安·汉密尔顿之前对我说的话。"

"是的，我认得它，仿佛它其实一直就在那里，只是等我去发现。再然后，它就出现了。这不是撞大运，我必须严阵以待。有时我会隐隐觉得自己创作的这些图像和设计其实早已存在，只是我

看不见，直到我把它们都画出来。这就是我的艺术观点。"

　　为了让自己的说法更浅显通俗，菲尔德举了一个例子：她置身于一片美丽的风景世界，对那个世界带给她的独特感受做出回应，去感受那里的树带给她的亲密，"它们都是很古老的生物，具有伟大的品格。但是怎样才能体现它们带给我的这种亲密的感受和彼此间的联系呢？我把它们看成一种色彩，把它们看作光，我把它们仅仅看作一种形式。但在所有这一切的内部，每一棵树都是一个独立的个体，我在一一对它们做出回应。美 —— 或许是我所有创作的核心，我希望我的作品是美的，并且为美所驱使"。

　　为了实现这一目标，她创作了一系列习作，一直画，希望可以从中挑出一两幅。"在我找到自己想要的感觉之前，我可能要画上百八十幅，无论最终它是否会以真实的树的形式出现。真是这样，画笔不停地推、拉。一部分能成功，一部分可能不会。"

　　内在情感与外部世界的亲密联系，以及为了寻求具有辨识度的形式而进行的一次又一次反复练习，这些都只是菲尔德创作故事的一部分。当然，还有音乐，还有身体。

　　她的绘画过程就像在与各种创作材料翩翩起舞。与沃森一样，她也思考过关于创作环境的问题。"音乐对我来说是非常重要的，非常重要。它始终伴随着我对生活的感受以及生活的乐趣。绘画创作时我会一直放着音乐听，这时的我，像是在指挥，又像是在舞蹈。"

　　她说话的时候，我从她的画作中看到的一切也就全都说得通了。她是谁？她是一位极富素养的艺术家，她回应自己的直觉冲

动，回应对自己内心波澜的理解。她将音乐融入创作，那些只存在于创作中，只存在于当下的旋律感与视觉节奏，会在你观赏她的画作时再一次在你眼前流淌跃动，这就是证据。

"每幅画都是一段旋律吗？"我问她。

"对我来说，一幅完美的画作本身就是旋律。你这个比喻真好，太美了。"

"在那个富有视觉节奏感和音乐旋律感的创作环境中，你的身体又是怎样的状态？是一种创作中的舞蹈形态吗？"

"身体用来工作。这样站着，用我自己的肢体活动方法进行。"她说。

随后，她展开描述了关于这一部分创作过程的扣人心弦的细节，将千丝万缕都归拢在一起："我认识到自己的生命力在体内涌动。我并非有意为之，但我知道如果想要成功，就需要将所有鲜活的生命感受带入创作。"

安·菲尔德的作品《青丝》。"我的作品有一种很强的姿态感，就像是在呼吸。"

"当你想象自己完全融入其中时，"我追问道，"从哪里表现？是怎样表现的？"

"我的作品有一种很强的姿态感，就像是在呼吸。我的意思就是一种动态，像是在舞蹈。我之所以在创作中带入自己的肢体运动，是为了让画出来的线条更富有形体感和蓬勃的活力——在法国他们管这叫什么来着？是 verve 吗？——要比大街上的抗议声更尖锐，有一种原始粗犷的美感，自由奔放同时又内敛克制。"

看着菲尔德的作品，我深深地被她的才华与技艺打动，被她的优雅感动，被她的柔韧触动。当然，她也成功地抵达了关于"识别"的那个点——通过由音乐、舞蹈和直觉组成的"脚手架"，以及对物质材料的娴熟运用——只能从创作中获得的发现与认识（"知晓"）。她赋予未知事物一个形式，《仲夏夜之梦》里的那段台词再一次浮现在我的脑海里。毋庸置疑，她是一位艺术家，她给了"空虚的无物"一方居处和一个名字。

第四章

设计未成：问题与解决方案

设计的特点是通过创作／"做"去了解，它只在被实例化的那一刻发生。

——波尔·毕奇·奥尔森与洛娜·希顿[1]

设计就是对尚未实现的想法进行探索，因此它与不确定性之间存在着一种独特的关系。要理解什么是设计，首要的一点就是理解这种关系。

——詹姆斯·塞尔夫[2]

在设计的世界里，"于创作中求知晓"意味着什么？一个旨在解决问题的设计项目应当怎样开展？当想象力朝着创想新未来、带来新变革的方向迈进时，又会带来什么？直接为客户或用户设计产品会给创作过程带来什么影响？一个人如何在共情同理心的驱使下通过创作获得认识？这些在设计过程中产生的问题为我们打开了一个独特的视角，去获得进入不确定性的体验。

为了真正理解设计创作背景下"于创作中求知晓"的意义，我与许多设计师都进行过相关的交流探讨，其中包括平面设计师、工业设计师、产品设计师、汽车设计师、家具设计师、交互设计师、社会设计师、建筑师等。他们拥有丰富的创作经验，创作过程也各有其复杂生动之处。设计创作具有启发性的本质，是他们对"创作—知晓"给出的新见解。

解决问题

　　一些受访设计师表示，他们的工作主要是为了解决问题。[3] 这是他们进行项目创作与思考的基本方式。设计师以解决问题为创作目标，就好比职业运动员将获胜当作比赛目标——这一点不言自明。在我们的想象中，设计创作过程或许是寻求可能性、搞新发明、规划构想，甚至是探索发现。所有这些术语都与设计有关，但归根结底，设计是为解决问题服务的。这就是设计师们所做的事情。从问题与解决方案的角度看世界，可以帮助我们更好地理解设计师是如何通过创作了解世界的。

　　至于为什么要将设计理解为一种解决问题的方法，iPod 是一个很典型的案例，尽管它现在看起来实在有点过时。从设计师的角度来看，这一设备的创造发明解决了人们在公共场所听音乐的问题。从第一代 iPod 开始，它们就被设计成便于携带的外形，1 英寸的方块儿，可以贴在衣服上，这样你就可以用它带着数千首歌曲去任何地方：公园、健身房、地铁，甚至划着独木船泛舟湖上，我们所有的音乐收藏都唾手可得。这样的设计项目无疑对先进的工程与技术提出了要求，但它的最终目的是什么、使用方法、大众市场的接受度、适用性，还有它的手感以及外形等，都是设计过程中需要解决的问题。随着时间的推移与技术的进步，设计师们在智能手机的开发过程中找到了进一步解决设备繁杂问题的方法，很快，智能手机就将初代 iPod 的所有功能都整合起来了。

　　多年以来，许多从事设计教育的专业人士一直都试着用这句

话来解释设计师的工作："看看你身边所有的东西，你身上穿的衣服，你写字用的书桌，你吃饭用的餐盘，还有你手里的手机，它们都要归功于设计师。有人为你们事先考虑了所有的事情，比如使用方法，功能的优化，外形与手感，高品质的原材料，生产所需的各种资源，以及对可持续发展的影响，等等。"每一项都提出了自己的需求，每个问题都是设计师需要尽力解决的某些大问题中的一小部分——身体防护（衣服）的问题，工作台面（桌子）的问题，即时通信（智能手机）的问题，等等。

不妨看看设计师安妮·伯迪克是怎样思考可口可乐汽水瓶的设计问题的。她谈到了可能面临的问题与解决方案的安排，"假设此刻我正在用黏土或 3D 打印制作可乐瓶身模型，那么在我做的过程中，我就会考虑它是否适合运输或者拿在手里的手感问题。大规模批量生产的产品，尤其是像可乐瓶这类随处可见的东西，它们的设计师需要将多个问题及其细枝末节都考虑进去。你看，如果我朝这边多拉一点，瓶身就会变胖一些。就这样一个举动，我就影响到了船运集装箱能容纳的可乐数量。如果我朝另一个方向拉，那它又与品牌标识差别太大了。或者，如果我往这个方向再多动一点，那它可能会更环保"。在设计过程中，你做的每一个选择都可能产生复杂而广泛的涟漪效应。你花钱聘请设计师不单单只为创作一个什么形状的东西，或者让某些东西看起来很漂亮——尤其后者是对基础的设计工作最常见的误解。设计师的创作过程可以影响到很多因素，这些因素会给全球供应链、品牌标识、废品处理乃至企业股东利益等重大问题带来严重而复杂的后果。从定义上讲，设计就

是通过创作获得认识。正如设计师反复告诉我的，"失败乃成功之母"。从本质上讲这是一种探索，在设计过程中可能会获得某些意想不到的发现，从而激励客户和设计师重新审视先前的基本假设。

核心问题

平面设计师肖恩·亚当斯为我讲述了一个很有启发性的故事，是关于他在为 VH1 网络设计品牌识别 logo（标志）的过程中解决问题的故事。"我做的第一件事就是对这家电视网络本身进行考察，很快，我就意识到它的各种不足之处。他们的特别节目大多粗制滥造，喜剧评论也很糟糕，另外还混杂着一些品质低劣的老节目。很显然，他们早就失去了对音乐的专注。我找到他们的管理层，跟高管们坐下来沟通，想听听他们对自身的定位和看法，但一开始我得到的答案是'我们是 MTV 的姐妹网络'。"这个答案太含混太模糊，充其量是通过与外部事物做比较来定义自己的身份，加之亚当斯目睹过的那些粗制滥造无人问津的节目，他很清楚地认识到一个更深层次的问题摆在他面前有待解决。这不仅仅是重新设计一个 logo 那么简单，更关键的是它与最根本的身份问题有关。

亚当斯对管理层指出了这个问题。"高管们坚持认为他们只需要一个 logo，好像这样就能一劳永逸解决所有问题。我当然知道自己能给他们一个漂漂亮亮的 logo，但有什么用呢？收视依然会继续下滑，没准儿我还会因此受到牵连指责，我根本就解决不了问题。"

亚当斯向 VH1 管理层提了一个问题，希望得到他们的回答："作为 VH1，你拿什么来定义你自己？"之后，他们进行了一场深入的沟通。正如亚当斯所说，他们"最终意识到自己可以拥有美国流行音乐史"。MTV 做不到，因为他们做的都是年轻新潮的东西，但 VH1 可以拥有那

肖恩·亚当斯的 VH1 品牌 logo 设计，1998 年

些经典。最后，这一发现为整个图形系统提供了身份识别信息。亚当斯回忆道："这个 logo 上最终有了 VH1 的字样，但在它下方写着'音乐优先'（music first）。这是一个标志，更是一种提醒，它告诉观众，音乐才是 VH1 最根本的关注重心，其余那些粗制滥造的节目并不包含在 VH1 的核心使命之中。"

这段关于设计的故事具有非常重要的启发意义。在本案例中，身份识别系统的设计过程，归根到底是帮助 VH1 找到与自我认知及组织相关的核心问题，并将其解决的过程。设计师协助完成了这项工作，这对 VH1 最终取得成功起到了至关重要的作用。

之后，VH1 陆续开创了诸如"音乐背后""世纪音乐会"等音乐节目，另外还有一些关于美国流行音乐史的类似节目。亚当斯对自己从事的这项工作的认识令人耳目一新："我们要解决什么问

题，我们到底要表达什么，这些都是我们需要面对的，根本不是简单地将一个 logo 扔给某个公司或组织那么肤浅。"

研究即创作

通过设计研究，我们至少可以部分了解有待解决的问题。但本书中的受访设计师们并不认为设计研究与找出问题之间只是简单的因果关系，至少从核心上讲不是。此外，设计师也很少会把研究当作后期工作的前奏。研究——以及了解有待解决的问题——是创作过程的一部分，它极具创造活力，是一种多方位的创作活动，其中包含了涉及以下方面的生成性问题：市场、文化背景、技术可能性、用户体验、经济环境、预算、环境监管、可采用的原材料等。设计创作中的研究过程比较微妙，具有非线性的特征。它能够激发创意，推动进一步的研究，改变原先的假设，开启全新的对话与合作（与工程师、商业合作伙伴、社会创新工作者或营销人员等）。这些合作又反过来刺激新想法的产生，在千变万化的可能性中蜿蜒迂回、曲折向前。研究是设计这一复杂综合体的其中一部分。

设计师蒂莎·约翰逊与我的对话交流发生在她担任沃尔沃的内饰设计副总裁期间（目前她已经离开沃尔沃），她告诉我在她所属的行业中，有一类项目是相当开放且具有即兴色彩的。这些项目活动不仅仅是为了了解产品本身，也是为了发现创新性的产品研发途径。这些项目活动充分地展现了作为设计活动一部分的研究过

程，是如何为创作过程与产品开发打开一扇发现的大门的。

这一类项目往往会给人一种"臭鼬工厂"（skunkworks，"研究实验室"的绰号）的感觉。这些项目活动都在有意安排下进行，目的在于将研究变成更具开放性和创造性的设计工作的组成部分。一想到可以即兴发挥设计汽车，就让人心驰神往。

约翰逊解释道："我们并没有很清楚明确的简报。我们通过研究，通过发现有待解决的问题以及需要设计的东西，从而生成简报。我们不会带着任何设想去谈判，一开始可能会显得有点泛泛而谈，比如它大概是关于某一代人或者某一项新兴技术之类的。随后，我们开始追求探索、阅读、研究、交流。一番努力过后，我们可能就会注意到其中一些引发我们集中思考的东西。这实际上就是在发现我们需要解决的问题。"

令人有些惊讶的是，这是一个庞大且高度结构化的行业，非常注重过程与实验，而且实验的目的并不仅仅是为了解某个产品，更重要的是为了找出某些需要解决的问题。这似乎有些违背直觉，但当我们将研究纳入创作的行列时，与其说它是一种思维训练、头脑准备，不如说它是整个设计创作活动中的一个极具创造性的组成部分。

特斯拉 Model S

约翰逊所描述的汽车设计项目中的研究与创作之间的关系，在特斯拉首席设计师弗朗茨·冯·霍尔豪森为我讲述的一段故事

中得到了完美的阐释，那是个关于他如何面对不确定性、如何找出解决基本问题的方法并且最终获得创作灵感的故事。在此过程中，他本身就是一个关于"研究—创作"的精彩故事，而这个过程与约翰逊之前所描述的那些沃尔沃的设计研究活动有异曲同工之处。

冯·霍尔豪森回忆道："2008年我刚加入特斯拉时正值夏末，记得那是8月份，当时我立马就开始了对Model S及其未来的探索之旅。事实上，当时的我眼前是一片茫然，我把那个时刻比作小说家刚开始进行小说创作时面对那张空白稿纸。这是一项相当艰巨且极具挑战性的任务，当然，我也借机思考了关于Model S的一些基本原理，找到了航行中的灯塔，我总是喜欢先为自己的项目找寻灵魂。"

"那你具体是怎么做的？"

"2008年，当时大多数电动车的车身设计都很像宇宙飞船之类的东西，还有些只有三个轮子，看起来怪怪的，不太像车。这一点对于早期的使用者来说或许是件好事，但也仅限于此。"此时的冯·霍尔豪森认为自己就是一张白纸，急需寻得一个切入点。他仔细思考了特斯拉公司的企业使命以及对效能与电力推进的重视。与我采访过的许多艺术家及设计师一样，冯·霍尔豪森也在与一些基本问题缠斗，而这些问题正是他的创作切入点。"我该如何用视觉语言去描述这项任务的实际意义？是关于什么的效率？模式、交通还是生产方面的效率？能跑多快？有多清洁？我该怎样将其转化为视觉语言？"

在这一系列问题的驱使下，他开始了对自行车的研究。没错，自行车！"当时环法自行车大赛刚刚拉开战幕，我本人也是一位自行车手，经常骑。在一次骑行过程中，我脑中突然蹿出一个念头：职业自行车手不就恰好代表了效能吗？他们就像是一台台调适至最佳状态的机器，外形与性能高度匹配，他们爆发力惊人，耐力持久，并且能跑很远的距离。这些都违背正常人的生理机能，但为我们呈现出一种运动中的美丽形体。所有这一切最终都化作了 Model S 设计语言的灵魂与精髓。我开始不断尝试为 Model S 捕捉一种肌肉的紧实感以及高度协调的外在形式，我将它从一辆车变成了一座奔跑的雕塑。看看这挡板的线条，看看它纤细紧实的身形，这就是效能的体现。"为效能寻找一个身形，是冯·霍尔豪森这个研究项目的重要组成部分，它极富创造性，且参与感十足。

在与我交流过的设计师中，不少人都提出为"研究"正名，修正一些看法，无论是在哪个领域里或者哪种项目上。创作是一种广泛的、全方位的活动，这一点在设计师身上体现得淋漓尽致。"研究只能作为一种前奏"的观念，无异于用一种"构想—执行"的公式将创意企业牢牢困住。我一直努力尝试通过本书揭露这种神话，事实上，研究与创意想法的产生，这二者的关系是非线性的，它们密不可分且相互滋养，都是创作的一部分。

有好几位受访者都提到了研究中很重要的一环，那就是对话。设计师之间的对话，设计师与工程师、市场、历史以及文化之间的对话。

很显然，对话也是冯·霍尔豪森的 Model S 创意设计旅程的一

部分。他告诉我，他与当时已经问世的那些电动车车型进行过对话，也希望 Model S 能用自己的美对当初那些电动车"现身说法"，教会它们什么是美。"我觉得视觉交流更有效率，原因很简单，因为当初（甚至现在）谁见了那些电动车都会说：'当然了，这些车肯定走不了多远，瞧这大块头，太笨重了。'相形之下，我更希望为 Model S 创造一种轻盈感，强有力的比例，以及优美的形体感。车身没有一丝'赘肉'，'肩''臀''腰'也都经过精心雕琢与细致调整。即便它停着不动，也照样能给人带来一种别样的动感。"

特斯拉 Model S，2009 年

此外，他还用对话一词来形容他与大自然的接触，他与纯种马对话，与奔跑的猎豹对话，与翱翔的雄鹰对话。"它们的身体在运动中呈现出一种完美的姿态，在 Model S 车身整体设计中我也尽力去捕捉那样的感觉。这就是你今天在路上看到的，我认为它是目前市场上能找到的最符合空气动力学的设计。它是位短跑健将，以一种雕塑的美诠释效能。"

好奇心

我对享誉全球的国际知名建筑大师弗兰克·盖里的这次采访是在他的一声叹息中拉开序幕的，他告诉我，如今在他们这一行里，很多人已经脱离了传统的艺术根基。盖里难掩伤感地表示："很多建筑师早就把传统丢了个精光，忘了自己是个艺术家，这个世界没落了。"

盖里坚信，艺术家需要与深刻复杂的问题做斗争，这非常重要。他认为这是他职业生涯与设计研究工作的基础。对他而言，建筑师与建筑艺术传统脱节会导致作品丧失美感与力量，这是个大问题。作为一名建筑师，盖里渴望拥有艺术家们特有的好奇心，并且，他也希望其他的同行们都能这样。对他来说，在强烈的好奇心驱使下提出的那些重大问题，是他进入不确定性的创作空间的切入点。

诸如此类的问题塑造了他的研究，是他的创作生涯重要的组成部分。创作是一条通往认知的路。

"在我看来，好奇心是一切的开端。我采用的是《塔木德法典》的模式，这种学习方法的主要特点就是'由一些问题引出另一些问题'。那些研究犹太法典的学者从未放弃过。我个人没什么宗教信仰，但是，'所有事情都从一个问题开始'这一点总是让我很受触动。对这个而言什么才是正确的？我该怎么办？这是怎样一个空间？它在哪儿？它怎样融入周围的空间？它怎样与人产生联系？"盖里接着解释说，他的人生经历与受到的教育让这些问题变得具体，并且通过它们促成了自己的运动。

我从盖里的反思中发现了自己之前采用的一些相同的原则——个人经历、教育背景、价值观、处理轻重缓急事务的能力、道德标准，甚至天赋才华。所有这些因素共同作用组成一副"脚手架"，个人通过它进入未知领域去创造发现。尽管个人经历与专业背景本身并不能答疑解惑、驱散疑云，但它们能为那些富有创造性的个体——这里指的是设计师、建筑师——提供一种探索与解决问题的实质性方法。一个好问题可以带来各种可能性，而经验则有助于让研究走向更深入。

设计师弗里多·贝塞特对此持同样观点，他认为自己的作品的基本特征就是好奇。贝塞特是一位技艺超群的设计指导，在洛杉矶经营一家概念设计咨询公司。他的专业经历丰富，涉猎广泛，其中包括开发未来主义的新潮视频游戏，玩地下音乐做 DJ，此外他还出版过一本关于使用 3D 软件学习设计的书。

贝塞特告诉我说："我总是从提问题开始。通常情况下，是一个'假如……会怎样'的问题。这就是我的简报，是一种激励

我前进的动力。但问题在于：是什么给了我们力量朝某个方向前行？'假如我这样做会怎样？'"设计师对于新事物、新问题、新可能性永远敏感好奇，贝塞特在生活中也表现出了这种好奇。"我正在看你房间里的东西，"他在采访中对我说，"单单在这里坐一会儿，我脑子里就能生出好些想法来，这都是因为好奇心的缘故。每天晚餐时，我都会与妻子交谈，之后可能就会找出十来件需要思考和解决的事情，其中一些可能是关于为公司搞些设计，还有一些则是关于研究其他项目中的问题。"

贝塞特的生活被各种因为好奇而产生的疑问填得满满的，在他看来，这些疑问都是需要去解决的潜在问题。正如肖恩·亚当斯所说，都是一些颇有针对性且极具穿透力的问题，足以触及某些本质的东西——它们不会简单地丢给你一个"罐装答复"。

研究也是一种对话

在与设计师的访谈交流中，我听到的最让人耳目一新的见解几乎都与对话有关。正如我之前提到的，设计师在"于创作中求知晓"的过程中常常需要参与多重对话。对于他们来说，采用一种感同身受的对话方式展开交流沟通是件司空见惯的事情，因为用户体验（UX）是他们设计创作的基础。

用户体验设计要求设计师采取一种较为复杂的研究方法，这种方法受制于产品的最终用户、用户需求以及他们需要解决的问题，因此得具有一种以客户为中心的意识。这一观点本身并不算新

颖，但我在摸索"于创作中求知晓"概念的过程中发现，所有设计研究过程，尤其是 UX 研究，都包含了设计师多次参与的各种对话。他们会在之后将这些对话沟通编织在一起，形成设计调研的基本结构。

具体来讲，设计师需要与工程师、客户、业务开发以及市场营销人员进行对话，并且，他们还需要经常与一些概念性的东西对话，比如当下的技术、色彩、材料的流行趋势，其他设计师的作品或产品，以及文化、历史、市场等。设计师会在创作过程中频繁使用这种对话式术语来展开讨论。

以蒂莎·约翰逊的反思为例，约翰逊在早期曾接受过一些艺术创作方面的教育，在那些"对话式发现"的相关基础课程中她汲取到不少知识与力量。她对我提到的那些课程与本书第三章中讨论的创作过程中与物质材料的接触等内容别无二致。她在学习专业设计前曾上过一个美术班学习人物素描，美术老师当初教给她的那些东西后来一直贯穿于她的整个职业生涯，它们与"于创作中求知晓"的体验一脉相通。"在头几天的课上，指导老师讲的是人与材料之间的对话。她强调说，在绘画创作过程中，画家很可能根本不清楚自己的作品最后会是什么样子。之后，画家便开始'敲打对象'，意思是拿着炭条开始在粗糙的画纸上划动。那一刻，你会收获一些意想不到的东西，它在对你诉说。并且，她还会将其描述成一种对话。比如她会说：'哦，你给了我那个，那我给你这个。'"

约翰逊接着对我阐述了这一课对她的重大意义，以及对她如今从事的设计工作产生的深远影响。"它让我在创作中感到舒服，

让我在探索发现的过程中感到舒服，哪怕是当我找不到答案无功而返满心怒火时，它依然能让我觉得舒服。有太多的未知因素最后会对创作过程产生影响，从而驱使我在这条路上做出一些调整和改变。"

与弗兰克·盖里的对话进一步扩宽并深化了我对设计师参与概念性对话交流的认识与见解。他向我描述了设计师如何与某个指定项目的周边建筑或者与某个指定城市的历史进行互动交流，他深思熟虑地说道："要用对话的形式与正确的建筑或当地的历史互动。"

他以一个在自己家乡多伦多市进行的设计项目为例。因为多伦多市一座小型仓库建筑的历史意义问题，盖里与当地发生了一些意见分歧，并为此展开过辩论。对盖里来说，人们对这座建筑物的关注打断了他设计创作所需的对话。这位建筑大师像小说家一样在他的"角色"之间建立起一种对话，这里的"角色"指的便是周围其他的建筑物、当地建筑历史、景观以及周边结构等。"我展示了联合车站、皇家约克酒店以及议会大厦所代表的历史意义，它们伴随着我在多伦多一天天长大，是多伦多在我心中的模样。"最后，用盖里自己的话说，他将设计的重心聚焦在"与多伦多旧日时光的对话"。

盖里提出的建造"能与周围的一切进行对话的建筑"这一想法非常有趣，我认为将他比作小说家或剧作家也并无不妥。不同角色间的交流互动，甚至就像我们从本书中所看到的，作家与自己笔下的角色之间的交流互动，都是创意宇宙学的组成部分，它激发我们去探索发现。盖里接下来继续为我讲述了他在纽约、毕尔巴鄂和阿布扎比的一些建筑设计项目。

建筑大师弗兰克·盖里设计的多伦多国王街建筑项目,该项目始于2018年。Sora 渲染图。盖里合伙人有限责任公司提供

弗兰克·盖里的建筑设计作品——云杉街 8 号（原"比克曼大厦"），勾勒出曼哈顿城市
天际线，2011 年。盖里合伙人有限责任公司提供

他讲话的时候，话里多少带着些许戏剧性的暗示。"这是我的纽约比克曼大厦，你得把它与伍尔沃斯大厦、布鲁克林大桥连在一起看，这可是一个整体。当我去毕尔巴鄂的时候，我告诉他们我很想学习他们的历史与文化。我做到了，我能跟他们交流沟通，一起工作，并且我尊重他们的环境。"

弗兰克·盖里的阿布扎比古根海姆博物馆素描设计稿与 3D 模型，该建筑项目始于 2006 年。盖里合伙人有限责任公司提供

拖延许久的阿布扎比古根海姆博物馆的模型是盖里在实验过 10 至 15 种不同模型设计之后收获的最终成果，尽管这个模型是在作品的概念阶段形成，但始终保持着与客户、城市、文化以及历史的对话交流。"所有研究我都做了个遍，假如……会怎么样，假如……会怎么样，假如……又会怎样，假如 —— 只为了寻求他们的回应。"阿布扎比最终选定了其中一件模型，他们当时选那件是因为盖里说"相信我已经从根本上理解了他们的文化"。该设计经过全方位的沟通与广泛的对话交流产生。

与客户对话

客户的存在是设计创作过程独具特色的一面。我的许多受访者也都认为这是设计师区别于画家的一个显著特征。例如，当我们谈到设计师与客户之间的对话交流这一话题时，工业设计师安迪·奥格登表示，他最关心的是与客户的对话对于自己的工作有多大意义，以及是否有助于他解决设计面临的问题。"我最开始是玩艺术的，搞一些有趣的表现形式，或者只按照自己的喜好来创作。不用考虑解决任何问题，也不被他人的需求或目标限制束缚。但事实证明，我是一个喜欢通过学习去了解某些事物从而解决问题的人，那才是我真正感兴趣的事情。它像个谜，像一场游戏，让我乐在其中。"

他进一步讨论了自己的设计过程。很显而易见的一点是，要解决谜题就必须与让顾客、客户或彼此默契的合作伙伴参与对话。

"我建构了一个目标性的概念框架，并且一直在使用一个聚焦于顾客、客户或公司企业的价值框架。我所讲授的是一种设计实践，它要求设计师对股东们的各种相关利益与价值提起重视。如果一位设计师想要取得成功，他就必须以这种方式参与设计活动，得在别人的大框架里进行创作，其中会出现一些很有表现力的东西，是我的动力源泉。"就设计领域而言，"于创作中求知晓"的一个关键组成要素是，在别人的框架内创作。

然而颇为有趣的是，对于奥格登来说，对话中的"于创作中求知晓"并不只是涉及某一方的事情，客户也需要完全参与其中。"我认为应该将'于创作中求知晓'视为一种适用于设计创作的真理，不能一部分人遵循，另一部分人却不做。并且，其实客户也在经历同样的创作过程，无论他们心里是否清楚。他们之所以聘请设计师，原因之一就在于客户自身也需要'于创作中求知晓'。"

他的这一番见解很值得引起我们的重视，并且也丰富了我们对设计创作过程的理解与认识，就如同一些设计师总挂在嘴边的那样，发展"共情肌"——站在对方的立场考虑问题的重要性无可辩驳。这是设计师们最熟悉的方式，能让他们的设计创作水平与对客户需求的理解提升至一个重要高度。交互设计师玛吉·亨德里表示说："在我看来，理解中包含了同理心。当我看着人们使用某些技术的时候，我能理解他们脸上的喜怒哀乐，对我来说，理解包含了情感的参与。"有了这种理解，对话交流便能得以继续，也有机会获得出众的设计效果。

与奥格登一样，亨德里将我们对设计创作过程的认识与思考

延伸拓展到与客户建立更充分的对话交流中去。帮助建立共情同理心的不仅仅是纳入观察和学习，实际上它还是一次深刻而重要的谈话，涉及更错综复杂的领域。用她的话说，"这种参与式的协同创作活动很有意义"。在亨德里与客户的合作过程中，她会"让客户明白，最后不但会有结果，他们还将以一种'颠覆游戏'的方式参与其中"。

设计创作中，这种形式的"于创作中求知晓"从根本上说具有一种协作性质。作家与视觉艺术家进入不确定性，一种"消极能力"的空间，一个创造性发现的游戏乐园，但大多数情况下，他们都各自为政、独立行事，通过某个创作过程去激发个人的想象创造力。而设计师则会与客户或用户（当然还有其他许多人）展开种种对话交流，这种对话是他们取得创造发现的重要组成部分。

设计师尼克·哈弗马斯对我讲述了他为一个名叫"Dazzle"的设计项目工作的诱人故事——为圣地亚哥国际机场的汽车租赁中心1600英尺长的建筑外观做设计。这个故事清楚地表明了设计师与各种对话者展开充分对话及深入交流的重要意义，以及它怎样从根本上对项目发展产生影响。

在项目初期，哈弗马斯怀疑对方聘请自己来只是为某样东西做做装饰，就像他解释的那样，"让外观看上去更漂亮"。"从客户划拨的款项来看，该项目是为一件地标性艺术作品提升视觉效果。但是，除了在建筑外观的物理表面动些手脚耍耍花招之外，没人想过甚至暗示过还有什么别的可能性。我没准儿会在它旁边摆个巨大的花束，再弄些不知道是什么玩意儿的东西在风里飘来飘去——

就是那种平淡无奇的设计。"

哈弗马斯不想与任何能产生"预期效果"的老一套发生关系，也没在脑子里构想过什么画面，他知道自己需要的是一个创作过程，让他得以发现一些别出心裁的创意。他认为自己需要对客户发起全方位的挑战与互动。"我怎么去改头换面？怎样改变游戏规则？"他很喜欢这种挑战，也知道这一切都必须从一个与客户共同参与的非常具体的创意设计中获得。"除非能改头换面，技惊四座，否则我才不去劳心费神呢。"

之后，哈弗马斯为该项目带来了一项颠覆性的议程。但在之后与我的讨论中，他重新阐述了自己的办法，并将之定性为颠覆性的"游戏"。

"游戏"一词是个重要的改动，因为它除了"具有游戏性质"的含义之外，对他来说，还意味着在一场戏中开诚布公地对话。

"这种方法既有颠覆性，同时又很好玩。我们既在进行一种开放式结局的实验，也是玩游戏，主要目的在于看看你的角色扮演能力可以带你在这场对话中走多远。这就像一场戏，因为大家都在表演。我能让客户或利益相关方做一些违背他们意愿的事吗？"

哈弗马斯试图做出一种比原先的建筑外观更令人兴奋的抢眼设计，无论是在尺寸还是纹理方面。他渴望与传统做斗争。在与客户的"表演"过程中，他引用了 Dazzle 伪装的概念——这是一种在一战和二战中使用过的舰船迷彩，最早是由英国艺术家诺曼·威尔金森在皇家海军志愿预备役服役期间发明。这种涂在舰身上的迷彩图案由各种几何形状相互交错构成。在历史上，这种设计

炫目迷彩涂装军舰"光荣号"（FFS Gloire），1944 年

并非用于人们常见的普通伪装，更主要的目的是加大对舰船的目标距离、速度或方向的读取与判断难度。用威尔金森的话说，为舰船涂上颜色，目的"不在于降低舰身的能见度，而是以一种支离破碎的外形来混淆（敌军）潜艇指挥官对军舰航行方向的判断"。[4]

秉着同样的精神，哈弗马斯将 Dazzle 伪装的概念引入圣地亚哥国际机场项目，不是简单地隐藏建筑外观，而是赋予它一种新的形式与立体感，用他的话来说就是"搅乱它的模样"，改变原先过于普通的设计。他想营造一种陌生感，让人们建立起一种与建筑的互动体验。他告诉我："令我倍感惊讶的是，客户很喜欢这个创意，连建筑师本人都表现出极大的兴趣。我告诉建筑师：'你设计

了这座建筑，现在我要给他改头换面，挑战我们的观念。'提案结束时，我的 Dazzle 伪装创意得到了客户的认可，绿灯通过。"

"最初你是怎么想到这个点子的？"我问。

"有一天，我在翻一本我最喜欢的德国汽车杂志《Intersection Magazine》，当时碰巧看到一篇小文章，是关于迷彩伪装的。于是我开始琢磨怎样把这项技术从运动的物体上转移到静止的东西上面。不必隐藏它的表面，但是可以混淆人们的视觉感受。"

"算是个意外收获？"

"可以说是这样的，但从另一种意义上说，我也积极参与了创作，任何想法我都不排斥。"

这就是许多艺术家和设计师所说的他们在创作过程中收获的"意外的快乐"。然而，正如我之前所说，"意外"这个词或许并不贴切，就像谭恩美提到的那样，在创造力的宇宙学中有些看似随机的东西发生了——仿佛是某种宇宙法则让它出现。若用汉密尔顿的语言来表述，那就是需要艺术家为了"回应"而做好准备。

后来的故事就是关于如何利用模型与试验为这个项目找到最适合的材料，从而最终实现创意。哈弗马斯放弃了简单通过涂饰建筑外立面来达成目标的想法。"这种伪装方法显得太廉价了。"他告诉我（当然，我们也不要忘了威尔金森最初创造迷彩伪装的方法就是通过绘图装饰）。他希望它是鲜活生动的，有生命力的。于是，他先是尝试了一种黑色薄膜材料。这种薄膜的特点是，当光线照到它表面时会反射出一些有趣的形状。他说："我们当时的想法是，当汽车经过时，利用车头灯光将其激活。之后我们还用原尺寸模型

做过试验，但不管用。"

后来，又一个幸福的意外接手了。

哈弗马斯解释说："我接到 E Ink 公司打来的一个电话，他们是 Kindle 电子书的显示屏制造商。他们看过我以前的作品，他们说：我们很喜欢你的作品，我们这儿有你要的这些材料，你看看 Kindle 电子书的显示屏就知道了。我们现在可以打印 1 英里[①] 长，但不知道具体怎么做，我们需要你的帮助。然后，就在那一刻，我在电话里说：'是的，我想我知道该怎么做了。'我回到机场，问他们：'我们不如把它搞得更生动有活力一些，你们觉得怎么样？'我向他们解释这种电子纸的工作原理，说这实际上是一种被动显示，有小分子可以在黑色与白色之间转换，你们想过把它用在外立面上吗？"

随后，哈弗马斯与来自美国宇航局喷气推进实验室的艺术家丹·古兹和戴维·德尔加多开始合作，进入了一个较长时期的研发阶段，通过试验来最终确定材料的选择，延长它起作用的时间，再通过原型设计，开发出实际使用的产品。终于，一个别出心裁的设计浮出水面，其中包括了数百块电子瓷砖（由 E Ink 公司生产），这种结合了光伏材料与特殊的耐候电子纸的瓷砖将以一种战略性的方式安装在建筑上。然而，用这些瓷砖材料来装饰整个立面实在是太烧钱了，于是问题就变成了：怎样在耗材量最小的前提下创造出最大的视觉冲击力。从本书所配的插图上我们可以看到，最终的

[①]　1 英里约为 1609.34 米。——编者注

圣地亚哥国际机场汽车租赁中心的迷彩外墙涂饰，2017 年

结果非常震撼。哈弗马斯告诉我："目前世界上还没有其他人将这种技术用在一个 1600 英尺长的外立面上。它完全通过太阳光供能，无需安装电缆，也没有光污染，跟时代广场可大不一样。它是绿色科技带来的一道强烈的冲击波。

值得我们注意的是，该项目"于创作中求知晓"的过程显然涉及全方位多层次的对话交流，包括客户与设计师、设计师与原建

筑师之间的对话。此外，艺术家与工程师之间也是如此，并且他们之间的对话交流进行得更深入。哈弗马斯指出，他的作品也是在与其他场景中一些应用了类似复合材料（当中也有一些区别和差异）的建筑外立面对话。

说来有些好奇，这件作品还引发了与圣地亚哥历史本身的对话。据哈弗马斯所做的研究，Dazzle 伪装的首次有效性测试就选择在圣地亚哥水域进行。

考虑到机场的具体情况，他对与历史对话，以及与这个天水相接之地对话产生了兴趣。这是一场关于静止与运动、隐蔽与显现、光亮与阴暗、吸收与反射的对话。当我们的交谈进行到最后时，哈弗马斯坚持认为，这也是"一场与艺术史、与诺曼·威尔金森本人的对话，是立体主义为 Dazzle 伪装概念带来了启发"。

关于设计师如何通过对话进行设计创作，还有另一个例子，那就是戴维·莫卡斯基为 Gunlocke 公司设计开发一款获奖座椅的故事。当时他收到一份简报，上面写着客户的基本要求："设计一款曲木座椅，要简洁，独具个性。"

莫卡斯基对我讲述了这份表述模糊不清的简报一开始是如何让他无比沮丧，以及随后他又是如何丰富完善简报内容并以此开启设计创作的故事。他的故事不仅表明了创意过程如何展开，哪怕是在最细微的方向，而且同时也体现了设计师在帮助客户取得对自身需求更全面的了解方面所扮演的角色。正如安迪·奥格登在本章前面部分所指出的那样，客户也需要一个"于创作中求知晓"的过程。

莫卡斯基开启创作的第一步是与历史展开对话。"首先，我对

历史上移民美国并定居在密歇根和北卡罗来纳的欧洲工匠的木器与制作工艺做了很多细致的研究，它们是美国家具的起源，我对那些独特的家具制作流程很感兴趣，那是一种简化的流程。"莫卡斯基最初的探索后来逐渐变成一场对话（让人想起哈弗马斯"偶然"发现 Dazzle 伪装的经历），一场与 20 世纪 20 年代公认的文化偶像——可可·香奈儿的"小黑裙"的对话。"我打量着这条裙子简洁的轮廓，很喜欢它的比例。人的身材通过裙子得到凸显，而裙子又反过来通过身材展现自己。"

莫卡斯基在构思创意时，在传统手工家具与功能多样且价格亲民的时装设计之间进行了对话。他的设计创作是一个与各种有形或无形的对话者同时展开对话的过程。

"所有事情都在同时进行，不是一个线性的过程，并且所有事都是多层次的，任何一个问题都有多种答案及可能性。我的脑子在使用场合、某个特定品牌或者其他某个人做过的某些事之间不断切换——在我起稿草图的时候，所有这些东西一直在我脑海中萦绕盘旋。另外，我还会在设计稿上写写字，有时可能只写一两个字，或者几个短句。这是我处理一些设计想法的方式，我在与它们进行对话，当然，最重要的是它们给我回应，奇迹通常就是在那一刻发生的。这就是一个创造性地解决问题的过程，之后我可能会取得一些突破和创新，对我来说，这些创新便是魔法与炼金术的分水岭。"

在设计创作中，"于创作中求知晓"意味着交谈、行动、研究、讨论、协商，它包括了设计草图、建模、书写甚至游戏玩乐。

由戴维·莫卡斯基设计创作、Gunlocke 出品的 Tia 会客椅，2017 年

刊登在 1926 年 *Vogue* 杂志上的香奈儿"小黑裙"设计稿插画
© 康泰纳仕集团

它与历史文化进行交流。它是一种与设计师同事、工程师以及商业伙伴的团队协作，是与客户、公司企业以及用户的对话。正如弗里多·贝塞特所指出的那样，这是与各种创作媒介的对话。用贝塞特的话来说："对我而言，关键是媒介的转换。一个设计从想法到实现的过程，就是它经历不同的发展演进阶段的过程，就像蝴蝶的蜕变。每一次媒介转换我都很兴奋，因为一些事情会因此发生改变。谈话内容也会发生改变，有时会取消某个想法，有时会得到更好的主意。"就像设计师安妮·伯迪克所认为的那样，设计创作过程中的对话，就好比她与其他人进行交谈或者为某一本书设计文本。"我有两种合作伙伴，一种是真实的人，另一种就是文本。"

　　直到我开始写这本书，我才完全明白了设计师在自己的创作过程中进行过多少对话交流 —— 包括创作过程各环节之间如何对话。只有通过多重对话，设计师才能找到解决问题的方法。设计中的对话也就好比苏格拉底式的对话（也是一种解决问题的策略），只不过设计是以实物创作的形式。设计师刚开始进入一个动态的、有时是辩证的创作中时，并没有问题的解决方案，或者不知道要怎样将创意想法变为现实。

　　但这些对话对我来说也颇具戏剧化色彩。尽管我们能从创作中的设计师身上看到很明显的苏格拉底的影子，但他们还是更接近于剧作家。他们手中掌控着各种对话场景与人物角色，并通过它们创造出光怪陆离的大千世界。我本人曾接受过戏剧艺术的教育熏陶，并且在戏剧世界中学到了许多为人处事的经验道理，然而在我提出"于创作中求知晓"这个问题之前，我对我的设计师同事们的

创作过程与戏剧世界之间的密切关系实在知之甚少。哈姆雷特的宣言在此刻又多了一层崭新的意义，所有的双关语都在暗示："这场戏才是最重要的。"

草图、建模、原型

我的手会告诉我脑子在想些什么。

——索尔·斯坦伯格[5]

"创造"先行，"匹配"于后。

——E.H. 贡布里希[6]

设计师通过各种媒介实现创作，无论是实物的还是数字的。他们勾描创意，他们创建模型，他们制作原型，他们不断测试。一位建筑师或许倾向于使用积木块儿来探索三维空间中的形式关系，而另一位建筑师则可能会选择用某一种 3D 建模程序来进行。设计师总会创建自己的原型，以此作为迭代创作的核心手段。他们通过实物进行思考，通过材料进行学习，通过"创作"获得"知晓"。

建筑设计师迈克尔·马尔赞在为我介绍他"于创作中求知晓"的过程时曾明确表示，他参与过许多具有启发意义的对话。关于如何从某个地方的特征中为自己正在进行的设计找到意义，以及如何与这个地方进行对话等问题，马尔赞具有一种非常敏锐的情境意识，这一点与他职业生涯早期的同事弗兰克·盖里很相似。对马尔

赞而言，所有这一切都要从他将某个概念或想法落实到有形的实物身上开始。"我所谓的实物，也包括了稿纸上或 iPad 上的设计草图。"在他说话的时候，我开始明白，这种"实物化"的过程对他来说是一种开启对话的方式，跟我们为了了解另一人而做的事情没有本质区别。

在设计创作初期，当他面对某些概念性的想法的表述时会有什么感受？用他自己的话来说就是"脆弱无力"。"首先，这是一种更明确公开地示弱的意愿。我认为自己必须尽力克服心理障碍去面对创作初期阶段——会谈到一些我无法百分之百确定的东西，但这个阶段最终也能产生更多的东西。"

我说："有不少艺术家会将这个早期阶段看成是为后续深入创作搭建框架，关于这一点，你也这么看吗？"

"对我来说，这是一种'有形的宣言'。我不知道该怎么形容，只能说是一种宣言，它揭示了我自身某些不完整的东西，一旦这种不完整的东西太多，我就很难进行创作。"随后，他提出了进行对话的想法："只要它一出现，我立马就能发挥我的能力，利用各种工具和经验开始工作了。这确确实实是一种对话，因为它开始成为对话中的另一位角色，它会回应你。"

如果设计草图能带出一些行之有效的东西，如果通过坦诚的对话交流，某些脆弱无力的想法开始有了实物雏形，马尔赞就会试着以 3D 的形式展开进一步对话。"我会试着把它从 2D 的东西变成 3D 的东西，可以把它做成一个简简单单的小模型，也可以稍微丰满一点，不必太大。但不管怎样，对我来说，必须有一个与实物

的接触。我感兴趣的——站在建筑师的角度听起来有点可笑——不是形式本身，而是形式所创造的空间。"在这一点上，马尔赞从另一个角度向我传达了加强对话的重要性，这也是他创作过程的重要组成部分。"无论在各种实物形式之间，还是在现有的周边环境中——建筑物内部、下方或上方的空间，对我来说，都是意义之所在。当然，这绝非唾手可得的易事，而且在人们看来往往并不显眼，但这恰好是我所追求的东西。"

他与实物的接触，与实物的对话，以及实物与周围环境之间的对话，都是一种"于创作中求知晓"的深思熟虑的表现。"我很清楚自己想要什么，但不知道能帮我实现抱负的正确形式。并且我发现最开始的雏形往往都无法承载我最终想要实现的想法。尽管我不知道怎样的形式才正确美观，但我很清楚自己希望通过它达到什么效果。"

"那通过建模能让你弄清楚它是什么样吗？或者说它不应该是什么样？这样做行得通吗？"

"我认为确实可以，而且常常能让你知道不应该把它做成什么样，从而对下一步怎么进行做到心中有数。有时候你很想将它报废，但很可能接下来你要做的就是去重新校准它。"

随着采访的继续，我意识到马尔赞的这种调研式对话，就是他最基本的迭代创作过程。

"在这个过程中，你不仅收获了建筑作品，还赢得了理念、信仰与抱负这一连串东西。故事会沿着这条线继续进行下去。我很难想象设计最后被固定下来无法更改。我真的不喜欢去施工现场察

看，因为在施工建设阶段，由于物流后勤以及资金等多方面的合理原因，我不能更改设计方案，充其量做些小调整，没法大改动。但是，一旦我到了施工现场，就很难不把它看作正在进行的设计创作的一部分，于是心中就抑制不住地想去改一些东西，但这种情况必须打住。"对马尔赞而言，创作进行到施工建设阶段就该结束了。"这时我才回过神来，真的不能继续再改了。"

就在我们的访谈进行到尾声时，关于马尔赞的创作故事需要澄清的最后一点浮出水面。他坚持认为，尽管不同创作阶段的表现形式各有其特点，但它们都是相互关联的，并非一定按固定顺序进行。他举了一个例子，用来说明草图与他非常依赖的 3D 模型之间的关系。"我不会先画草图，再根据草图制作模型。事实上，这两步我一般都同时进行，就仿佛是我在用模型进行雕刻一样。"通过这种方式，马尔赞在二维世界和三维世界之间搭起了一座对话的桥梁：他的创作过程就是这些不同元素之间的对话交流，所有工作都集中于此过程中，并最终呈现出精准的设计结果。

弗兰克·盖里最为业内人士称道的便是通过 3D 模型来深入雕琢建筑设计。"我想去现场，看看现场的视觉感受，再看看它们之间的关系。光看照片没用，虽然有点帮助，但靠它没法完成整个设计。"

谈话中我问起他那个尽人皆知的即兴创作的故事：他将纸张揉作一团扔在地上，以此来寻找建筑设计灵感。"就那样呗，"他堆起一脸苦笑对我说，"就是我上的一个电视节目，那玩意儿是他们瞎编的。"

"《辛普森一家》？"

"没错。那一集的故事讲的是我收到一封信，信的内容是邀请我为他们的城市设计一座音乐厅。我读完后将信纸揉成一团扔在地上。然后我看着纸团，又把它捡起来，然后惊叹道：'弗兰克·盖里，你可真是个天才。'"制片人请盖里为这一集动画录制了配音，但他接着告诉我，最后那句高傲自大的台词实在让他羞于启齿，同时也让导演为此伤透了脑筋。"我念不出他们想要的那种深信不疑的感觉，因为虽然我是犹太人，但我不信'天才'这回事。那一集播出之后，所有人都以为我只是把纸揉皱了，然后拿它当成设计来敷衍了事。经常有人在大街上拦住我，然后拿出一张纸揉成团，让我在上面给他们签名。"

动画片《辛普森一家》"啤酒侠"中出现的建筑大师弗兰克·盖里的卡通形象（第16季14集），2005年
© 21世纪福克斯电视

在现实中，盖里通过草图和模型进行实验和即兴创作。这些都是创作与设计的关键步骤，它们领着盖里朝着建筑作品最终可能呈现的模样一步步靠近。但是，当我们特意讨论起他的设计草图时，他的话却让人大跌眼镜——一开始我以为他只是随口说说，但当我回头再琢磨这句话，才明白它的真正含义。"我确实画了很多设计草图，"他说，"但我认为没人搞得清我画的这些是什么意思，即便给你看，你也不明白。"

这种具有强烈个人风格与独特想法的草图激起了我的兴趣。"我会通过画草图来思考问题，"安迪·奥格登说，"我有一套自己才能看得懂的独创符号学，用它来帮我解决问题。"与盖里一样，奥格登也表示："我不是画给别人看的，我做这些符号标记是为了帮自己想明白一些事情。"迈克尔·马尔赞也提到了他早期设计草图的"弱点"，而弗里多·贝塞特就更有意思，他断言自己可以从任何一位设计师的草图中看出他的个性："我敢说，只要看一眼他的速写本，我就知道他是怎样一个人。"

在某种程度上，草图的特点能清楚地反映出一些设计师在进入创作的不确定性空间之前原始的创作特点，这只是最初的阶段，还没有做好进入创作黄金期的准备。这些设计师的反思让我不由得想起本书前面章节中讨论过的小说家。设计师的设计草图就相当于汤姆·斯特恩用来发现自己塑造的人物性格的书稿，这是创作过程的其中一个阶段，在此阶段，某些概念性的东西会通过物质或材料得以演变转化，不为他人，只为创作者和制造者。用金属丝思考的雕塑家亚历山大·考尔德即是如此。

另一方面，"于创作中求知晓"对于个人的人生体验也具有重要意义。艺术家与设计师在创作过程中所了解的不仅是作品本身的需求，更多的往往是关于他们自身以及他们对一些现有想法或问题的思考与挣扎。琼·狄迪恩曾突遭丈夫约翰·格雷戈里·邓恩亡故，一年半之后，又痛失爱女昆塔纳·罗·邓恩，她此后的经历可以说是这种自我认识方式最强有力的印证。正如一位长期与她合作的图书编辑谢利·万格在 2017 年一部关于狄迪恩的纪录片中所说，"琼需要通过写作来了解自己的思想"[7]。用狄迪恩自己的话来说，"假如我有幸能触碰到自己的思想，那我就没有理由写作"。[8] 丈夫去世后，她创作了《奇想之年》用以抚慰自己的丧夫之痛，后来又创作了一部姊妹篇《蓝夜》，以此悼念早亡的女儿，寄托哀思。

创作是一种自我认识的方式。我之所以提出这一点，是为了表明，尽管设计师（像作家一样）在这一方面言之甚少，但他们也必定有个人的情感因素倾注到创作中，当然，设计师们随后很快便指出，设计创作过程不能与其他门类的艺术创作简单画等号。但我认为，过分专注于增加客户——或许是出于产业、利润以及生产等因素的考量——可能会误导人们得出偏颇的结论，以为设计师的个人情感及见解等因素在某种程度上并不属于设计作品的一部分。在设计圈，这一点确实鲜有讨论，但伟大的设计作品确实能反映出创作者更深层次的情感、价值观、个人信念以及人生经验。若将个人情感与设计创作割裂开来，就必然会失去一些人性化的倾注。

我认为，伟大的设计作品总是会包含一些个人情感因素，是作品的一部分，否则我们很可能对它毫无兴趣。从某种程度上说，那个"被设计出来的物件"或者"那件东西"实际上承载着某种个人信念与思考，依然能反映出我们对设计与品质的依赖，尽管我们对此还难以理解或无法表达清楚，甚至不能很快意识到。"于创作中求知晓"能帮我们很好地理解个人因素如何融入设计创作中。

享誉国际的著名设计师葆拉·谢尔对我讲述了她在绘制草图过程中潜意识里的发现。"刚开始做一件事的时候，我总会觉得有些生硬不够顺畅，并且仅仅是依据我现有的想法来设计。之后，我发现了一些东西。"她指出，对她而言，发现的过程其实是一种对个人"陌生化"的过程，是一种通过在不同的背景下观察思考自己已经拥有的东西，从而去进一步了解它们的方法。

值得留意的是她言语中透露出的倾向："有些事是因创作激发产生的，是通过某个新框架去发现认识自己现有的知识。作为一名设计师，你会重新审视许多你已经掌握的比如排版或信息传递等一类的东西，但是一旦旧有框架发生变化，成为一种新框架时，可能就会有巨大的发现。"

"葆拉，你是怎么得到那个新框架的？"我问她。

"我把它解释为一种自由落体运动，或者随心所欲自由自在，把自己的信念体系、惯用的一套招数以及你自认为知道或不知道的事物暂时统统束之高阁。这样你就有可能将自己置于一种通过潜意识去发现的状态中。我个人通常是采用画草图的方式。"

谢尔指出，在"游戏状态"中，她往往会发现一些创作思路、

想法以及某种个人联系，而这样的状态通常出现在淋浴或驾车等时刻。

诸如此类的事情我们都有所耳闻，对艺术家来说，这种经历他们也并不陌生。"你需要处于一种类似游戏中的放松状态，一种半专注的状态，这样才能促使潜意识行为发生，给你带来灵感。"接下来她更详细地描述了自己的状态。"我觉得我在抽烟的时候更有创造力——每当完成一项活动后，我会在休息空档抽烟消遣，比如说我之前可能一直在写信，然后中途停下笔抽了根烟，这时或许就会得到一些思路和想法，因为此时除了抽烟，你没有其他需要特别专注的事情。我的问题是，我用读邮件代替了抽烟，但实际上阅读是一种对有意识能量的消耗，这样一来我反而失去了创意思考的空间。而站在一边抽烟，什么事都不必考虑，于是，正因为眼下无事发生，有些事才可能正在悄悄发生。"

在采访当天，谢尔给我举了一个具体的例子用来展现她如何通过草图进入自己的"游戏状态"。由于当天场合特殊，还受到截稿时间限制，用她的话来说，就是创作场景发生了变化："总不能无所事事地在那儿晃来晃去，等着老天爷赏你个惊喜。"尽管如此，她依然找到了打开突破口和解决问题的方法，就在这个同样令她感到陌生新鲜并且还有些紧迫感的环境下。

"就在今天下午，我必须给出一个问题的解决方案——于是我用了画草图的方法，因为它从来不会让我失望。当然，我只是画了个大概，这也是在所难免的。"她详细说明了自己的方法是如何起作用的："比如说，我在一张稿纸上设计了一个品牌 logo，但之后

却没有好主意进一步将其完善，我就会觉得很沮丧，因为我觉得这样看上去太草率和敷衍。"

之后，她开始寻找那个"不用动脑子的""吞云吐雾般"的突破口：她开始反思自己试图完善一个并不需要很完美的草图的行为，也正是在这个反思过程中，她进入了对于探索发现至关重要的那个"游戏状态"。反思变成了"不用动脑子"，于是，探索发现的游戏就此拉开序幕。"所谓不用动脑子的具体做法就是：让自己觉得刚刚画的东西其实很简洁，并没有想得那么糟。当我做这个不动脑子的举动时，也就是我获得发现的时刻。"

换言之，在本例中，她将设计 logo 这种反思性的活动变成一种游戏，于是，她自己非常个人化的解决方案在这种游戏放松的状态下脱颖而出。这一点发现，是她通过创作获得的。

谢尔的方法很微妙，从中能看出她是一位经验老到、非常了解自己的设计师。她的观点是刻意创造一种类似于游戏的放松状态——或"不用动脑子"——以此获得一些自我发现与认识。在采访设计师安妮·伯迪克的过程中，我问到她如何进行思考的问题。伯迪克向我讲述了一个非常相似的经验，只是背景略有不同。"我在开会的时候涂鸦，这是我的倾听方式，让我的脑子被一些事占领一部分，从而释放另一部分，让它自由开放。所以，这与那些驾车或者洗澡的时刻是一个道理，因为我在做一些机械性的动作。"

完善 logo 图形，会议上涂鸦，抽烟吞云吐雾，重复的机械性动作，所有这一切都是"于创作中求知晓"的一部分，也是问题解决过程中的一个环节。

建立约束机制

设计只能在一定的社会条件和技术条件约束下进行。

——波尔·比奇·奥尔森和洛娜·希顿[9]

从某种层面上说，利用原型模型是一种测试创意想法与概念的方式。除此以外，它们在创作过程中还发挥着我们很少意识到的另外一层作用——整合约束与寻求限制。

通常我们都认为约束是消极的，但一些设计师告诉我，他们时常会用一种与创作本身密不可分的方式去利用这种制约。对此我深表理解，因为作为一名戏剧导演，我也清楚地知道一台戏剧的首演之夜本身所具有的非同寻常的创作价值，它是一部作品必要的内在约束。由于上演期限的限制，一场演出最终不可避免地会呈现在观众面前。这一切本身就是创作过程中必须面对的现实问题。并且，有些时候它似乎还具有某种魔力。

想想看，我有多少部戏剧在首演前最后一周还处于手忙脚乱的状态中，不论是技术还是彩排方面的问题，只为如期在首演之夜为观众呈现一台连贯流畅且充满力量的演出。

约束可以对创作想象力起到集中、限制与磨炼的作用，并且，有一些约束其实是项目、预算、进度以及法规的固有要求，并且它也有助于限制某些可能性，提升设计师的专注度。但就本书的目的而言，更切题的一点作用是，通过 3D 建模及原型制作，帮助设计师识别出一种更加深思熟虑的创作的制约因素。关于这个问题，设

计师平常谈得最多的就是"失败"。失败也是一种能带来可能性、发掘新想法的方式。

工业设计师伊夫·贝哈尔表示,设计草图是一种"把所有烂点子统统赶出我脑袋"的方法。弗里多·贝塞特同样将失败与原型视为一种寻求解决方案的方式。他特别表达了自己对"快速失败原型"的赏识。

他强调说:"创作是解决一切问题的办法。它并不总是实体形式的,我认为可以将原型设计数字化,任何东西都可以。"

贝塞特同时还在欧洲工商管理学院国际商学院担任教职,他的思维方式在商业经营与专业设计教学之间有一道很有意思的分界线。"处理事情的方式会有本质上的不同,这让我很着迷。在商学院授课讲学时,我会告诉我的学生'这是一个问题,把它解决掉'。于是,他们会通过一系列的案例分析,去思考研究别人过去如何解决这一类问题,之后尽力从中找出最优解决方案。他们借鉴前人的经验和方法来解决自己的问题。而设计师要解决问题,却并不一定非要依靠现有的东西。"贝塞特的总结不由得让人想起艺术家安·汉密尔顿对"未知"的刻意培养。他相信,设计师在这样的心态下可以通过排除可能性来寻找答案。也就是说,设计师"排除"了自己寻找解决方案的路。在谈到这一问题时,他说:"不知道解决方案是什么,并且允许这种'排除'的过程引导你创造全新的东西,这是一种自信。"

交互设计师玛吉·亨德里关于这个问题是这样说的:"在我的工作圈里,大家一直在建模。我们研究各种算法,比如怎样在马路

上开车，如何寻找真爱，如何找到一座令全家人都满意的房子等。我们将其建模成一种算法，这些模型从本质上说是还原的。这就是模型的本质：排除和包容。"

正如我们所知，迈克尔·马尔赞是一位多产的建模师。为创意想法寻求一种"有形的宣言"是他的追求，也是他实现创作的唯一途径。他利用这些模型，通过一个排除想法的过程，去发现自己的作品不该是什么样子。"我时常发现，最开始做出的那些实物模型往往到最后都无法以我希望的方式去承载我的创意理想与抱负。它们是错的，错的。"他使用各种各样的技术与工具制作模型，无论数字的还是手工的。通过这样的方法，为指定的设计项目找出一系列适合的创意选择，并且围绕这些选择为它们设立限制与约束。

有些自相矛盾的是，在设限的过程中，他又搭建起一个框架，并且将该框架视为自己即兴创作的关键。"我认为它是一个框架或骨架，即兴创作的过程必须在其中进行。你会知道它们的终点在哪一站，你能触摸它们、感受它们，知道哪里该增大维度，哪里又该缩小。我认为它们能帮你在这个框架空间中的创作如鱼得水，更加顺畅。"

我实在找不出比马尔赞的框架更好的方法来说明建模及原型了。本质上很矛盾，是对开放的可能性的缩减。框架、参数、限制，允许即兴创作。这一点与音乐和戏剧有共通之处——即兴创作不可能凭空出现。这是一个通过排除所有可能性而建立起来的框架，它允许开发者获得一些可能性，它是通过排除而获得发现的一种背景，是戏剧即兴表演的动因，也是爵士音乐家即兴演奏的旋律

基础。进入不确定性需要框架与背景，它与谭恩美的宇宙学，甚至与艾梅·本德和她的座椅之间的物理联系都不相同，但并非本质上的区别。限制、规则和约束是创作发现的关键。

数字原型

新技术的诞生意味着什么？它们在设计创作过程中发挥了怎样的作用？我问遍了与我交流过的艺术家和设计师："数字创作"是否早已改变了对话？以下是他们的回答："数字原型能让我更快速地从一堆创作想法中找出我想要的东西"，或者"一个不同的创作背景，可以从全新的视角看待问题"，或者"数码实体化改变了一切"。

玛吉·亨德里对这个问题的理解很有说服力，她认为模型是一种"模仿理解力"的东西，数字创作允许一种不同的建模方式。但她很快又表示，只是换了另一张画布创作。亨德里本人是一名为创作人员设计数码创意工具的设计师，因此，她的观点更加引人深思。"我在数码世界中揣摩设计移动设备、显示屏或者实体场景，我们将这些统称为'画布'——我觉得非常有意思。我想弄清楚怎样设计数码工具，这种模型是基于设计师或艺术家的创作过程以及他们的思维习惯的。"

换言之，像亨德里这样的设计师首先会调查了解创作习惯和创作过程，并利用它们为正在构建的数字创意工具提供信息。她的关注重心集中在数字世界提供的三个主要因素——访问、协同和

版本，所有这些都提升改善了目前的创作过程。"任何一个使用笔记本电脑的人"都可以进入"图像创作、视频制作、音乐制作的世界"。

无论一个团队的数字设计师身在何处，他们都可以立即展开协作。数字化的便捷性使得"多版本"制作成为可能。我试着把虚拟现实（VR）作为一种可能对创作过程产生重大影响的技术进行研究。想象一下，你头戴 VR 头盔，以虚拟方式进入一个为建筑、汽车或体验而设计的模型。当我与亨德里谈起这个问题时，她引用了戏剧表演理论和舞台设计方法来阐述她的观点。她认为，交互设计师需要理解人们怎样在某一个空间中移动：拉伸、伸手、触碰、轻拍、缩放、移动。这样的理解方式能帮助他们成为更优秀的 VR 体验设计师。

但是，由于这项技术的出现，在访问、协同和版本等方面会与原来产生多大的差别？通过 VR 框架，我们可能将以一种全新的方式去理解物体与运动，但设计创作的基础——草图设计、建模、原型制作、协作，似乎并未改变。

第五章

即兴创作：流动的现场表演

获得一种新思维比拥有一种新行为更容易。

——米勒德·富勒 [1]

从自由联想开始……直到一些模式显现出来，你开始被它们发出的声音吸引，那是一种叫作可能性的沙沙声。

——戴维·莫利 [2]

现场表演始终处于动态之中，不会一成不变。表演可以事先准备、组织、排练和记忆，但由于它"实时发生"的特点，并且处在一个有观众参与（无论观众数量多还是少）的动态中，因此创作也时有改变，并且有些变化很微妙，台下观众甚至无法察觉。这种基本的流动性原则对表演者揣摩创作能起到至关重要的作用，它提供了另一个重要的研究与了解的背景。演员迭戈·马塔莫罗斯是这样描述现场表演过程的："对我来说，这是在寻找一种流动性，这种流动性对观众而言始终具有可塑性并且可以移动，因为它是流动的。因此，你永远无法忽视观众的反应，因为你会对它有所期待。"

在表演艺术的世界里，"于创作中求知晓"的基本构成要素体现在创作的流动性、流畅性、可塑性、运动性，以及对意料之外的期待。

即兴创作

即兴创作是表演的流动性最纯粹的一种表现形式，它是对创作与知晓的关系最有说服力的体现。从定义上看，一个人只有在开始即兴创作那一刻才会知道创作的结果，也即是说，创作结果与创作过程是两位一体的。勇于即兴创作，能开辟出一个探索发现的大舞台。

不妨回想一下约翰·科尔特兰的萨克斯管独奏，或者迈尔斯·戴维斯在《特别蓝调》（*Kind of Blue*）专辑中的表演。对戴维斯而言，只有当他用小号吹奏出乐曲那一刻，他才真正理解了这首曲子。《特别蓝调》中收录的乐曲几乎都是第一遍吹奏时录制完成的。

基思·贾勒特在 1975 年的科隆音乐会上即兴创作了一场动人心魄的钢琴音乐之夜，当晚演出的作品之后录制成了一张畅销专辑。如果没有那一场即兴演奏，贾勒特本人与观众或许都无法理解作品中蕴藏的激情与优美的音乐轮廓。事实上，我们每天欣赏的大部分音乐往往都来源于艺术家的即兴创作，无论是哪个时代或哪位创作者。正如已故音乐大师杰夫·普雷辛所说，"在世界音乐传统中，不仅作曲家与表演者是同一个人，而且他们的乐曲在不同程度上都是在表演的瞬间被创造出来的"。[3]

我们通常不会将即兴表演与西方古典音乐联系在一起，但实际上从中世纪到浪漫主义时期，许多音乐都诞生于即兴创作，这是一种伟大的传统，比如巴赫、亨德尔以及莫扎特，他们都以自由生动、机敏灵活的即兴表演闻名遐迩。贝多芬初到维也纳时便展现出

了卓越超群的即兴演奏技巧，在成为著名作曲家之前，他早已是一名久经沙场的即兴演奏老手。弗里德里克·肖邦与弗朗茨·李斯特也都是身经百战的即兴演奏行家，作品通常都在演奏中成形。为了了解自己的音乐作品，他们必须演奏。

印度的古典音乐中也包含了许多即兴的元素。之所以保持这一传统，目的也是确保观众永远能看到舞台上即兴发挥的演出。

以"拉格"（raga）这一概念为例，拉格是由几个音符（至少5个）组成的旋律体系。它是一种主要架构，表演者可以在其中即兴创作序列和音调。在印度音乐家看来，"raga"（词源与颜色或情绪有关）是唤起听众某些感受的一种方式。这种感受是季节、情感或时光的象征，是表演者即兴发挥的产物，只能在演奏当下去感受。

即兴音乐的框架

即兴创作（improvise）一词源自拉丁语 *improviso*（意为"不可预见的"或"意外的"），由否定前缀 in- 和 provisus（"预见的"或"预备好的"）构成。在此意义上说，即兴创作就代表了进入一个意想不到的世界，或者经历意想不到的事情——当然，这种体验恰恰是本书的核心原则。在与即兴创作者的谈话交流中（无论是哪一种艺术门类），我了解到，对于哪些是预备好的，哪些不是，人们经常会产生一些误解。可以肯定的是，有很多开放空间，但要想实现这一目标，还需要一些必备的条件。如果缺少架构和背景，

即兴创作，或者说"于创作中求知晓"就不会也不可能发生。做出不可预见的事情同样需要未雨绸缪，做好一些比如技能、纪律和经验等方面的准备。即兴创作的框架本身或许就是其中一个重要的要求。

一个即兴创作的框架可以是很多东西——一种音乐架构（如拉格），一种情绪，一个大调或小调，甚至类似乔治·格什温的《夏日》（*Summertime*）的曲调，它可以作为迈尔斯·戴维斯的独奏旋律的背景。类似地，戏剧的即兴创作框架可以是一个特定时空的瞬间，语言与性格的参数，情感关系及参与形式等。即兴创作的框架可以出现在创作前（如格什温的曲调，或戏剧即兴表演的细节），也可以在创作中出现（如下文所示）。创作框架与切入点不同，不是在时间顺序上，而是在创作过程中起作用的方式上。

切入点可能只是某种冲动，某一个问题，某种现实的存在，而一个框架则是背景与结构，创作随后发生于其中。二者都是即兴创作过程中不可或缺的。我在本书第一章提到的钢琴家弗朗西斯·马蒂诺是一位多才多艺的老师，"即兴"就是他工作的核心。他为我解释了他的钢琴曲独奏表演："我坐下来便开始弹奏，不会考虑太多接下来弹出的是什么，我很喜欢这种方式。基思·贾勒特曾说过，在一场音乐会开始前，你得把自己完全清空，如此一来，当你开始表演的时候就不会有任何包袱。否则，一旦你纠结于从哪里开始，反而会受到束缚。这一点我表示完全赞同。"

从马蒂诺的例子可以看出，他的切入点既不是一个问题，也不是一个想法，甚至不能算一种情绪——至少不是有意识的。相

反，他清空自己为钢琴演奏做准备。当然，马蒂诺也澄清说，即使他清空了自己，也并不意味着就此消灭了形式。这是一种很微妙但非常重要的分别。一开始演奏时，他既没有概念也没什么了解，但是，有一种结构、一种框架（即他口中的形式）在他进入创作的第一秒便浮现出来。确实，框架通过他的演奏呈现出来。马蒂诺要求自己成为正在进行中的乐曲的听众，从而便于他发现这一框架。用他的话来说，"当演奏的内容介绍它自己给你认识的时候，你得保持高度警觉"。

"当演奏的内容介绍它自己给你认识的时候，你得保持高度警觉？"我重复了一遍他这句话，"能否请你解释得更具体一点，它是怎样对你起作用的？"

马蒂诺澄清道："演奏时，我会选择一些我想要回归的内容，主要是关于主题与变奏一类的想法。然后一些有意识的元素会出现，我必须记住它，不能停止。"现在，让我们看看即兴音乐（基于时间的结构、表演的背景）将为我们展现怎样的美。通过钢琴家的弹奏行为，美妙的音乐呈现在钢琴家面前，从而推动钢琴家继续表演。"音乐正在不断演进中，"马蒂诺说，"当它发生时，我就需要特别留心其中一些在我看来很出彩的东西。"

"你抓到什么东西了吗？"

"没错。我抓住了一些东西，但一开始我并不清楚它是什么。在我创作过的所有曲子里，这一首是最吸引我的，所以在演奏中我必须保持警觉。"

"它这么吸引你，是因为激起了你内心的波澜吗？"

"它之所以吸引我是因为它很美妙。这首曲子有一种独特的美，比我之前演奏过的任何一首都精彩。"马蒂诺留住了这种美。他一边弹一边用脑子记，之后再将其详细记录，并在其中找到变奏。最后，他的即兴创作过程涉及自发性、记忆以及创作形式的开放性之间的微妙平衡。"一切都在这一刻发生。纯粹是你的记忆力帮助你在弹奏过程中创作音乐，并赋予它一种形式，让你集中注意力弹出最美的曲子。"

马蒂诺所描述的即兴创作体验与获奖音乐家库尔特·斯威格哈默对即兴创作的思考形成了鲜明对比。斯威格哈默告诉我他加入了一个名叫FFOB（Faceless Forces of Bigness）的乐队组合。这个自称"电子集体"的组合近20年来一直在尝试对实时即兴作曲的摸索。

一开始，当斯威格哈默对我谈起他的创作体验时，听起来与马蒂诺很相似。他说："我们没有预先设想过要把乐曲做成什么样，就全凭直觉本能，根据我的反应来决定。我听到了一些东西，却不知道接下来还会出现什么，但我对此有反应，只能通过反应尽量让声音更好听。"他每年大概只跟FFOB合作一次，所以彼此并不熟悉。"保持新鲜感，没有机会形成固定的套路。我认为只有当你不知道接下来会发生什么时，才可能有奇迹发生。不要依赖肌肉记忆，也不要依赖你熟悉的那些和弦变化，更不要重复自己。"

当我向斯威格哈默问起关于框架的问题时，他一开始有些犹豫，之后他表示自己在这一点上跟马蒂诺有所不同。"我真的没什么框架，也没有和弦变化跑来给我通风报信，告诉我需要多大的

框架。"

他在拿爵士乐做对比，言外之意是爵士乐的架构实在太过繁杂。"很多爵士乐玩家都是正规学院派出身，他们很清楚地知道每个音的和弦变化。"而斯威格哈默与 FFOB 的合作，用的则是另一种被他们称为"自由即兴"的方式。

他说："无拘无束，自由自在。""但是也很容易出现不和谐的声音，变成一团乱七八糟的垃圾。"

斯威格哈默的自由即兴创作体验，还与他合作多年的另一个乐队 CCMC 有关，这支乐队自称是"一支致力于自发创作的自由交响乐团"，由视觉艺术家及音乐人迈克尔·斯诺领导。以下是该乐队就音乐创作发表的声明："无论把玩乐器还是演奏旋律，无论嘈杂电音还是激流金属，CCMC 都乐在其中，真正致力于探索自发自由音乐，不受任何限制约束，旋律、静音、流派、音量、器乐，来者不拒……"[4]

"声音探索者"和"不受任何限制的音乐"的创作仍然在某种框架内进行吗？所谓的"自由即兴"的极端本质为探索这个问题提供了一个很有教育意义的背景。斯威格哈默提出了两个很特别的想法来回答这个问题。

第一个回答在他的反思中得到了很明显的体现：CCMC 在探索声音的过程中创造了"有质感的声音"。第二个则是与乐队合作，或者与其他人共同参与音乐创作。从我与斯威格哈默的谈话中我发现，这种即兴创作通常不会像马蒂诺的钢琴独奏那样追求捕捉"美的主题"，然而，就即兴创作框架而言，产生了一些等价的东

西——质感，它至少部分来自沉重的电音。此外，这种集体的即兴创作在集体成员之间产生了一个必要的"行动与反应"的框架。两个框架同时运行，从而促成即兴创作。音质（质感）创造了第一个框架，尽管它有些松散。音乐家对这一类创作素材的使用，就好比安·汉密尔顿与空间的接触（以及利用空间即兴创作），或者马蒂诺对"美丽主题"的追求，彼此并无不同。

而这种质感本身能起到类似于旋律或主题的作用，然后成为创作与演奏框架中的一个额外的核心元素。与乐队合作，必然需要一个结构框架来实现集体创作过程，否则实在难以想象。正如斯威格哈默总结的那样，"我们基本上是在以一种各自为政又集体参与的形式创作，企图创造出一些听起来像音乐的东西。有质感的声音，协调的表演，与观众现场互动，对各种情况做出反应——所有这一切都包含了创作结构，哪怕是在看似自由的创作中。它们是即兴创作规定的各种必要组成部分"。

斯威格哈默进一步阐述了这些即兴的声音创作，他谈到了一种行为准则，一种故意开放的自发性（与我们在第二章中谈到的黛安娜·塔特尔的装置艺术及电影的创作不无相似之处）。对音乐家来说，这种行为准则、接受能力以及充分准备的状态，能推动他们的探索发现。"事实上，我可以允许在这个领域里发生一些神奇的事情，就像生活中发生的一些不可思议的巧合，或者一些你无法预料的事情。你必须为它们的不期而至做好准备，必须退后一步，以免干预某些可能会阻止它们发生的事情。在某个神秘的地带，让某些力量显现出来，这听起来总是带有些所谓神灵色彩，也是老生常

谈。我在生活中其他方面并不像这样，但在表演方面，我会有一点类似萨满教的感觉。"

在本章节的讨论背景下，未雨绸缪、万全以备的状态对于艺术家来说，是另一种创作框架，一种通过即兴表演在更深的个人层面运作的框架。

一个人貌似可以无需任何结构随心所欲地进入创作，但事实上，艺术家的创作始终需要在一定基础之上进行——文字、图像、声音、音符、材料以及协作规则。作为创作者，我们默认结构，我们分门别类，我们依靠标记与分组、组织模式等得以蓬勃发展。

对一部分艺术家来说，框架结构元素的出现是有意的计划安排，而对另一部分艺术家比如谭恩美和弗朗西斯·马蒂诺等人而言，它们则通过创作显现。即便是最自由开放的创作过程，包括自由联想、自由即兴创作或意识流写作，我们也都在某种框架内进行，只不过这些框架有的宽，有的窄。

戏剧即兴表演框架

2018 年夏天，演员兼导演保罗·圣卢西亚执导了一场即兴表演《出口入口》。这是个妙趣横生的例子，它为我们揭示了"于创作中求知晓"怎样在戏剧即兴表演中得到体现，特别是导演的即兴创作从本质上说就包括为自发性的表演建立框架。圣卢西亚告诉我："我只针对一些正式的事情提出建议。""而且即兴表演的演员不喜欢排练。"他的评论很有意思，值得引起关注，不过我们先来

详细谈谈《出口入口》。

"这是一场闹剧，"他解释说，"刚开始的 20 分钟的表演发生在客厅里。一位主持人问观众什么原因能让一群人聚在一起，还要求他们说出在这样的聚会场合最不想听到从隔壁卧室传出的三种声音。舞台上有一张沙发，还有一扇卧室门。第一场就是即兴表演，先在客厅里。之后转到了卧室，沙发拉开变成了床，然后又从头演了一遍，但这一次观众看到的是前一场中舞台外的另一部分空间。这些都是即兴的。我的工作团队非常优秀。"他稍事停顿，接着向我坦白道："你知道吗，有时候这也行不通。"他接着停顿了片刻，转移了注意力，然后兴奋地说："但当它们汇合在一起的时候，真的太棒了。"[5]

在我与圣卢西亚的交谈过程中，有一些想法浮现出来，阐明了这种即兴创作的各种框架。他观察到演员对排练有一些抵触情绪，并且还发现了一些与现场表演的自发性相悖的东西。我对此立马产生了兴趣。

一方面，像很多与我交谈过的画家与设计师一样，演员往往会抵触一切可能会"修复"他们的创作或者让他们养成依赖习惯的东西，他们非常警惕这一类例行公事的情形可能产生的危害。另一方面，圣卢西亚很清楚框架仍然有其存在的必要性。在这样的背景下，导演的工作不是设置任何东西，而是帮助演员找到一个结构，从而创造出一些无法预计的东西。值得再次提醒的一点是，在结构与自发性之间存在着一种生成关系。

例如，圣卢西亚针对客厅里的聚会和卧室中的活动设计了

导演保罗·圣卢西亚执导的《出口入口》演员阵容。2018 年

情境框架。当我问他这种情境框架是如何发挥作用时，他提到了"约束"，这是我在第四章中讨论过的一个概念，是创作的催化剂。并且，这一原则同样适用于戏剧背景下的即兴表演创作。在戏剧导演看来，一部分原因是在于"演员们知道自己接下来要表演什么，这就是来自约束的建立"。圣卢西亚设立了即兴表演的开场规则。"这些规则让每个人都有很大的自由发挥的空间，因为他们知道自己需要对什么负责。"规则和约束激发了创作激情。

听了圣卢西亚的话，我不由得回想起斯威格哈默的自由即兴创作体验中似乎并没有规则可言。圣卢西亚让我们从另一个角度认识到框架在音乐创作背景下能起到的作用。换言之，自由即兴的音

乐合奏只能通过某些现场表演交流的规则来进行，声音在质感的约束下产生，从而带出音乐。规则与约束充当了框架材料。

圣卢西亚的戏剧作品中，在客厅与卧室的情景背景下也建立起了一种动态的视角，通过这个视角不难发现，还有另一个框架在这样的混合场景中起作用。第二个场景紧随第一个场景出现，并且，在第二个场景的表演中建立了一个功能层次。卧室中的表演活动始终与首先发生在客厅中的活动相关联，并且始终对第二个场景的表演产生约束。这是演员们在即兴创作中要顾及的现实。就好比马蒂诺在钢琴演奏会中会记住"美丽的主题"，并希望通过记忆和变奏将其带回来。这部戏剧的演员在即兴表演第二幕时，同样也必须记住第一幕。而观众的观赏过程也反映出这种动态，因为观众们会在一个场景的直接体验过程中回忆起另外一个场景，在这两个场景之间来回振荡。对演员来说，实时创作与记忆相互结合，构成了一个创作框架。在流动的表演过程中同时对结构进行限制，这便是"于创作中求知晓"在现场戏剧创作中的体现。

另一个重要框架将通过观众的参与起作用。台下的观众从戏剧一开始就会随之产生一些想法，并且成为戏剧创作的合作伙伴。鉴于这种情况，《出口入口》采取了一种非常聪明的策略。假设观众不是盆栽摆设（如果观众成了摆设，那就不是即兴创作了），观众通过提出建议的方式，直接参与到框架搭建过程中。没错，就是这样的。他们是合作者，他们的互动参与缩小了观看者与被观看者之间的距离。这暗示了一种对作品与创作的默认与忠实。

站在观众的角度来看，他们提供给演员的想法是演员无法

预知的，这保证了观众即将看到的是真正的即兴表演创作。即使是在预先框定的背景下，演员也能现场即兴表演。参与其中的观众也不用再怀疑某些东西是事先计划排练好的，这样他们便有可能从自发性的表演中获得惊喜。从演员的角度来看，作品真诚地展现在观众面前，观众会相信他们面前发生的一切都是真实的。对演员来说，与观众的积极互动交流会对表演的质量产生影响——我在谈话中提到的许多演员都是如此。因此，两种框架（至少两种）——情境框架和协作框架同时作用，演员与观众都参与其中。

最后，圣卢西亚明确表示："有时候（这种方法）也行不通。"我认为这一点至关重要。在本书前几章中我们讨论过一些画家和设计师，他们从未像这些戏剧演员一样直接面对现场观众。但是，与画家和设计师一样，参与即兴表演的演员有时也会遭遇失败挫折，这是自然而然的事情。失败一般体现在某一场表演中，或许是因为团队沟通不畅，也可能是由于选角失误，又或者其他一些哪怕是戏剧之神也无法避免的原因。从一方面讲，失败本身固然会让人感觉很糟。但从另一方面看，也恰恰是失败的风险给了戏剧表演生命与力量。如果没有失败，也就没有戏剧。我并不是说经过精心筹备与排练的作品缺少自发性，或者有失败的可能性。它们确实包含了这些因素，而这种自发性始终是对现场表演的一种激励。关键在于失败的风险是即兴表演的支柱，即兴表演既可能获得极大的成功，也有可能遭遇彻底的失败，这是一片充满了戏剧性且令人兴奋雀跃的沃土，它能带你去发现那些原本无法发现的东西。

通过身体去了解

我曾有机会与利娅·切尼亚克就特定背景下的即兴表演创作问题进行过探讨。利娅·切尼亚克是一名演员、导演及教师，曾在巴黎雅克·勒考克国际戏剧学校学习小丑表演。该校创始人雅克·勒考克是一位法国哑剧演员，他教授一种非常特别的形体表演方法。

然而，在我对切尼亚克的采访中，最让我感兴趣的是勒考克学校的表演培训项目中一种利用面具来辅助即兴创作与探索的教学方法。她向我解释说，通过停止面部表情和语言表达，演员的身体可以获得最大的自由度去尽情表达，充分即兴发挥。这是一个有效的指导原则。

"一开始，勒考克的教学方法并不包括语言文字，"切尼亚克说，"勒考克一直对通用手势很感兴趣，你知道吧，这在今天是很容易产生争议的——有这样的东西吗？后来我最终明白了他话里的意思，寻求一种通用手势的可能性，以及研究这种手势在不同文化之间存在的差异是一个很好的开端，它有助于探索人类社会中潜在的普遍性，这就是他一直在搜寻的东西。它通常通过人的身体，并不一定非得靠语言。"

在勒考克学校，演员会戴上一个"中立面具"（Neutral Mask），切尼亚克解释说，这是"一种拓展身体潜能的方法"。之后她又很快表示自己对"中立"一词持保留态度："用'中立'或许不够贴切，会有一些误导性，因为中立并不代表什么都没有。"她这个

纠正错误的举动对我来说很有启发意义，并且与汉密尔顿提出的"能产生回应的地方"遥相呼应："实际上这是在创造一种'超可用性'（hyper-availability）的状态。"面具将演员带入一种准备就绪的状态，让你的身体去发掘它自己的"可用性"。

"这些都是即兴技巧吗？"我问她。

原创于 1958 年的"中立面具"，由意大利雕塑家、诗人阿姆莱托·萨托里为戏剧大师雅克·勒考克设计制作

"是的。但我需要做一些澄清。对勒考克来说，它们主要是一些训练技巧，既是训练演员的工具，也是训练一些具有创造力的个体以及各种艺术创作者的工具。你用这种方法训练得越多，它就越接近你身体的第二天性，并促使身体成为你的创作管道。"

在这样的背景下，我终于理解了训练与实际表现之间的区别。但抑制面部表情与声音后产生的结果才是重点，也是我最感兴趣的地方。

这位了不起的法国老师发明了一种方法，通过抑制其他一些表达方式来挖掘某一种表达方式的深度。通过排除那些可能会妨碍身体进行充分表达的因素，促使身体去自我发现。一种"中立化"的元素通过另一种元素产生创造性的机会。

"我认为，当你无法通过自己的面部表情或语言去解释你正在做的事情时，"切尼亚克继续说道，"当你一直赖以表达的工具突然全都被拿走，而这时你却有接触或表达的需要时，会发生什么？大多数时候，你会惊讶于你身体的潜能。"伟大的波兰戏剧大师格洛托夫斯基在他 1968 年的著作《迈向质朴戏剧》中提出了一个特别的术语，用来描述通过排除去寻求表达的想法 —— "负面之道"（Via Negativa）。这也是勒考克本人经常采用的。

格洛托夫斯基感兴趣的是找到一种"本质戏剧"，一种没有任何不相关事物的戏剧："对贫困的接纳，剥夺了一切不重要的东西，不但向我们揭示了媒介的支柱，而且揭示了蕴含在艺术本质中的巨大财富。"[6]

这种相同的寻找本质的尝试，也即是通过剥离获得财富。这

一点在演员的作品中表现得尤为明显。

正如格洛托夫斯基所明确指出的，Via Negativa "不是集合技能，而是消除障碍"[7]。勒考克与格洛托夫斯基讲授的是一种通过消除障碍来思考创作与知晓关系的方法，是一个对表达做减法的过程。就我个人的经历来说，我想起了斯坦福大学的一位声乐老师，她秉持着同样的歌唱哲学，她坚信歌唱是为了消除声音的障碍。她通过教学消除了那些限制声音的生理障碍与情感障碍，释放了声音。

格洛托夫斯基所说的消除障碍其实就是一种"于创作中求知晓"的策略，他使用了与即兴创作相关的时间术语来解释这一策略。他的技巧旨在缩短时间：当"冲动与行动同时发生时"，他希望演员"从内在冲动与外在反应之间的时间间隔中获得一种自由"。他认为创造力是一种身体反射，而不是智力发现。他把"用身体思考"视为令人惊喜的时刻。他在演员的身上寻找一种反射性的表情，这些表情通常出现在"精神震撼、恐惧、致命的危险或巨大的喜悦"时刻。[8]格洛托夫斯基（以及勒考克）提供了一些方法，为人们揭示了通过身体及其反射可能获得的认识。

然而，我想要补充的一点是，将"负面之道"或"中立面具"这一类的理念延伸推广至其他创造性的学科领域并不能算作一种巨大的飞跃。我想到了蕾韦卡·门德斯在艺术创作和设计的过程中倡导的"摘下滤镜"，以及安·汉密尔顿在装置艺术作品的创作过程中培养的"未知的空间"，还有马蒂诺（以及贾勒特）为了音乐创作"清空"自己。我以为，这一切都殊途同归。

我想再补充一点后话，非常有趣，是关于我和切尼亚克关于"中立面具"的谈话。我很好奇这种面具是什么样的。有人会认为"中立"会影响观看者而不是表演者。为什么后者会经历这种变化？

"因为你真的能感觉到，"她对我说，"你能感受到你脸上面具的力量。你看着它，触摸它，感受它，然后戴上它，你也知道规则。最主要的一条规则就是：你要让自己的身体适合戴这个面具。"对于勒考克来说，身体掌握着通往一些关键信息的钥匙，这些信息我们平常很少用到，尤其是对于创作者。"知道是一个让人兴奋的词，"切尼亚克争辩说，"我一听到这个词，马上就会进入一个脑力活动的过程。但事实上，是通过身体去知道。"

然后，特别奇怪的是，切尼亚克断言："戴上面具，你就进入了另一种状态。最后人们揭下面具时，我发现他们的脸看起来会很不一样。真的太不一样了，就好像他们处在某种奇怪的状态。简直就是一种革命性的变化。"

当演员们了解了"中立面具"可能会带来的一些认识之后，他们会在勒考克的表演世界里继续使用其他一些更具象的角色面具，这些面具可以表达一系列情绪：喜悦、悲伤、疑惑、快乐、好玩、疯狂、淫荡。正如切尼亚克所明确指出的，表演者使用"中立面具"进入身体去探索内心世界是一种成熟的技巧，这些面具体现了各种具体的特征与情感，向不同的面具转换是这一轨迹的延续。现在，脸/面具就变成了一个活跃的元素。

根据切尼亚克的说法，人们可以通过这些角色面具中最小的一种——小丑的红鼻子来理解创作的下一个层次。对她来说，这

只红鼻子既是一种催化剂，也是一种背景，它让一些非常个人化的东西能够得以展现。"小丑的红鼻子也是一种面具，你可以利用它驾驭你身体的某一部分，并且可能因此让你同时变得强大和脆弱。那个小丑的红鼻子代表了人内心世界的某一处存在。"她告诉我，这让她进入了一种即兴的状态、诚实的状态，有一种小丑的幽默感，这种幽默感是脆弱与力量的框架中诚实的产物。

切尼亚克向我描述了她如何教演员发掘红鼻子面具的潜力。"首先要练习的是站在观众面前，不戴红鼻子。你看着观众说出你的名字，然后你就走了。这是第一步，让人看见你，它会让你进入观众的内心某个地方，某个防御力较弱的地方。然后，你戴上红鼻子，再一次站在观众面前，什么也不做，就只是看着他们，同时也让他们看见你。人们有时会笑，有时会哭，有时会崩溃。重要的是尽力让自己沉浸在这种体验中，要意识到有一种能量在你和观众之间流动。就仿佛这个小鼻子把你身上的什么东西扯掉了，让你觉得稍微有点可笑，觉得自己好像被人看到了 —— 真的被看到了 ——一切都从这个小小圆圆的红鼻子开始了。"切尼亚克认为，演员戴上了红鼻子，就进入了即兴表演，开始了解小丑的性格，然后一步步展开。"你必须从了解你这个小丑角色开始 —— 这个小丑是什么？这人又是谁？它永远是你自我的延伸。你需要通过这个红鼻子来引导自己，你很清楚自己看起来不一样了，当然，可能并没有你希望的那么强大。你用红鼻子来塑造这个小生物。你开始即兴发挥。只有亲身经历过，才能真正了解这个角色。"

对大多数人而言，小丑鼻子或许是一个完全陌生的元素，没

有人会想到它会是创造性表达的一种构建方式，或者一种自我了解的方式，但很显然它具有这样的力量。"它会改变你在这个世界的存在方式，或许只是很短一段时间，也或许会很久，甚至可能是永远，这取决于它在你心中的分量。对我来说，正因为这种体验来自内心，它才会具有如此强大的变革性的力量。"一切都只因为这个小小的红鼻子。

人物角色的即兴创作

小丑的红鼻子和它的即兴创作的框架作用，以及演员扮演一个写在书面上的角色，这二者之间有一些有趣的比较。演员如何进入创作，并建立框架展开一个书面人物角色的表演？

应该说从一开始就有各式各样的表演风格、理论和定义。我的方法是仔细思考我的对话，并推断出一些明确的原则，即演员如何通过即兴表演来了解人物角色，表达他们的想法。

对获奖演员迈克尔·拉斯金来说，进入戏剧角色的方式都是从文本开始的。有趣的是，一个演员利用文本进行创作的方式，其实就是小丑使用红鼻子表演的一种变体。

"一旦我了解了文本内容，它就变成了我的第二天性，我就可以开始以一种情绪饱满的、角色驱动的方式来创作它，但我得先知道文本的内容。我的这个过程更多的是由外而内的，依靠直觉。"拉斯金继续为我描述了他在美国伊利诺伊州的西北大学读书时的一次经历。他在某个时刻发现了一件戏服，（在创作之前）那件戏服

给了他正在塑造的角色一个框架，强化了他"由外而内"的表演。

"我穿上那件外套，对着镜子一边照一边说：'嚯！还不错。好吧！这就是他了！'对我来说，这一刻如获至宝。当身边的其他演员为了创作还在由内而外地挖掘撕扯自己童年时期悲惨的心理阴影和情感创伤时，我就把衣服一套，心想：'好吧，这就行得通了。'"

"然后这外套就走进你的内心世界了？"我问。

"完全进入内心。我穿着它，连走路的方式都发生了改变，对我来说，它影响挺大的。这就是我的创作方式，我的表演就是由外而内的。"在那之后，即兴创作就开始了。

相比之下，演员拉克尔·达菲对我的解释是，一开始她会刻意地不记台词。她认为早早就开始死记硬背可能会限制她的创作。从某种程度上说，她其实是在清空自己，为创作做准备。"我不喜欢提前背台词，因为背完我可能说话就会有种先入为主的感觉，甚至对场景或情节发展也有了先入之见。"她还担心在排练过程中会过分侧重于台词，从而无暇顾及其他一些可能获得的发现。"我也会没太听清别的演员对我说了什么，因为只顾着想自己的下一句台词了。"

达菲就真是那种需要为创作"培养未知空间"的艺术家。"我认为对我来说，无论什么形式的创作，都来自'我不知道'。心中只有疑问，那种'不知道'越多，我就越能感受到一种流动的感觉。对我来说，只提问不回答的创作过程是最有价值的。"达菲的框架出现在创作过程中。

有趣的是，在排练之初，达菲投入更多的是空间和身体，而不是心思考量。"这关系到我的身体与其他演员的关系，或者说我在舞台上的走位。"她很清楚什么时候对，什么时候不对。"这就是一种感觉，一种感官上的体验，其实我脑子里什么都没考虑，只是单纯地感觉很好。"对达菲来说，在排练过程中她是通过身体去塑造人物角色，通过身体，以及身体在空间里的运动去发现。奇怪的是，在排练之初，达菲很小心翼翼地尽量不让一些东西被钉死，她需要保持开放、保持灵活、多思考、多实验，还有即兴发挥。"我不想要任何太具体的东西，因为感觉会被锁住，我不想过早地被某件事套牢。"她说到了保持开放心态为她带来的惊喜。"它不知道是从哪里冒出来的，不是预先设定好的东西，但发现惊喜的感觉真好。通常都不在我的计划之内，也不是我在排练时想去尝试的东西。"

随着我们的进一步交谈，达菲描述了她在这个过程中吸收的各种表演创作元素。通过排练，各种动作模式一步步演变，"当众孤独"的时刻也开始渐渐成形，她终于找到了感觉。用她的话来说，就是"指导她进行角色塑造的大纲或地图，还包括其他人在角色塑造过程中的一些心得"。它们建立起进一步的约束，成为她作品的框架。

她提起了作品第一次联排，那是她获得发现的关键时刻。"我开始了解这部作品。当然，第一次联排肯定不会是最好的，但正是在这个时候，我理解了这个角色的心路历程。"

她说，尽管还有些粗略，但是找到了节奏。正如我们从作家

身上看到的，初稿的破碎和不完美促使作者修改，或者再创作。首次联排是另一个框架，比之前的更紧凑，为进一步的创作和即兴表演创造了背景。用设计师的语言来说，就是处在建模阶段，也是一个定义的构建阶段，为下一步深入迭代创作提供了可能性。

与马蒂诺一样，达菲在联排中需要保持"高度警觉"，因为这是实时发生的。"你处在当下那个时刻，从一个时刻进入另一个时刻，你必须臣服于它，并从中学习。不能因为有些小失误就停下来，如果这样做，你就会错过接下来的事情。"

经过第一次联排预演，达菲重新回归剧本，回到那些出状况的时刻，以及她卡住的地方。这样的时刻，她要么独自承受，要么与其他演员一起面对，全身心投入，尽情即兴发挥自己的创作想法。我要强调的是，回归剧本并不代表总是对剧本里的某句台词到底是什么意思挑字眼，也不是对某人在某个特定时刻该做什么钻牛角尖。这种创作从本质上说是即兴的，它帮助演员用心倾听，并与另一部分自我互动。

达菲继续说："我会用一种'成像法'，它对我个人很管用。比如说，我现在看着剧本，挑出一个词，然后我告诉自己这个词不一定代表了某种感受，它也可能是一种'颜色'或者一个'形象'，它和这句话要表达的意思没有任何关系。这种方法让我通过所谓的'形象'与剧本建立起一种更私密的关系，从而对剧本中的一些东西有更深刻的理解。"这是创作过程的另一部分，避免咬文嚼字。当然，这种"形象"的特性不一定能维持太久。"没关系，不管之前的'形象'是什么，如果它不再起作用，只管扔掉别再去

想。之后再换成一种'颜色'就好，比如蓝色。或许我会一直用这种方法，也可能不会。但无论如何，最终它会为我会带来成果。"

达菲的创作过程还有另外一个很重要的部分，也是戏剧创作的基本部分。达菲是通过什么途径开始逐渐了解自己与表演空间的关系的？对于这个问题，达菲坚持认为自己很清楚：在她与其他某个或者多个角色的动态关系中，甚至在第一次联排这个背景中，在戏剧体验的大背景下进行个人创作这一美妙的现实活动中，这是即兴表演创作的另一个框架。具体来讲，演员是一个大整体（一个被称为"制作"的活动背景）的一部分，并且处在一个包括观众在内的复杂的事物网络关系中。迭戈·马塔莫罗斯在这一点上以及在他所谓的"事件"背景下演员创作的中心地位上特别有说服力。

"许多演员都是从思考起步，他们从人物角色入手，弄清楚角色的背景，他们来自哪里，受的什么教育等——就是斯坦尼斯拉夫斯基的那一整套东西，都是为了了解背景。"但对马塔莫罗斯来说，这种研究不能孤立地进行，因为它没有涵盖一个现实：事件中需要有演员的存在。戏剧事件包含了同时存在于舞台上的多种元素：各种声音（剧作家、导演、演员、角色等）以及各种问题和想法。他更关注的是演员如何参与，或者用他的话来说，"如何为事件服务"。个人单独对角色进行准备，与戏剧最基本的多样性背道而驰，"你需要处于一个现实中，或者一个被创造出来的现实中，也即是事件，你必须和其他人一起参与到这个事件中。对我来说，这个事件必须存在，这是我们需要传达给观众的。因此，一个演员无论内部与外部都需要参与到这个环境中，融入整个事情的时间进

程"。也正是在那样的背景下，马塔莫罗斯对"于创作中求知晓"这一理念如何在角色塑造过程中发挥作用有了更深的理解。如果没有事件背景（另一个清晰的框架），就不可能实现完整的创作。因此，一个人在进入那个世界之前，是无法"知晓"的。

马塔莫罗斯随后更具体地阐述了内部与外部动态。对演员来说，人物角色、剧本、角色的特点都是外来的。"你被要求说这件事，它是强加在你身上的，直到你弄清楚为什么你只说了这件事而没有说别的。一开始可能无法理解，之后你会尝试用各种方法去打开思想或行动的大门——我指的是剧本存在之前就早已开始的那些东西。"

他以莎士比亚的《罗密欧与朱丽叶》为例。"荣誉是底线吗？"他解释说，"对于剧中的一些角色来说，失去荣誉就等于失去自我。"对其他人来说则不然。"这就是罗密欧与朱丽叶这两个角色与他们所处社会中其他人的不同。社会受到荣誉约束，而罗密欧与朱丽叶受到爱情束缚，这就有问题了，因为底线不同。罗密欧和朱丽叶并不在乎荣誉，但为了爱情他们可以不顾一切去做任何事情，于是问题就出现了。"

马塔莫罗斯对莎士比亚戏剧的核心动力提出了一个很有意思的见解。但我在这里想强调的不是对文本的批判性分析，而是演员在角色塑造过程中的经历。一旦演员开始理解不同的"底线"，他们就能在更开阔的整体背景下去理解他们的角色。"你必须在戏剧中看到这一点——这就是我所说的事件。你必须理解并定义事件。你能感觉到自己生活在什么地方，也能感觉到自己在思考些

什么。"这样，我们便能理解演员在创作框架内的个人创作：这一次，既不是格什温的旋律，也不是再现一段优美的段落，更不是对某种情况的概述，而是关于戏剧本身的世界，一个演员在塑造角色时必须融入的世界。随着整体创作的不断发展，这个世界会变得越来越丰满，将情节背景，以及服装、灯光、动作、讲演、观众的多重动态都一一囊括。

"这一切都是随着时间的推移发生的，你不能太急太快。如果急于求成，就只会想出一些虚假的解决办法，无法真正解决问题。这无关成功或失败，这是关于对事物的感受，感受一个场景的戏剧感，建立起一个观众可以依靠的戏剧现实。"

即兴戏剧创作

《口舌》是来自多伦多 Quote Unquote Collective 剧团的诺拉·萨达瓦和埃米·诺斯巴肯创作及表演的一部作品，该剧团成立的初衷是为了"超越传统与期望的界限"。

这部戏剧作品是完全围绕一个名叫卡珊德拉（一个虚构的"被忽视的女人"的典型形象）的角色展开的即兴创作，讲述了卡珊德拉在为母亲的葬礼写悼词时拼命寻找自己的声音的故事，由两位女演员同时扮女主角相互冲突的不同部分，她们在文字、音乐以及舞蹈中诉说、寻找、挣扎。剧名"口舌"一词具有多重的丰富含义——代表别人说话、致悼词、操控方向的嚼口或缰绳、控制言论，引人注目并且颇具煽动性。

2015 年，该剧在多伦多举行了首演，2017 年在欧洲和北美展开巡演（爱丁堡艺穗节获奖作品），之后于 2019 年在加拿大和美国再次巡演。电影导演帕特里夏·罗泽马还与诺斯巴肯和萨达瓦合作，拍摄了电影版的《口舌》，并于 2018 年秋季在多伦多国际电影节上举行了首映。

诺斯巴肯是勒考克国际戏剧学校的毕业生，她的作品特色正如切尼亚克之前所描述的——体现了身体即兴创作。当我和她探讨戏剧创作时，她的故事为我们揭示了蕴含在这一类作品中的一些"于创作中求知晓"的独特元素。

为了尽快彼此熟悉，建立默契，诺斯巴肯和萨达瓦二人在合作中达成一致，日常同进同出，不做任何事先的计划安排。她们俩一起写作，并且对互动过程中产生的一些想法进行探讨，正如我们所知道的，她们正在进入一种不确定性，并且想方设法找到切入点。她们最初的创作想法是通过这部戏剧探讨女性之间的情感关系问题。

在作品的创作过程中，她们二人共同经历过许多漫无目的又失落沮丧的时刻，但她们始终坚持着。"我们聊了很多，"诺斯巴肯告诉我，"我们花了很多时间检视自己的生活，同时心中一直在怀疑'这就是在浪费时间，我们都在浪费时间'，当时我们每天都要在一个房间里待上 8 个小时，俩人都觉得无比沮丧。这太令人沮丧了！创作令人沮丧。"

这两位艺术家一开始特别反对创作一部"女权戏剧"，这种标签并不能体现她们是谁以及她们想要探讨表达些什么，至少

《口舌》是由来自多伦多 Quote Unquote Collective 剧团的诺拉·萨达瓦和埃米·诺斯巴肯创作表演的作品，2015 年

在那个时候是这样。她们态度很坚决（也许是各种抗议太多了）。"这绝对不是一部女权主义的戏剧，"她们反复向对方强调这一点，"如果我们管它叫女权戏剧，那就没人来了。"诺斯巴肯继续总结道："我们还没准备好，我们确实还没准备好。但之后发生了三件事。"

我之前讲述过一些艺术家和设计师的创作经历，他们绘画、写作，并通过自己的方式去发现。并且，我也提到过在不同的空间或环境中——通常是在淋浴的时刻——往往会有意外的突破。以《口舌》为例，诺斯巴肯在从事戏剧创作之前曾经历过一系列事情，而她的这些经历似乎都在冥冥之中为她指明了方向。

第一件事是她在脸书上看到了已故的西蒙娜·德·波伏瓦的生日纪念，这激发了她的兴趣，于是开始阅读德·波伏瓦几十年前的一些作品。"读的时候，我觉得她写得太棒了，就像描写的是现在一样，太像了。"几天后，诺斯巴肯的表妹发给她一篇文章，内容是关于20世纪六七十年代的广告以及一些对女性的描绘。"这篇文章狠狠地批评了这些广告有多恶心。而与此同时，当我在笔记本电脑上阅读这篇文章时，围绕在它周围的是各色各样的弹窗广告。这太奇怪了，这事儿简直就像那篇批评文章的当代版。"第三件事是关于1994年的一部动画电影《拇指姑娘》。"过去我经常和妹妹一起看。我心想，只看一段就好，我还记得它的音乐。之后我看完了整部片子，但它让我目瞪口呆：'这是色情片！'"

"所有这些揭露都不算什么新鲜事，"她继续说，"但这几件事接连出现，就像是给我当头一棒：我们都太虚伪了。"

诺斯巴肯和萨达瓦在她们已经出版的剧本简介中这样写道："当我们探讨女性关系的核心，作为女性我们如何定义自己，以及我们与母亲以及母亲的母亲之间的关系等问题时，有一个现实狠狠地抽了我们一记耳光：我们的改变并没有想象中那么大。"[9]

在我们的对话中，诺斯巴肯的态度很清楚："这当然是一部女权主义戏剧。当然，这部戏必须是关于我们如何接受自己是一个自由、解放、进步女性的事实。我们需要直面人性的危机，揭露我们所有的秘密——就像我一直记得的那个时刻：我独自一人淋浴，我看着自己赤裸的身体，想象着有一个男人此时正通过我的眼睛注视着我自己的身体。我这么做了。它在我的眼球里，在我的眼皮里。父权制是我与生俱来感受到的。我们得谈谈这事。我们还没有走到我们认为的那么远。这部戏必须解决这个困境。"

揭露伪善与"我们所有的秘密"，这是一项野心勃勃又艰巨无比的挑战，也是她们这些合作伙伴们在为之努力的事情。听了诺斯巴肯为我讲述的创作历程，并且了解到这些艺术家的勇敢与诚实之后，我的内心翻江倒海。她们开展了一个特别实践活动来推动这个项目：她们会坐下来，然后对某些挑衅做出回应——个人的忏悔或秘密，然后她们会各自写上 20 分钟，然后再互相传阅。她们会在写作中构建场景，搜寻那些有深刻情感联系的东西。这部最初旨在探索女性情感关系的戏剧，如今在个人层面上彰显出一种原始与开放的美。"我们意识到，要想创作一部关于两个女人的戏，必须先读懂女人是什么。还有什么比深入研究更好的办法呢？一旦我们开始调查，所有供词都跑出来了。诚实也跑出来了。"

诺斯巴肯将她与萨达瓦的创作关系看作"爵士乐即兴演奏……关键是要用心倾听对方"。音乐家斯威格哈默也曾明确表示，即兴合奏就是信任与倾听的合奏。

诺斯巴肯解释说："这部戏剧的内容包含了三个维度：写作、音乐和舞蹈。我们写了很多的东西，然后还有我创作的一些作品。我希望在音乐叙事方面能包含历史上的女性声音与女性音乐精粹，所以我会加入比莉·哈蕾黛、詹尼斯·乔普林、乔妮·米切尔等人的作品，或者保加利亚的圣歌，以及赞美诗，等等。然后我们还编排了舞蹈，制作了动作片段、音乐片段以及文字片段。"有了这些内容和材料，她们便可以拉开即兴表演的序幕了。

通过这种即兴创作，她们发现了不同片段的组合方式，测试了文字与音乐的关系，整合了舞蹈。"于是就有了所有这些内容，然后开始编辑、指导这件作品。每一个场景我们都会问，哪种交流方式 —— 文字、音乐或动作 —— 最能表达当下这一刻。"

终于，一部引人注目的戏剧作品浮出了水面，一个她们只能通过自己的精心创作才能理解的作品。对戏剧作品的了解与对自我的更深层次的了解，二者完美匹配在一起 —— 创作过程能让我们触及最深刻的思想与感受。正如诺斯贝肯和萨达瓦所写的那样："这部戏剧是赤裸的、脆弱的、原始的真相，我们害怕揭露真相，却最终被这些真相彻底解放。《口舌》的写作、创作与表演改变了我们艺术家、活动家以及女性的身份。"

在我们的谈话中，诺斯巴肯总结道："为了《口舌》，我们花了三年时间。第一次预演前我们都极度怀疑忐忑，于是我们打算做

一次彩排，我们都想到一块儿去了。天哪！这是不是有点太荒谬了。两个身穿白色泳衣的女人，就这么唱着歌跑来跑去。但我们依然继续，我们有点吓到了，这太袒露了，就像赤身裸体。"

谢天谢地！终于成了！

创作型歌手

加拿大独立摇滚乐队 Rheostatics 的原班成员兼吉他手戴夫·比迪尼在采访过程中发表了一个很有意思的评论："有时候，有些歌曲来的时候就已经成形了，多多少少是这样。"

我追问他是什么意思，他说有时候"旋律自己会送上门"。实际上，我为写这本书而采访的几位音乐人，尤其是创作型歌手，都发表了与比迪尼相似的看法："我偶尔会听到脑海里的旋律。"

我想知道这样的声明是否表示，除了迈尔斯·戴维斯这样的铁杆儿即兴演奏家之外，音乐家的创作方式与我采访过的大多数艺术家与设计师都不相同。

这些艺术家在"创作"之前是否已经"知晓"了什么？音乐创作会是个例外吗？

有一些关于声音和听觉的体验，是否来自我们身体中某一个不同的地方，或者说是我们通过某种特殊的方式意识到的？词曲作者的创作方式会不会更像米开朗琪罗？也许音乐家听见脑海中的音乐，就像米开朗琪罗从大理石中看见了天使？也许他们只是将自己已经知道的东西为我们呈现出来，将天使从他们内心那块音乐大理

组建于1978年的加拿大独立摇滚乐队"电阻乐队"（Rheostatics）

石中解救出来？

　　从某种程度上说，我认为音乐家是有一些不同之处的，他们的创造力的确有自己的一套发展规则，其中包括一些与内在声音共

同起作用的形式。声学认知是神经科学领域一个相对较新的研究重点，这方面的研究或许有助于我们增加对音乐家创作过程的理解。但是，我越是逼问写歌的艺术家，我就越是发现，即使是那些一开始就在头脑中听到了旋律的人，他们通常仍然会参与到"于创作中求知晓"的过程中。没错，有时候有些歌曲会完美地降临（保罗·麦卡特尼曾在睡梦中梦到了那首著名的《昨天》，然后把它写了下来），但这种情况也实属罕见。

在我采访过的诸多艺术家与设计师中，确实有些人曾向我透露，有时一些头脑中的幻象先于创作一步，创作过程或许只是将这种幻象显现出来。词曲作者在这一方面也有相似经历，在我看来，他们似乎体验到的更多。然而我最终还是认为，对于音乐家，尤其是创作型歌手来说，创作过程中的差异是客观存在的，但不是根本性的。在我们的谈话中出现了三种截然不同的原则，并且对我而言，它们都很有说服力：（1）创作型歌手有自己独特的发现切入点的方式去激发创作，并促使音乐形成（甚至在他们脑海中）；（2）即兴创作通常是歌曲创作过程的一部分，也是歌曲创作的核心；（3）表演是歌曲创作的关键因素，也是与众不同之处。

我这里关注的焦点只在那些写歌并且现场表演的音乐家。写歌、即兴创作以及现场表演这三种形式之间的互动是迷人的。我一般不涉及具体的音乐作品，甚至也不涉及这些创作型歌手在棚内的录音经历。尽管我对这些都非常感兴趣，但它们已经超出了我的采访范围。

词曲作者的切入点

我和词曲作者的对话交流在很大程度上与我从诗人和小说家那里听到的看法没有太大差别，通常情况下，词曲作者会讨论进入不确定的创作世界的切入点。

触发因素：某种感觉，某种对自然的体验，某段恋爱关系，某个问题，某种概念，某种冲动，还有对日常生活的观察等，都可以是创作的切入点。有时只是为写歌词，有时则为了歌词以及旋律。词曲作者在进行歌曲创作时也会使用独属于这门艺术的一些触发因素。

比如蓝调音乐家保罗·雷迪克，他说他常常会把诗歌作为自己创作的切入点。他会在诗歌的形态、模式以及韵律中为自己的歌曲找寻灵感。也许会用自己写的一首诗，或者碰巧出版的作品——总之任何能激发他想象力的东西（他自幼就喜欢收藏书籍）。但对他来说，最引人注目的是诗歌打破了传统的音乐形式，并且让他的作品更添生趣。

"仅仅只是想用不同的结构来创作的这个想法就改变了音乐的结构，"他告诉我，"蓝调主要是 12 小节形式，我经常会本能地避开传统的蓝调音乐创作。当然，它依然很美，只不过我想摸索一些别的东西。更有趣的是，诗歌的形式会帮我改变歌曲的结构。"

雷迪克给我讲了不少关于他运用口头形式、元音和押韵来创作的故事。我发现自己特别喜欢听他重复自己在一首曲子中给"剪影"和"香烟"押韵，以及这样做对结果会有什么影响。他通

过与文字的接触去发现音乐的这种创作方式也颇为有趣。

词曲作家、歌手阿兰娜·布里奇沃特对我讲述了她的各种写歌方法。与雷迪克一样，她也时常以自己的诗歌为起点，并最终影响音乐的结构形状。但她也提到，随着这个过程的演变，最终她会在自己脑海中听到音乐，在身体中感受到它。她解释说："当诗开始变成歌词，音乐就慢慢显现出来了。然后，我开始动起来。"

"动起来？你说身体吗？"

"是的，动起来。"

"那旋律呢，"我问，"它是怎么演变而来的？"

"我在内心听到了它，然后我唱出来，最后把它录下来。"

库尔特·斯威格哈默不用诗歌或语言游戏进入歌曲创作，但他说到了节奏和与之功能相似的拍号。

"我写歌的时候会给自己设立一些目标，其中一条就是不要重复之前做过的事情，不要依赖你已经弹过或者听过一万遍的传统和弦结构。我会试着用不对称的时间序列来写，比如5、7、9、11，而不是4、3，而在我们的文化中，99.9%的音乐都是按4、3来的。"

"在你的创作过程中，这些节奏最终会对你有什么作用？"

"它们能制造出不同的东西，足以刺激我的耳朵。然后我会试着找出我从未听过的和弦组合。"

戴夫·比迪尼谈到了使用陌生的和弦来刺激创作。"陌生的声音"是他写歌的切入点，他对其他同行也这么说。"我们的鼓手有一回对我说（顺便提一句，戴维·克罗斯比和乔妮·米切尔也都这

样说）：'如果你想写首新歌，可以试一下用你以前没用过的和弦。'比如我们的第二张专辑中的歌曲《马》就是这样。在这种情况下，就应该是减 B7——啊！不对！实际上应该减 A7！我得在琴颈上第二个位置弹，不是第一个，所以你看它在琴颈上的位置也有点不同。"

一开始他记错了和弦，却误打误撞激发了灵感，我们都觉得非常有意思，我问他："这就是你写那首歌的切入点？"

"是啊！我一拨那个和弦，就拨开了新的可能，主要是因为它对我来说很陌生。这是进入创作的方法。我找到了和弦，建了一个和弦序进。然后我开始自问自答：'要弹快一点吗？要慢点？像这样吗？是那样吗？'"

然而，有些时候，也有艺术家在刚开始创作歌曲时根本没有触发因素的意识。实际上，头脑中突然意识到某个旋律，往往会让音乐家有一种音乐从内心自发产生的感觉。关于这种经历，词曲作者兼歌手希勒尔·蒂盖提出了一个有趣的观点。音乐就是蒂盖的生命，用他自己的话来说，他"对音乐充满热情和痴迷"。

正如我们所见，创作的定义早已经远远超越了发生在工作室、排练厅里的那些时刻，也不再局限于诸如写作一类的时刻。这个观察结果通常只与一个单独的、孤立的创作项目有特定关联。但假如人的一生就是一个持续不断进行的创作项目呢？如果艺术家都如同蒂盖一样充满激情与痴迷，以至于他们的人生始终处于一种永久的创作过程中呢？那这个范围能有多广？

当我听蒂盖谈论他的创作经历时，我意识到对这位艺术家而

言（我也很容易将这种想法延伸到我采访过的其他一些艺术家身上），日常生活与创作活动之间的边界已经模糊，当你像他一样对创作充满了痴迷与激情，一切都终将融合在一起。

"我沉迷于音乐，我爱它，爱它的美，我从挑战中能获得极大的乐趣，甚至可以说是一种奋斗。"他几乎是一个处在持续不断的创作状态中的人，更像是某种生理性的东西。所以当他把自己的工作比作生小孩时，我也就不会因此感到讶异。

"对于那些人生中还没有经历过什么事的人，我没法形容那种感觉，就是那种当你有了一个想法并且为之搏斗的感觉。就像为人父母一样，你创造出了一些东西，因为你对做这件事有种冲动，它能带给你极大的快乐满足。当我创作出一段伟大的高品质的音乐，它对我而言就是一个美丽的孩子。之后每当我收获创作成果，这样的感受就会再一次出现，就像又有了一个美丽的小孩。"

对于蒂盖来说，创作来自他与音乐的深刻联系以及随之带来的结果。并且，往往还会将他与那些崇高的甚至超凡脱俗的东西联系在一起。"我总是和音乐绑在一起。人们不会像听音乐一样去听人念诗，音乐是抽象动人的，而抽象动人的事物又往往会带给人一种神圣感，它会让我们触碰到一些不可知的东西，比如上帝。对我来说，触动我的永远是旋律与它的结构，它是抽象的东西，不会受到文字的影响。"

蒂盖告诉我，他总能听到旋律，而随时准备回应，那就是他的切入点。"这或许只是一种情绪状态，就好像门突然开了，然后有些东西降临了。我以前还在梦里写过歌，那些歌很精彩，因为

我没有阻碍它们发生。其实大多数时候，是我们自己阻挡了自己的路。"

"你能给我讲得详细些吗，就是创作中发生的那些事？"

"我好像进入了潜意识中的某个地方，每个人的脑子里都藏着绝美的艺术，关键是想到办法接近它，一旦发现它的踪影就将其逮住。我一直试图捕捉一些不断萦绕在我脑海里的东西，但它们不会一直待在同一个地方，而且并不一定总在我玩乐器的时候出现，洗澡、锻炼、游泳、散步甚至做梦的时候都有可能。于是我的脑子里开始有了一些主题，然后我会拿出录音设备，唱出来。"

"是先从身体内部听到旋律吗？"

"经常这样，有时甚至还能听到一句歌词什么的，但通常只有旋律。之后我会找个时间给旋律填上词，添加一个桥段或一个段落，但要等到我想即兴创作这首歌的时候。灵感来了，即兴创作也就跟着到了。没法想象不即兴发挥。"

即兴歌曲创作

诗歌，没听过的和弦，陌生的拍号，自律以及持之以恒的准备工作——都是这些音乐人创作歌曲的切入点。就像蒂盖明确指出的，接下来通常就是采用各种形式和技巧即兴发挥了（对蒂盖来说，创作总是即兴的）。这些艺术家所讲述的歌曲创作故事以及为推动创作付出的努力，听起来相当引人入胜。

正如我们刚刚看到的，蒂盖从听到内心的旋律开始向作品的

即兴创作部分过渡。"我就坐在乐器前面一直弹啊弹，全是即兴发挥。但坦白说，百分之九十都很'狗屎'。我经常觉得很糟糕，想放弃。但有时我又会想：'咦，我刚才做了什么？其实听起来还不错。正准备放弃，突然有了个好主意，于是又坐下来接着玩上 10个小时，不厌其烦一遍遍地玩。如果是好东西，我会特别着迷，并且还会继续努力让它变得更好。即兴创作是为了最终完善它，添加桥段，搭结构，然后填词，再编曲。"

"那么意思就是说，一开始只存在于你脑海中的音乐后来实际上经历了一个相当激进的变化过程？"

"它在我的脑海里，但我没法同时思考太多事情。我要用脑子记住旋律，这比较简单，都用不到乐器。脑子里还有和弦进程以及吟唱，还能感受到这首歌的情绪和结构。在即兴创作的时候，还会有一些后续的步骤。用钢琴弹会不会更好？还是用吉他弹更好？这个段落我该用什么节奏呢？和声呢？即兴创作对理解这一切至关重要。我虽然可以同时考虑几件事，但没法面面俱到。"

"多谈谈即兴创作对你来说意味着什么。"

"或许是由于爵士乐的缘故，即兴创作这个词往往被误用了。人们可能觉得即兴表演就是跟着主旋律来一场幻想飞行，但我说的是这首歌的创作过程。除了最初的一点灵感，剩下的都是即兴创作。我会在电脑上循环一些东西，然后在它上面即兴发挥。"

蒂盖大部分时间都是自己一个人即兴创作，有时他也会邀请一些歌手和音乐人一起来试验歌曲中的元素，但大多数时候他都在用自己的乐器和各种音乐技术设备来创作自己的歌。

同样，斯威格哈默会先尝试一些不同的节奏和拍号，然后独自即兴创作，并最终塑造完成一首歌。"这就是个不断尝试的事情。如果我把这个音符放在旁边怎么样？怎么模进？"然后他谈到了失败以及怎样从中吸取教训："有时候总是不对，我就得试试其他办法。但是，即便那些我尽量避免的错误，有时也会给我一些回应。这就是即兴创作的魅力——它帮助我们理解一切。如果我找到了什么，就得赶紧录下来，否则它就跑天上去了。"

　　还有一些形式的即兴创作也是与其他音乐家合作进行，并非独自完成的。阿兰娜·布里奇沃特有时会从一点灵感开始——听到内心的音乐，在身体里感受它，然后与钢琴师一起即兴创作歌曲。"基本上，录完第一遍之后，我会去拜访我的钢琴师，然后一起让它变得更丰满。我们开始即兴重复，随心所欲地创作。然后我开始唱歌，我俩谁也不知道最后是什么结果。"

　　布里奇沃特继续解释说，通过即兴创作和即兴重复（riff），她能听到从内部来的音乐中之前没听过的部分。"当我做完这些基本功，歌曲开始通过即兴创作慢慢成形时，我会开始听到其他一些元素，比如打击乐、贝斯和整套乐器演奏的声音。即使这首歌还没有最终完成，即使我只弹吉他，我也能听到钢琴、鼓还有贝斯的声音。"她的创作过程在听见音乐和即兴创作成歌曲之间切换。

　　保罗·雷迪克创作的曲调仍处于早期的基础状态（曲调本身受诗歌形式的影响），为这些曲调填词的过程涉及听写。"我一直在口述，因为我讲话的方式和写作的方式不一样，说话时不会受某些写作技巧干扰，更能激发我的直觉感受或想法，就像是在释放某

种潜意识。"对于这位音乐家来说，脱口而出的语言为他的作品带来了不同的质感。这是大实话。

从雷迪克对诗歌的运用中我们可以看到，他的灵感来自形式和结构。"我玩单词的语调，并且尽力做好。这样一来，当我唱这些单词时，出来的感觉会很好，每个词都有不同的动感，我就是通过这样的方式去理解这首歌。我并不是出于某种情感需要去唱这些歌，更多的是寻求一种像坐过山车一样穿越这些歌词旋律的感觉。"

"那音乐呢？我们能回到那个话题吗？它是如何演变的？也是即兴创作的吗？"

"我唱歌，还有吹口琴，我不会弹吉他，也不会弹钢琴。所以我会即兴创作一些音乐的基线或片段，并且用手机或录音机记录下来。然后我会去找我以前共事的吉他手，他们知道我在做什么，然后把它翻译成吉他曲，实际上，这就是一种翻译，结果不一定会和我想的完全一致。这是这个过程中很重要的一部分，它会有一些改变。然后我再去找贝斯手和鼓手，让它有更多的变化。每个音乐人都有自己的一套做事方法，加上他们也很了解我，所以我不会去干涉他们。当然，这也取决于是谁在帮我弄这首歌。"

最后，让我们回到颇具教育意义的比迪尼的歌曲《马》的创作故事，看看这首歌是怎样在陌生和弦的刺激下通过偶然联想的方式即兴创作出来的。正如我们之前了解到的，这个陌生的和弦让他即兴创作了一个新的和弦进程。后来，一次幸福的意外出现了。一开始他之所以关注马，是因为偶然看到了亚历克斯·科尔维尔的一

幅画，这幅画引发了他对马与劳动之间关系的思考。另外，当年（1986年冬天）的一则媒体重磅报道引起了他的关注，那是关于北阿尔伯塔省Gainers肉制品厂工人罢工的事件。比迪尼有感于自己所见所闻的罢工工人遭遇的生活困境，创作了这首歌，以此向这些工人致敬。这就是《马》这首歌的精神内核。

"我带着这个故事继续往前走，然后围绕那个冬天的罢工工人展开叙事，于是就有了这首歌。"他说。《马》的即兴创作采取的是对偶然经历的回应形式。

亚历克斯·科尔维尔（1920-2013）的木板油画作品《马与火车》，创作于1954年，现藏于加拿大安大略省汉密尔顿美术馆，道明铸造公司捐赠
©A.C. Fine Art Inc.

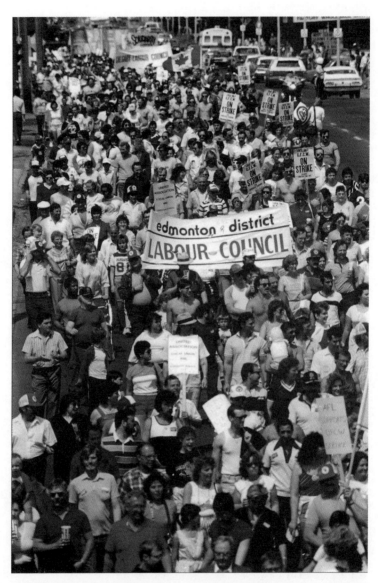

1986 年，加拿大北阿尔伯塔省埃德蒙顿 Gainers 肉制品厂工人罢工

依照雷迪克的描述，歌曲的即兴创作可以采取一种合作的形式。一些艺术家，比如蒂盖，比较倾向于独自进行创作。要么通过声乐器，要么通过一些专业技术设备来实现多重声音的构建与循环。而另一些人，比如雷迪克和布里奇沃特，则可能通过与不同的音乐人分别依次合作来完成歌曲的创作。此外还有一些人，比如比迪尼，他们凭借无法预知的机遇。

存在于创作者头脑中的音乐，通过某些特定的触发因素最终来到创作者面前，甚至可能看上去就像是不由自主地来到创作者面前一样（尤其是当他们所有的努力都被创作情感浸透的时候）。即兴创作之后，这些音乐创作者甚至可能从内心听到更多，就如同布里奇沃特那样。除非一首歌完美地亲自从天而降，落在舞台上，否则就需要一个即兴创作的过程来最终赋予它生命。此外，即兴创作也是了解一首歌的途径，这让我不由得又想起了那些通过"画""写""解决问题"来获得发现的艺术家与设计师。

然而，对于创作型歌手来说，还有一个至关重要的步骤——表演。

表演

"当你演唱这首歌的时候，"我问阿兰娜·布里奇沃特，"它与你的创作经历有什么联系吗？"

"我会用不同的方式去演绎和探索这首歌。对我来说，它是崭新的东西，观众也都不同。当我表演的时候，我会获得一些发现。

当我歌唱的时候，也会有灵光乍现的时刻。这一次我用这种方式演唱，或许下次就用另外一种。这一次放得太开，下次我就收一收。它永远在变化，永远都是新的。"

布里奇沃特的歌曲创作遵循着一个从诗歌到歌词到旋律，再到与其他音乐家的即兴创作的过程。但对她来说，现场表演始终与众不同。这就要求她在表演时用心去改变它、塑造它，发现它的美。"当我表演的时候，我会发现一些东西。"每次都不一样。虽然不是正式的即兴表演，但现场表演的定义是即时创作，哪怕只演一分钟。因此创作过程贯穿于整个表演中。作为一种专为表演而生的艺术作品，一首歌曲的价值实现就在歌唱中，在接下来的歌声中，在下一次的歌声中。

正如保罗·雷迪克所说："现场表演时，它总是在不断演化。"之后他补充道："我一直在与不同的乐队以及音乐家合作表演。他们有不同的表演习惯，对该怎么做也有各自不同的理解。通过这些差别，我会意识到这首歌里蕴藏着一些我不知道的东西。有时候感觉很不错，但有时也会很糟，永远都在冒险。"

比迪尼一开始也赞同雷迪克与布里奇沃特对表演的描述："表演是存在于当下的，你可以花大把时间待在房间里创作音乐，泡在录音棚，但你知道，这一切最后都会被搬到现场，宛如重生一样。"他接着描述了这首歌后来不断出现的表演："我一直很喜欢冒险，把歌曲拿出来玩，带它们到处去玩。我们这样做主要为了自娱自乐，有时也会成心出错，但也是种乐趣。观众知道你在走钢丝，你在一首歌里尝试不同的东西，特别是一首已经成形的歌，真的让

人无比兴奋。"

比迪尼指出了这些表演的"危险"，他的意思是风险。而布里奇沃特则将其描述为"脆弱"。"作为一名艺术家，表演的本质是一种脆弱，我觉得脆弱很重要，人们不喜欢假象。你必须体现出人性的一面，否则就只是一幅画。必须脆弱。"在这种脆弱中，布里奇沃特找到了这首歌的力量。"让歌曲说话，让歌曲动起来，给它灵魂，然后就产生了交流。"布里奇沃特认为，只有通过表演，才算真正成全了这首歌。"我敞开胸怀接受现实，我倾听，我唱歌。"

正如我在本章前面部分指出的，现场表演的风险性以及必要的脆弱性为它注入生命力。艺术家会在表演那一刻获得发现，并进一步扩展创作，这就是表演带来的成果。我们通过表演了解莎士比亚的戏剧，把戏剧当作文学来研究是一回事，但最终目的是将它带到另外一个完全不同的层面去实现它。并且，随后的每一场表演、每一部作品，都实现了一些不同的东西。这就是为什么莎士比亚戏剧演了400多年，观众仍然对它津津乐道。歌曲也有类似的特点，在一首歌曲的创作过程中，艺术家很容易就能理解它。或许它像耳朵虫（earworm）一样一直都存在，也可以通过即兴创作形成，但在观众面前唱出它才是高潮。当一首歌曲登上现场表演的舞台，这场表演将由歌曲自己创造。

第六章

对人生的一些启示

想要理解领导力，唯一的方法就是去担当领导职责。想要理解婚姻，唯一的方法就是步入婚姻。想要知道是否适合某种职业，唯一的方法就是付出较长一段时间的努力去尝试。那些踟蹰于承诺边缘，不肯做出决定的人，等到一切已成定局才最终发现，他们早已经和生活失之交臂。理解一种生活方式的唯一方法就是去开启一场人生的冒险旅程。

——拉比乔纳森·萨克斯勋爵 [1]

我没法创作出来的东西，就是我无法理解的东西。

——理查德·费曼 [2]

"于创作中求知晓"，是我们始终秉持的人生理念，也是我们日常交流、学习与求知的一种方式。在我曾经做过的每一次采访与交谈中，关于创作与求知的探讨都远远超越了对艺术与设计具体实践活动的探讨。受访者一再表示，"于创作中求知晓"的原则与他们开拓事业、教学、求学、精神生活甚至与他人建立恋爱关系等活动都有着密切的关系。从孩提时代起，在充满不确定性的世界里参与创造性的活动便是我们日常生活的一个组成部分，也是我们实现个人发展的一部分。"于创作中求知晓"在我们每个人的身边。

　　至于"创作"与"知晓"的核心体验如何发挥作用，神经科学研究将为我们揭示一些有趣的线索。该领域的科研人员曾使用功能性磁共振成像仪器对影响人类创造活动的神经元进行过一些相关研究，并且获得了崭新的科研发现，这或许能帮助我们理解"创作"与"知晓"的关系，以及在日常生活中创造力如何塑造我们的生活方式。

　　加州大学旧金山分校的查尔斯·利姆是一位耳鼻喉科医生，

以研究基于神经活动的创造力而远近闻名,尤其是在对即兴爵士乐演奏的相关研究上。2008 年,他与艾伦·R.布劳恩开始合作,通过功能性磁共振成像仪器进行了一系列关于人在即兴演奏过程中大脑变化的相关研究。[3] 出于对音乐家约翰·科尔特兰杰出的音乐才华的热爱,他一直对我们能从爵士乐即兴演奏家的大脑活动中得到什么发现很感兴趣,于是他建立了一套相关机制开始着手研究。他让音乐家待在仪器中弹奏键盘,观察磁共振成像仪器在创作模式下显示的大脑影像,并从中得出了一些重要结论。[4]

乔纳·莱勒在他出版的著作《想象》中总结了与本次讨论的问题关系尤为密切的两项研究发现。首先,正在即兴演奏的音乐家的磁共振成像结果显示出"内侧前额叶皮质活动激增,这是大脑前部与自我表达密切相关的区域"。其次,他们"发现了一个极具戏剧性的转变。背外侧前额叶皮质(DLPFC,大脑中起抑制作用以及充当约束系统的部位)……与脉冲控制关系最为密切……这是一种神经抑制系统,在即兴演奏条件下,所有钢琴家在弹奏每一个音符之前都表现出了 DLPFC 的失活,因为大脑回路即刻安静下来"。[5]

人大脑中与白日梦、表达以及个人记忆有关的内侧前额叶皮质(利姆在 TED 演讲中将其称作"自传中心")[6] 的激活至少表明,即兴活动是一种特殊的,甚至是异质性的交流,并且由一个能驱使创作者进行某些独具特色的表达的大脑部位所控制。另一方面,同样令人吃惊的是,DLPFC 会为了释放一些东西而失活。如果即兴创作依赖于大脑的沉默抑制,而这种抑制会阻碍某种表达,那么我

们就可以将这种创作理解为获得某种东西的手段，否则便会被阻止（尽管有时候某些阻止有其存在的合理性）。

来自创造的认知不仅仅与创造出的事物有关，它也是一种潜在的自我发现与自我认识的手段，并且让我们有可能从这样的发现中获得强大而诚实的主张。大脑中与"自传"相关的部分被激活，加之另一部分的抑制获得释放，这二者共同作用，通过一种即兴的模式将我们的创造活动与获取（并了解）个人故事的方式联系起来。创造力通常被理解为一种神经活动，它揭示了我们究竟是谁。

那么，利姆的研究工作为我们日常生活中"于创作中求知晓"又带来了些什么有益的启示呢？有趣的是，他的合作者艾伦·布劳恩观察到，即兴表演中的人的大脑活动表现出人在快速眼动睡眠中做梦时的大脑状态。布劳恩认为："在即兴创作与做梦之间存在着某种联系，这听上去很有诱惑力，两者都是自发性的事件。事实上，这些音乐家或许是处在一种清醒的睡梦中。"[7]他的观察暗示了一种非常奇妙的可能性：作为一种寻常体验，做梦本身可能就是一个自我了解的过程，一种能让人触及自我的创造性活动。

在一次别开生面的谈话中，荣格学派的精神分析学家詹姆斯·霍利斯明确地告诉我，梦是一种了解灵魂的方式。"睡眠研究显示，每天晚上我们平均会做6个梦（大约每周做42个）。很显然，大自然不会做无用功，它依然在为系统做一些重要的事情，其中一部分可能是对我们日常生活中接触与经历的一些东西进行简单的处理。因此，假如一个人被剥夺了做梦的权利，那么他们往往会在几天以后出现幻觉，就好像无论如何这些东西都必须得到处理一

样。但如果我们开始留意自己的梦，我们就会意识到在人的心灵世界中存在着一个非凡的创造过程，我总是对存在于我们身上的创造力感到惊讶。当然，尽管梦往往很隐晦且难以捉摸，但随着时间的推移，追踪它们能帮助人们从根本上对自己的身份有更明确的认识。"

神经学家阿龙·伯科威茨在他的著作《即兴思维》（*The Improvising Mind*）中讨论了他与同事丹尼尔·安萨里[8]在 2008 年进行的一项功能性磁共振成像研究。同样地，负责这项研究工作的科学家对不同音乐家在即兴钢琴演奏中的大脑活动进行了观察分析，其中最惊人的发现是他们注意到了额下回的活动，额下回是人的大脑中"与语言和演讲联系最为紧密"的一个部位。[9]在诸多有趣的研究结果中，伯科威茨发现，日常生活中即兴创作者与演讲之间的关系最能体现"于创作中求知晓"理念。

从定义上说，在正常的对话交流中讲话是一种即兴的活动。我们利用自己的语言及语法库（语言系统）在当下那一刻对他人说话，我们有对话的上下文（框架），甚至还能感觉到自己想说什么。但是，如果要彻底了解我们自己想表达的内容，唯一的办法就是将它说出来，也即是说话，或者演说。我们参与到一个被称为演说的创作过程中，它将我们带入一种更详细深入的关于思考方式与思考内容的意识形态中。尽管我们的知识可能会有片面之处，但通过语言表达我们能更全面地理解自己的思想。发表演讲能帮助我们了解更多。梅洛－蓬蒂在一篇题为《论语言现象学》的论文中写道："我的口头语言让我感到惊讶，它也教会了我自己的思想。"[10]

语言学家罗莎蒙德·米切尔和弗洛伦斯·迈尔斯在《第二语言学习理论》中也发表过类似观点，他们认为"口头语言是创造力与预制的复杂综合体"。[11] 通过对第二语言学习者的语言习得的研究，他们很肯定地表示演讲是一个创作的过程，但它依赖于对特定语言系统的掌握能力——通过反复练习、不断重复来学习。正如音乐家使用音符和节奏系统进行即兴创作，作家运用词汇和语法即兴创作，雕塑家运用雕塑材料进行创作一样，口头语言的创作者也在利用自己掌握的技巧与经验从事创造性的活动。因此，"于创作中求知晓"原则在日常说话与演讲中的体现是显而易见的。

精神分析学家亚当·菲利普斯在他的著作中提到心理治疗背景——以及发生在背景中的讲话——也是一种能体现"于创作中求知晓"原则的自我认识的过程。

正如他在"反对自我批评"讲座中所探讨的那样，心理分析中的自由联想过程从本质上说即是"于创作中求知晓"，"我们在讲出自己的思想感受之前并不知道它们价值几何，只有在讲述的过程中才可能有所发现"。[12] 分析过程当然有即兴的因素，这与进入不确定性的原则是彼此呼应的，在一个框架（空间、与心理治疗师的关系、治疗时间）内即兴创作，以及在心理治疗背景下嵌入的创造性实践活动中获得惊喜与识别的可能性。

2014 年 6 月，菲利普斯在纽约第 92 大街接受达芙妮·默尔金的采访时对写作与心理分析的相似之处进行了一番比较。他做了一个言简意赅且铿锵有力的表述："写作的非同寻常之处就在于你的确会想到一些东西。"当然，在心理分析的背景下也是如此。菲利

普斯引用了理查德·普瓦里耶的精彩大作《自我的表演》中的一段话,将自己的写作形容为"另一种自我表演形式……用语言演绎自我"。[13]正如我们在上一章所发现的那样,表演是一个流动的过程,它能揭示某些原本可能无法触及的东西。

我想许多艺术家应该都会对菲利普斯的见解产生共鸣。他反思说,对他而言,写作与心理分析本身一样,并不总能带给他对事物的直接认识。他有时也弄不清自己写的是什么意思,或者说无法完全理解自己写的东西,就像詹姆斯·霍利斯提到的那些隐晦的梦境一样。霍利斯始终在跟随时光的脚步追逐梦的踪迹,菲利普斯也会琢磨他自己那些云山雾罩的作品,前提是"听上去不会显得很假,而且有很好的节奏"。[14]菲利普斯的观点与我们从本书中的艺术家以及设计师那里学到的关于创作过程的东西别无二致:所谓"知晓"并不总是一目了然,可能需要一个适当的时间,或在不同的情境(卫生间淋浴、马路上驾驶以及厨房洗碗等)下通过某些不同寻常的提示才能得到更充分的理解。此处有必要重申一个核心问题,我们知道创作并非总与作品(或梦境)直接相关,创作与知晓的关系不局限于工作室、写作空间或治疗师办公室的范围。

过渡性客体的创造力

在人类生长发育的早期阶段,所谓"于创作中求知晓"的表现是显而易见的。现代心理学再次为我们提供了一个值得关注的观察视角。1959年,精神分析学家塞尔玛·弗雷伯格在《神奇的

岁月：理解与处理幼儿问题》一书中描述了婴幼儿在其生命中最初的 18 个月里如何学会爬行和走路。她的作品揭示了一些很重要的关于我们作为人类如何在认识了解世界的旅途中一步步向前迈进的重要观察，并且，她用自己对儿童这一生长发育过程的观察折射出人类从最初进入不确定空间并且最终进入创造空间的过程。[15] 事实上，弗雷伯格关于婴幼儿学习爬行以及行走、与父母／看护者分离、航行于未知的汪洋大海中的焦虑行为等诸多方面的讨论，与"创造—知晓"这一动态过程有着深刻的共鸣。她描述了一些蹒跚学步的孩子在学习走路的过程中手里会拿着小小的"过渡性客体"，或许这是一种策略，好让他能随身携带着父母／看护者的东西，进入未知世界的冒险旅程。

唐纳德·温尼科特是一位以探索对象关系而闻名的精神分析学家，他认为幼儿手中的过渡性客体是一种超越我们通常认为的自我安慰工具的东西，幼儿对这件物品的投入意味着孩子的首次创造行为。他（从父母／看护者那里）拿走了一些东西，并且将其变成自己的东西。这种"创造"过渡性客体的行为发生在一个崭新的精神领地，也即是温尼科特所说的过渡性现象的"中间地带"或"潜在空间"。这些论述非常引人注目，且完全相关。就像创作者开发的宇宙学一样，这个潜在空间是一个充满未知的、令人畏惧的空间，但同时也是一个获得发现的空间。幼儿在行走之初怀抱着过渡性客体进入不确定世界的行为模式，与艺术家刚刚开启创作之旅时的情形何其相似，他们都进入了一个充满未知的世界。

对艺术家而言，具有同等效果的过渡性客体是由经验、技能、

教育等组成的"脚手架"——所有关键性的支撑要素都"变成自己所拥有的",并且激励自己迈出走向不确定性的第一步。这些元素都可以起到"潜在空间"的作用,并且作为一种,若用温尼科特的话来说就是"驶入焦虑与可能性之海洋的方式"。

温尼科特还将这种过渡现象的潜在空间称为"认识论空间":遇见、发现并认识新事物的空间。

此外还有另一个更有趣的观点:如果幼儿无法将过渡性客体带给他的安抚与慰藉的特质内化并将这些客体抛于脑后,那么最终可能会发展出一种因焦虑而产生的恋物癖好,因为孩子需要从客体中获得安全感。在著名卡通片《花生动画》中,莱纳斯如果没有他的毯子就无法进入那个世界,因为他做不到只在内心享受一件物品带给他的安全舒适感。我们在生活中之所以会执着沉迷于某些事物,也正是因为它们能带给我们心理抚慰。但假如这样做,我们就将停滞不前,如果不能从内化的过渡性客体中吸取力量并获得新生,那么就会变得过度依赖来自外部的支撑。

在这一点上,艺术家是否也感同身受?不少艺术家曾表示,他们有时会被困在"脚手架"上,并且在一段时间里会丧失面对不确定性的能力,只好牢牢抱住自己早已掌握的那些指导理论、旧有的观念想法、过往的经验以及对某些外在形式的偏好——所有这一切,就仿佛是他们无法摆脱的用于确保某种安全感的过渡性客体。但这种状况也会带来一些后果,过分执迷于熟悉事物的艺术家会在自己的作品中自我重复,拘泥于旧有的风格,以及强迫性地反复出现某个形象等,他们其实已经陷入了创作瓶颈。正如我们在上

一章中所了解到的，对于像汤姆·克内希特尔这样的画家以及像温迪·麦克诺顿这样的插画家来说，他们的艺术创作过程本身——比如一遍又一遍地画那些咖啡杯——就是重新整合创作能量的一种方式，也是摆脱瓶颈的关键。

就像幼儿在成长过程中最终需要内化那些曾经有助于他们成长的过渡性客体一样，艺术家也有同样的需求。为了始终保持旺盛的创造力与活力，艺术家需要积蓄力量，勇于冒险开辟新领地，如果失去这些，就可能被牢牢困住，用精神分析的语言来说，就是可能会引发恋物癖。

创新教育

"于创作中求知晓"的理念除了在日常生活以及工作中的一些具体表现之外，它对于我们如何看待不同层次的教育问题也有非常重要的意义。为了理解这一点，我回顾总结了自己的艺术及设计教育生涯，以及从中收获的成果。

我熟悉的许多艺术与设计学院的工作室课程都采用了基于项目的应用型教学方式。[16] 这是一种方法学，学院的授课教师在教学过程中会与学生分享一些"于创作中求知晓"的基本要素，如进入不确定性、接触了解各种创作材料、解决问题以及在即兴创作方面的探索。这些学校最重要的教育理念是有意识地让学生参与到一些深层次的学习体验中，让他们通过这样的体验创造出属于自己的理解与认识事物的方式。

首先，这些学院的专业教师通常会为学生安排各种各样的作业与项目，将一些挑衅性问题、心理及社会学难题、政治挑战、多样性、公平和可持续性的价值观、道德以及个人面临的问题等作为项目创作的切入点，或者清晰表达的设计大纲，类似于学生在未来的职业生涯中可能会面临的情况。这些切入点都将促使学生面对未知，去发现不确定性的创造性空间可能产生的东西。与这种教学方法齐头并进的还有各种技术教学，学生将通过对传统车间以及快速成形、激光切割、3D 打印等专业知识技术的学习，培养并提升自己的创作技能。此外，学生们还将学习各种相关的应用软件程序、建模以及整理技术等方面的专业知识，培养自己的批判性思维方式，在人文科学领域的拓展研究中找到意义，增强对人类经验的敏感性，从而最终成为更优秀的艺术家与设计师。他们将通过绘画学习掌握一种只有通过绘画才能更有效地观察认识事物的基本方法。所有这些都形成了一副"脚手架"，使他们能够利用自己所掌握的专业知识满怀信心地迈入一个不确定的创作过程，"于创作中求知晓"。他们的信念很明确：技艺越高超，在创作过程中获得发现的自由度就越高。

专业创意教育的第二个基本要素是对各种艺术创作材料的学习与运用。学生通过学习了解各种材料，并与指定创作项目中使用的材料进行对话，了解它们的特性与作用、局限性以及可能性等。这一点对于那些使用颜料与画布、炭条与纸张、墨水与羊皮纸进行创作的画家来说，也是同样的道理。雕塑家考尔德利用金属丝材料进行思考，装置艺术家汉密尔顿以及阿西诺则选择使用空间与时间

作为创作材料，摄影师利用光线与图像制作的相关材料打磨作品，数字艺术家与设计师利用各种媒介展开创作，产品设计师则在材料实验室中通过与可获得性、可承受性和可持续性等问题进行斗争，从而做出最优的设计选择。他们通过对各种创作材料的认识与学习，理解创作与知晓的深刻关系，感受各种材料带来的美妙创作感受与惊喜。

第三个基本要素以设计师在创意活动中解决问题为中心，采用一种通常被称为"设计思维"的方法，结合研究与原型，将迭代创作的问题与想法以及对用户的同理心研究等统统编织成一个关于探索发现的崭新的创意世界。在最理想的条件下，设计思维颠覆了传统的"研究先行，创作其后"的顺序，而是将研究纳入创作过程的一部分，并在项目创作的各阶段让研究的作用得到充分的发挥与体现。这也表明设计师通过创作可以重新定义并认识一些最初无法理解的问题，也即是一些不通过应用实践就无法得以理解与解决的问题。此外，这个过程还涉及通过建模与原型来为设计构建约束条件，从而帮助设计师获得最有效的解决方案。

最后一个要素是即兴创作本身。无论在哪个研究领域，学生们必须充分认识到即兴创作的力量。在应用学习的环境中，创作过程与创作的作品是合二为一的，学生们将在这个"创作／做"的过程中去寻找灵感，学习构建即兴发现的框架，在创作中发现美，并识别出那些可能有利于创作的东西。他们将亲自发现技能与技术对于即兴创作的重要意义，从而优化即兴创作，并最终在即兴创作的基础上深化认识。

简而言之，大多数艺术与设计教育机构判断一位毕业生是否做好准备的基本标准就是：你准备做一名幻想家还是创作者。

如何帮助学生做好准备应对这个瞬息万变的世界，是艺术与设计学校目前面临的一个重大挑战。我们该如何培养我们的学生，让他们将来能够胜任我经常提到的那些创意工作，因为有一些工作现如今还不存在，还有一些工作的未来发展方向也无法预知。关于这个问题最典型的答案是，最重要的就是帮助学生培养一种随机应变的灵活性，从而确保他们将所学的基本知识技能运用到自己可能从事的任何工作中去。诚然，这是一个重要的原则，但以什么为基础？一切都应当以培养创造型的人才为教育目标，并且帮助他们提升对"于创作中求知晓"观念的敏感性。灵活性是一回事，将所受的教育落实到具体的创作中则是另一回事，而这恰恰是他们所需要掌握的灵活性。

目前，艺术与设计学院的各种学位课程设置的整体结构也面临着挑战，同时也考验着他们对创意教育的承诺。教育事业的所有参与者——校长、教师以及行政管理人员——都希望广大学生未雨绸缪，尽可能做好充分的准备。我们希望他们在各自的领域拓宽专业知识面。我们希望他们能熟练地运用所学的技术。我们希望他们在开启职业生涯时能对工商业以及经济学基本原理有所了解。我们希望他们成为社会变革的推动者。我们希望他们从我们的人文科学课程设置中得到教益。我们希望他们能跨学科广泛涉猎。我们希望他们拥有国际视野。我们希望他们能积极参与合作。我们希望他们能够在一个多元化、包容的世界中生活和工作，并发现蕴含在其

中的美与力量，尤其是在当下这个时代。我们对他们的殷切希望不胜枚举。

有些讽刺意味的是，对于那些培养创意人才的学校来说，设置过于繁杂的必修课（在我看来，这种情况经常发生）反倒会沦为最缺乏创新的教育方式。对课程的要求永远无休无止，总有更多等待打钩的选项，但现实情况是，我们能为学生付出的工作时间是有限的，我们还面临着与高等教育相关的实用性以及成本等方面的限制。将课程表塞得满满当当并不是一个有启发性的明智之举。

当然，任何教育项目对某些特定课程以及指定的研究领域都有要求。我并非提议完全放弃对课程设置的要求，我所考虑的是有没有这样一种可能，就是不要将课程设置视为一系列的强制要求，而是将它作为探索发现的框架。鉴于我们已经对"于创作中求知晓"的原则有所了解，可以考虑将艺术与设计学院设置的特别工作室课程（以创作与应用学习为教学重点）发展成一个全新的学位课程。我们需要搭建学习框架来支持"快乐的意外"，并形成一种教育模式，让学生在特定的兴趣空间得到更自由的发展。课程设置的要求来自我们对学生的期望，应开发一个全面的课程，让学生在其中接受教育。专业艺术与设计教育中关于"于创作中求知晓"原则的对话可能会影响我们教育孩子的方式，如何用"创作"经验的原则来指导中小学及学前教育？如何教我们的孩子进入不确定性，接触了解材料，解决问题，即兴创作，并在框架课程中学习？

如今一些学校已经展开了对这一类教育哲学相关问题的摸索研究，甚至直接采用其中的一些方法。例如，在教育领域，建构主

义运动倡导一种应用型创作教学方法，建构主义者甚至将其中一种教学方法贴上了"基于问题的学习"标签，这种方法与设计思维有着广泛的联系，并且颇具吸引力。正如我们在第一章中所讨论的，约翰·杜威从他的实用主义哲学中提炼出"边做边学"的概念，这种方法与西方著名的教育创新故事——"包豪斯运动"渊源颇深。沃尔特·格罗皮乌斯在包豪斯从事艺术教育工作的方式较为激进，他采用了杜威的进步教育学说作为其教学模式的基本原则。

我与一些当代教育学家就此也有过相关的探讨，他们也提到了将"于创作中求知晓"的原则融入中小学及学前教育中，就比如多琳·纳尔逊教授，她基于设计的教学体系（DBL）强有力地展现了这些原则在早期教育阶段所发挥的重要作用。

至少从某些方面看，纳尔逊的重点在于：孩子们或许能通过一种三维模型的创作方式去整合与理解某些概念、原则以及想法。例如，我曾亲自观摩过老师用 DBL 方法讲解纳撒尼尔·霍桑的小说《红字》。学生们制作模型（"城市"），这些模型从空间上体现了对关系、阶级区分和分裂的感知——或者是对赫斯特·普林的孤立的感知。学生们在构建这个三维结构的过程中进行了比普通阅读理解更深入的探究，他们用三维模型的形式"创作"出了诸如"律法主义""罪恶""罪责"等概念。纳尔逊明确表示，制作这些模型"并不是目的，它们只是一种方式，让学生们以发明者的身份去认识理解他们发明出来的东西——将小说题材与创造性思维联系起来"。纳尔逊通过将学生们变成创造者来实现这一教学目标，一旦学生们创造出他们各自的三维世界，纳尔逊便会"教学生们以

各种讨论形式（一对一、分小组、面对全班）口头描述他们的设计解决方案，从而真正拥有他们创造出来的东西"。"我的学生对他们的作品越来越着迷。"

归根结底，DBL 教学方法就是要为学生创造一种工具，让他们得以将抽象的学术概念与具体的想法联系起来，并想象出创造性的解决方案去应对学习中遇到的困难与挑战。这种教学方法为学生"表演"他们的思考与发现提供了环境。他们在某一项应用教学中学到的东西很可能同样适用于其他领域或另外一些情形。因此，他们用一种重要的方式将所学的东西整合起来。由此可见，与其设定各种硬性教学要求，不如将其作为课程设计的框架。[17]

盖尔·贝克是一名教育创新家及教师培训师，她对所谓的"以艺术为基础的课程设置"的承诺与"于创作中求知晓"的许多原则有共通之处，并且某方面也与纳尔逊的教学方法珠联璧合。贝克认为，无论在何种研究领域，将艺术作为学习与发现的切入点都具有重大意义。她在自己创办的学校里建立了一整套教学机制，通过音乐、戏剧化的故事、表演、写作以及即兴创作来开展批判性的创作活动。换句话说，她建构了"创作"的形式，让学生们得以在更深的层面上"知晓"他们正在研究的东西。她告诉我，"对许多孩子来说，这是一张通往理解或者说是在另一个层面上建立理解的入场券"。与纳尔逊一样，贝克也深信，除了艺术之外没有别的方式能实现这样的整合。"传统教育存在的问题是，一切都是孤立的。你学习语法，你学习拼读，你学习数学，而孩子们在拼写和数学方面的表现却很糟糕，因为他们无法在彼此间建立联系。而艺术

能将一切融合在一起。"

纳尔逊与贝克的工作为我们提供了一些范例，表明了"创作即知晓"将如何改变我们对中小学及学前教育的思考方式，并解决一个更大的问题，也即是我们应当如何利用"创作"与"知晓"的关系来为各层次的教育提供信息。事实上，假如将一种基本的学习方式直接与创作过程联系在一起，那么如何将其转化为具体的艺术教育项目呢？我相信，"于创作中求知晓"带来的启发对于我们开展教育具有重大意义。

领导力

几年前，我听过一个很了不起的故事，是关于荷兰德拉赫滕镇一个道路交叉口的设计方案。这个故事给我一种充满隐喻意义的印象，特别是它涉及在"于创作中求知晓"的背景下对领导力的一些思考。

当时（2003年），每天有两万多辆汽车，以及成千上万的自行车和行人穿行于这个路口，剐蹭碰撞时有发生，行人也经常因此受伤，骑自行车的人还经常遭遇危及生命的交通事故。为了应对这种状况，交通工程师在交叉路口增加了一些交通信号标志，警告司机减速慢行，留意马路上的行人以及骑自行车的人，并警惕十字路口可能出现的各种危险。但是，尽管增加了一些交通警示标志，危险依然存在。[18]

汉斯·蒙德曼是一位"反直觉"的交通工程师及设计师，并

且他非常"讨厌交通标志"。蒙德曼提出了一个非同寻常的方案来解决这一问题。很显然,他是从对人流拥挤的溜冰场的观察中获得了一些设计灵感。他注意到,即使没有任何文字标语,滑冰的人似乎依然能成功地避开对方,或者很自然地减速转向,从而避免碰撞发生。

这种现象非常类似于鸟群或鱼群的活动,它们似乎具有一种本能,可以按照某种精准的方式一起移动而不至于发生意外。用蒙德曼的话来说,"交通工程师的问题在于,当道路交通出现问题时,他们总是想着去添加一些东西。但依我之见,拿掉一些东西反而会更好"。[19] 他确实是这样做的。

蒙德曼取消了所有的交通灯、警告标志、行人标志等,之后设立了一个交通环岛。"街道与人行道之间没有车道标志或路缘,所以不清楚汽车专用区在哪里结束,行人专用区又从哪里开始。对于一个正在慢慢驶近的司机来说,这个十字路口完全是模糊的——这就是问题的关键。"[20] 通过设计建造这样的环岛结构,人们自然而然会放慢速度彼此照顾,交通事故的发生也因此骤减。为什么?因为人们更关注他们所做的事情,也是因为当下的环境激发了他们内心最真善美的一面——当规章制度占主导地位时所缺失的一种自然倾向。"在以前,行人与骑自行车的人都尽量避开这个地方,"蒙德曼说,"但现在……汽车司机会照顾骑自行车的人,骑自行车的人又会照顾步行的路人,大家都互相照顾。你没法指望交通标志或道路标识会开口倡导这种彼此谦让相互照顾的行为,你必须把它融入道路交通的设计中。"[21]

蒙德曼的道路交通解决方案，不仅是"设计能对人类体验产生深远影响"的有力佐证，同时也是领导力的有力隐喻，它运用了"于创作中求知晓"的基本原则。这归根结底是一个关于权力如何运作的问题，是一种思维方式，它不太关心自上而下的事物需要如何运作的愿景构想——包括所有相关规则与规定，而是更注重为人们创造一个可以茁壮成长的空间，这是一种注重挖掘人类内心真善美的方法。用"创作/知晓"的语言来说，交通环岛就是一个即兴创作的框架，一种通过创造性的方式去呼吁人们共同参与的结构，一种帮助人们在创造过程中获得安全的结构。

"追随领导者"的观念通常依赖于一种权威模型，这种模型通常会假定什么样的愿景才是正确的，它给人们指出一条为实现这一愿景必须遵循的道路。

相比之下，如果从框架以及为创造性活动建立结构的角度去理解，领导力是一种通过集体决策去揭示方向的模式。就这一点来说，"于创作中求知晓"的原则促使我们思考领导者应当如何为他们领导的人建造"交通环岛"。可以肯定的是，用本质上的不确定性（比如环岛本身）来取代权威愿景的做法是有风险的。出于对某些灾难的恐惧，我们会紧紧追随那些告诉我们怎样做才是正确的人，或者那些看似能确保我们安全的人。这听上去似乎是一个很好的理由，但是蒙德曼的故事也向我们表明，当领导者让人们共同参与问题的解决方案时，有可能会获得更大的福祉（和安全）。

正如亚当·菲利普斯对蒙德曼设计作品的反思那样，"当交通灯被移除时——假设中的灾难并没有发生，这是我们熟知的两大

结果之一。事实上，由于运气或其他原因，情况甚至比以往变得更好。交通事故减少了，人流得到了改善，路怒现象减少了，常识增加了。而另一个可能的结果就是：取消红绿灯之后，情况变得比我们想象的更糟。这就是所有悲剧与政治上的独断专行为我们揭示的东西"。[22]

换言之，我们那些"最糟糕的想象"是暴君能成为领袖的其中一个原因。他们提出为我们减轻恐惧的愿景，但代价是什么？

当然，我在这里提出的关于领导力的建议并非一劳永逸或者百试不爽的模型。促使我这么做的原因是，希望领导层能思考如何更好地利用人们固有的创造力和"于创作中求知晓"的原则。如何为人们创造条件提供空间，让他们可以进行更深入的创造活动，这是一个对我产生了巨大吸引力的想法，它是在价值观、集体智慧以及人类所拥有的一切最美好的东西（避免那些令人恐惧的碰撞，和谐自然地运行）的驱使下产生的。当然，我也相信，这种"于创作中求知晓"的领导形式是一项极其艰巨的工作，因为它要求整个社区的所有成员共同承担责任和义务，而且往往会违背那些手中掌握着所有答案的领导者的期望。并且，这样的领导形式最终需要确保一种安全感，才有可能将创造力变为现实（同意面对一切强制性的启动与停止、成功与失败）。此外，假如这种关于创新的安全感是源自诸如蒙德曼的环岛这一类由不安感引致的想法时，问题就更大了。

依我自身的经验来看，当人们问起我对自己领导的组织的愿景时，我必须承认自己对此感到有些困惑。或许我误解了这个问

题，但我总觉得他们希望我相当精确地描述一些尚未发生的事情，或者需要我告诉他们是否在石头中看见了天使。正如我所说，我从来没有这样做过，也不认为这样做有益于社会。同样，在做每一件事情的过程中，我都秉持着深刻的价值观、对教育事业的热忱、对人类创造力的坚定承诺、健全的财务原则、组织结构、基本道德框架以及处理轻重缓急事务等方面的经验。但那是"脚手架"，一路走来，我经历了与社区的共同发展进步，一起抵达了不确定的地带。我工作的主要内容是关于过程、对话、阐述以及提炼学生、教职员工、工作人员、受托人、校友以及社区支持者们在创造活动中产生的思想或想法。我认为我的工作（现在依然如此）就是为他们建立"环岛"，释放集体的智慧，从而决定一所大学最终能够或者应当成为什么样。据我的经验，这种方法已经在一个具有明确发展方向的社区中取得了良好的结果，因为它确实有效。这就是"于创作中求知晓"的领导方式。

企业家的"北极星"

在探索"于创作中求知晓"原则与领导力之间的关系的过程中，我接触过几位具有丰富创业经验的企业家。我非常热衷于了解创业者在多大程度上愿意走一条实现企业原有愿景目标的发展道路，而不是另辟蹊径闯出一条"于创作中求知晓"的探索发现旅程。

萨姆·曼是一位多次创业并获得成功的企业家，同时也是一位设计师与艺术家。在我们的对话交流中，他为我讲述了几个关于

他的公司创立与发展的故事。

我问他："当初你在创办这些公司的时候，对它们的未来发展方向有过什么设想吗？"

"天哪，没有，从来没有过。"这是他给我的回答——在我采访过的企业家中，这也是最典型的一个回答。"这东西有自己的命数，而我只不过是轮子上的另一个齿轮。它在运转，这是它自己的行动。对我来说，永远都是它自己的行动。"

如果推动企业家一步步前进的不是企业愿景，那又是什么？被一些人称为"互联网之母"的琳达·温曼就此问题给出了一个极具信服力的回答。1995 年，温曼与她的丈夫兼商业合作伙伴布鲁斯·海文联手创办了琳达网（lynda.com）。尽管该网站创立之初的目的是协助温曼的教学工作以及为她所写的一本著名的网页设计书进行推广，但琳达网最终在短短 20 年间开创了一种备受推崇且卓有成效的网络在线学习方式，并且该公司的网络图书馆拥有无与伦比的藏书规模与图书质量。2015 年领英公司以 15 亿美元的价格收购了琳达网。

"一开始并没有什么头脑风暴之类的东西，"温曼告诉我，"这就是一个迭代与演进的过程，一个在各种障碍和目标中披荆斩棘不断前进的过程。"

"是什么在指引你前进？"我问她。

"嗯，一方面其实就是为了生存，你知道的，纯粹的实用主义。它引导着你，因为你要满足人的自然需求，去得到市场的检验。另一方面就是价值体系，一种信念，一种对学习与教学方式的

信仰。那就是我的'北极星'。"

温曼接着讲述了她作为一名教师对教育做出的坚定承诺，她谈到拒绝"反正老师什么都对"的心态，对她而言，这样的心态无异于对教育质量的诅咒。"学习没有对错之分，人跟人是不同的，他们需要的东西也不尽相同。我的意思是，我们脑子里的这些标签（包括在学校里形成的标签），包括我们擅长什么或者不擅长什么，都应当摈弃。这是我个人的价值体系与教育观念的重要组成部分。"

实用主义以及对改变人们获取知识方式的深刻信念，就是她的"北极星"的组成要素，它们是指导方针、脚手架与基石。那么她踏上这段不确定旅程的切入点又是什么？应该是一个如何将技术民主化、如何让它更易于获得、如何在一个令人有些胆怯的高科技世界中消除学习障碍的问题。"这是一种特立独行的哲学，我认为它能引起人们的广泛共鸣，"她边思考边说，"它代表着一种包容、一种滋养、一种宽恕、一种应允。我的'北极星'就是一种学习方法与教学方法，是一种信念，它告诉人们应该如何学习求知，如何去尊重那些尚未掌握一套有效的学习方法的人。我的'北极星'从未有过丝毫改变。"

我认为，对一个以"于创作中求知晓"为指导原则的领导者来说，厘清温曼提出的"预设愿景"与"价值观念的'北极星'"之间的区别很重要。其实她和海文心里都很清楚，琳达网是通过坚持不懈的创造、试验以及即兴创作一步步发展壮大起来的，并且，海文随后还立刻补充："这期间也经历过许多失败。"公司的实力是

在摸索过程中逐渐凸显出来的，而领导力与创造一个可以持续发展的环境密切相关。

结束与温曼的谈话时，我提出了一个我的观察：在我们的文化中，人们常常会将企业家比作伟大的梦想家，就像一些艺术家一样，对许多东西似乎早已有所预见并了然于胸。

"这绝对是一回事，"她回答说，"我完全同意这样的比较。"

"但也许他们更是创造者。"

"是的！我完全明白，对我来说确实如此。"

进入不确定性

> 请记住：将生活过成艺术，这最重要。
>
> ——拉比亚伯拉罕·约书亚·赫舍尔[23]

最后，我认为，若想探索"于创作中求知晓"对我们生活带来的影响，最有说服力的办法就是回到进入不确定性的基本原则。在我们的人生经历中，绝大多数时刻都面临着未知的挑战：站在神秘莫测、难以捉摸的陌生事物的门槛前，自然难免心生恐惧与焦虑，并暗自盘算闯入那些令人困惑的未知领域将带来的风险与危害。

挑战时时存在于我们身边，又常常令我们感到畏惧。这是一种与我们日常生活中大大小小的因素都密切相关的体验，小到我们怎样度过每一天，大到对精神世界的深入探寻与发现。

如果说艺术家与设计师以及他们"于创作中求知晓"的实践教会了我们什么的话，那答案就是：不确定性是一个创造性参与的空间，是一个通过极富生趣与想象力的创作活动去获得认识与发现的空间。它引领我们去了解一些从前未曾见识过的事物。它在很多方面改变了我们与生活打交道的方式。

　　行与知，进入不确定性，利用生活中的各种材料去探索发现，通过即兴创作的方式去了解，所有这一切过程都表明，人类的创造力与我们可能面临的一切事情都有着密切且深刻的关联。

　　最后，让我们共同去创造生活，理解生活。

致谢

　　这本书是关于创作以及它带给我们的一些启示，而本书从开始创作直至最后完成的演变过程本身也可以说是一个很好的例证。但假如没有一群慷慨大方且才华横溢的杰出人士的鼎力支持，就不可能走到今天这一步。在此，我要对他们致以最诚挚的谢意。

　　本书以我对一些艺术家及设计师的采访交流为基础，并且以这些创意工作者的亲身创作经历为核心内容。我充当的是这些故事的编纂者角色，具体的素材都是他们提供的，他们的慷慨坦诚与真知灼见让我备受感动。然而有些遗憾的是，我无法将所有受访者的经历都一一收录。除了我在书中所描述的大约 50 位创作者之外，还有许多人也在背后默默贡献了他们的智慧。虽然他们的名字未曾直接被提及，但书中的每一页都浸透着他们为之付出的心力，我也由衷地对他们表示感谢。

　　我很幸运能与来自泰晤士与哈德逊出版社的一支才华横溢的团

队合作。我要感谢精明睿智的卢卡斯·迪特里希，感谢杰西卡·赫芬德——是她将我引荐给卢卡斯。我也要感谢我的文案编辑卡米拉·罗克伍德的出色工作——能够如此娴熟且专注于写作，实为一件幸事。同样地，对我而言，能与天赋异禀的肖恩·亚当斯合作是一种荣耀，感谢他为本书设计的书套，我非常喜欢。

感谢马克·布雷滕贝格与克里斯蒂娜·斯卡武佐这两位同事在本书编写之初所进行的研究、构思以及发展概念框架等方面的工作，她们给予了我很大的帮助。然后，在本书撰写过程中的关键时刻，我的好朋友丹·波利萨不远万里漂洋过海来参加为期三天的一对一静修活动——与我就这本书进行了深入的交流探讨，助我的工作迈上正轨。我心中对她的感激之情实在溢于言表。

2017 年，艺术中心设计学院董事会批准了我的夏季公休假，让我得以在这段宝贵的时间里整理自己的日程，并完成一些写作工作。我要特别感谢我的朋友、时任董事会主席的罗伯特·C. 戴维森，感谢他由始至终对我的鼎力支持。

我要感谢我在艺术中心主持的播客"变革实验室"的杰出嘉宾，我们曾有过许多激动人心的对话交流，我很感激能有机会与这么多极富创造力的思想家与创意工作者进行对话，他们对这本书产生了不可忽略的影响。我还想特别提到一位具有卓越非凡品质的艺术家安·汉密尔顿，她也是激励我创作这本书的灵感源泉，她对"创作/知晓"的丰富内涵有着深刻的理解，在这一点上我们有许多相似之处。如果没有我的朋友史蒂夫·奥利弗，我可能永远都没有机会去俄亥俄州的哥伦布市，去安的工作室拜访她——那次经历很有意义，令我永生难忘。

此外，还有一些个人协助促成了我对各位艺术家和设计师的采访。在这里我想感谢阿龙·阿尔伯特、莱斯利·瓦尔比、多琳·纳尔逊、梅丽莎·巴拉班和亚当·维尔盖尔斯的帮助。我特别感谢我亲爱的朋友利娅·切尼亚克，她亲手为我打开了多伦多的整个戏剧世界，并且她还采访了一些才华横溢的演员。我还要感谢多伦多著名的 Soulpepper 剧院对我的关照，为我提供场所进行了许多采访。

感谢一些慷慨大方的读者，他们提供了许多珍贵的手稿草稿（有些是全文，有些是个别章节），为本书付出了宝贵的时间，提出了极具洞察力的建议。他们分别是：基特·巴伦、利娅·切尼亚克、凯伦·霍夫曼、戴维·麦克肯多斯、帕蒂·麦克肯多斯、安妮·麦克基迪、丹·波利萨、艾莉森·夏皮罗、克里斯蒂娜·斯皮恩斯、汤姆·斯特恩、理查德·蒂切科特、史蒂夫·维尼伯格——我由衷地感谢这些朋友，如果没有他们的热心关怀与独到见解，我无法想象这本书最终会是什么样子。带着一种只有为人父母才能感受到的特别的自豪感，我将我的儿子扎卡里列入了这份宝贵的读者名单，他的聪慧敏感令人敬畏。在孩子的指导下进行创作是一种多么特别的感受啊。

还有我亲爱的朋友、同事及艺术中心的合作伙伴希拉·洛，她聪明、专注、极富创造力，做任何事都很完美，她或许是这个星球上最具有才干的人。感谢她为这本书——以及其他一切——付出的超乎预期的大力支持。

非常感谢我伟大的人生导师——弗朗西斯·马蒂诺、詹姆斯·霍利斯、杰德·塞科夫，还有已故的埃莉诺·普罗瑟——他们关爱我的灵魂，给予我力量去发掘自身的创造潜力与专注力。

然后，还有我亲爱的家人。我的父母费吉和默里·布克曼，他们始终都是我的力量源泉与人生的坚实后盾。我的兄弟姐妹以及他们的爱人——艾伦·乔伊、桑迪、盖尔、本、苏西、艾瑞和凯西，都无时无刻不在给我鼓励，他们的关爱与支持永远伴随我左右。

　　感谢我的孩子，继子女以及孙儿们——伊丽莎、扎卡里、肖莎娜、杰里米、阿里、贝丝、希拉、犹达和小宝贝罗曼，你们的爱始终支撑着我。

　　说到爱，我最后想要感谢罗谢尔，这本书的大部分内容都是我们俩分享的"于创作中求知晓"的创作过程。她是位一流的编辑，一位聪明的读者，一位慷慨的思想者，一位默契的合作者，她拥有一颗世间最美丽善良的心。

　　最后，请允许我用吟游诗人的口吻说："感恩，无尽的感恩，除却感恩，无以为报。"

受访艺术家与设计师简介

肖恩·亚当斯（Sean Adams）是一位获得国际公认的设计师，艺术中心本科及研究生设计系主任，肖恩·亚当斯工作室的创始人，在线出版物 *Burning Settlers Cabin* 以及其他几本畅销书的作者，Lynda 网和领英的撰稿人。他为《设计观察者》撰稿并担任编委会成员，是美国平面艺术协会（AIGA）百年历史上唯一一位连任两届的全国主席。2014 年，亚当斯被授予 AIGA 荣誉奖章，这是该行业的最高荣誉。

埃德加·阿西诺（Edgar Arceneaux）是一位艺术家，他的专业领域涉及绘画文化、表演以及电影等。他是南加州大学罗斯基艺术与设计学院的艺术副教授。他的作品曾在上海双年展、惠特尼双年展、纽约旧金山现代艺术博物馆、鹿特丹维特德维茨当代艺术中心以及纽约现代艺术博物馆展出。此外，阿西诺也是"瓦茨家园项目"的联合创始人之一，该项目是位于洛杉矶瓦茨社区的一个非营利性社区重建开发项目。

盖尔·贝克（Gail Baker）是一名教师、作家、行政管理人员以及工作室负责人。她与人共同创办了一所犹太走读艺术学校——多伦多赫舍尔学校，并担任该校校长职务长达十余年。她还与人共同创立了"代际课堂"，这是一个旨在为学生与老年人创造综合学习机会的教育项目。此外，她还为《罗拉斯坦学报》撰写"好书"专栏。

斯蒂芬·比尔（Stephen Beal）是一位艺术家、教育家、学术带头人、加州艺术学院院长以及绘画教授。在学术领域之外，比尔还是一位实践艺术家，他的作品曾在包括湾区在内的美国各地展出。

维斯·贝哈（Yves Béhar）是一位产品、数字及品牌设计师，同时也是一位企业家。他是一家位于旧金山的设计与品牌公司"fuseproject"的创始人。他曾与知名家具品牌 Herman Miller 合作过一些项目，此外还与诸如 GE、Puma、PayPal、SodaStream、Samsung、Issey Miyake 以及 Prada 等品牌有过合作。贝哈的作品曾多次参加博物馆展览，并被纽约现代艺术博物馆和瑞士洛桑当代设计与应用艺术博物馆永久收藏。他本人经常就设计、可持续发展以及商业话题等发表演讲。

弗里多·贝塞特（Frido Beisert）是一名设计师及作家，Baum-Kuchen. net 的创意总监，也是艺术中心设计学院产品设计系主任，主要教授设计创新、动态素描以及创意解决方案等课程。贝塞特最新出版了一本名为《创意策略》（*Creative Strategies*）的著作。

艾梅·本德（Aimee Bender）是南加州大学的一名作家及创意写作教授。她的作品包括：《纽约时报》推荐的最值得关注的图书《穿易燃裙子的女孩》（*The Girl in the Flammable Skirt*），《洛杉矶时报》年度精选图书《我的无形符号》，获得 SCIBA 最佳小说奖以及艾力克斯大奖

的《柠檬蛋糕的特种忧伤》(*The Particular Sadness of Lemon Cake*)，还有新近出版的《蝴蝶灯罩》(*The Butterfly Lampshade*)。本德的短篇小说曾刊登在《格兰塔》《GQ》《哈泼斯》《罐头屋杂志》《麦斯威尼杂志》《巴黎评论》等期刊上。

戴夫·比迪尼（Dave Bidini）是一位作家、音乐人、纪录片制作人，以及加拿大独立摇滚乐队 Rheostatics 的创始成员。迄今为止他已经出版过 12 本图书著作，其中包括《在寒冷的路上》，*Tropic of Hockey*，*Around the World in 57 1/2 Gigs*，以及《聚散离合》等。比迪尼是唯一一位获得加拿大三大娱乐奖项提名的艺术家，这三大奖项分别是电视双子星奖、电影金尼奖以及音乐朱诺奖。

阿兰娜·布里奇沃特（Alana Bridgewater）是一名演员及歌手，她是加拿大儿童歌剧合唱团和多伦多门德尔松青年合唱团的成员，也是纳撒尼尔·德特合唱团的创始成员。2007 年，布里奇沃特因其对加拿大广播公司"福音圣诞计划"的特别贡献而获得双子星奖提名。

安妮·伯迪克（Anne Burdick）是艺术中心设计学院的设计师、作家以及研究生媒体设计实践系（MDP）的前系主任，研究生设计教育的未来发展研究是她学术工作的一个重点领域。伯迪克是出版物《数字人文》的合著者及设计师。她曾因设计奥地利科学院实验文本词典 *Fackel Wörterbuch: Redensarten* 而获得莱比锡图书展颁发的"世界最美的书"奖。

利娅·切尼亚克（Leah Cherniak）是一位戏剧导演、剧作家、演员及教师。她是多伦多大学导演系指导教师，也是多伦多索尔佩珀剧院公司的常驻艺术家。切尼亚克是多伦多哥伦布剧院（现在的 Common

Boots Theatre）的联合创始人，执导过超过 25 部新戏剧，其中包括
"The Anger in Ernest and Ernestine"，"Hotel Loopy"，"Gynty"，以及
"The Betrayal"。"The Betrayal" 曾获得 1999 年加拿大弗洛伊德·S. 查
默斯戏剧奖。1992 年，她获得了波琳·麦吉本大奖导演奖。

约瑟夫·迪普里斯科（Joseph Di Prisco）是一位诗人、小说家、
回忆录作家、书评家及教师，他出版过几部小说（*The Good Family
Fitzgerald*，*Sibella & Sibella*，*Confessions of Brother Eli*，*Sun City*，*All
for Now*，*The Alzhammer*），以及三部诗集（*Wit's End*，*Poems in Which*，
Sightlines from the Cheap Seats），还与心理学家及教育学家迈克尔·里
埃拉合著过两本青少年读物（*Field Guide to the American Teenager*，
Right from Wrong），除此之外他还写过两本回忆录（*Subway to California*，
The Pope of Brooklyn）。

拉克尔·达菲（Raquel Duffy）是多伦多 Soulpepper 剧院的演员
及常驻艺术家。她曾七次获得加拿大多拉·梅弗·摩尔奖提名，并凭
借《鳄鱼派》获得大奖。她还因《玛丽的婚礼》获得过罗伯特·梅里
特奖。

安·菲尔德（Ann Field）是艺术中心设计学院的插画师及本科插
画系主任，她的作品曾刊登在《伦敦旗帜晚报》、*Mademoiselle* 以及
Vogue 意大利版。她曾获得纽约插画家协会，以及美国插画、印刷与
平面设计协会颁发的奖项。她的作品被纽约库珀·休伊特史密森尼设
计博物馆永久收藏。

弗兰克·盖里（Frank Gehry）是一位享誉国际的著名建筑师。他
以设计复杂的弧形立面的标志性建筑而名扬四海，其中最著名的建筑

设计包括西班牙毕尔巴鄂的古根海姆博物馆和美国洛杉矶的华特·迪士尼音乐厅。他还获得过各种殊荣，包括普利兹克建筑奖、国家艺术勋章以及总统自由勋章。

尼克·哈弗马斯（Nik Hafermaas）是一位设计师及教育家。他是德国顶尖的设计公司 Triad Berlin 的创意总监，也是数字媒体和空间体验公司 Ueberall International 的创始人及首席创意官。哈弗马斯在艺术中心设计学院担任本科及研究生平面设计系主任之后，又担任了该学院柏林项目的执行主任一职。

安·汉密尔顿（Ann Hamilton）是一位国际公认的视觉艺术家，她的作品以融合视频、表演等形式的大型多媒体装置而闻名全球。她的装置艺术展足迹遍布全球，曾在法国里昂的现代艺术博物馆以及纽约现代艺术博物馆举办个人展。1999 年，汉密尔顿代表美国参加威尼斯双年展。她获得的荣誉包括国家艺术勋章、麦克阿瑟奖以及古根海姆奖。

玛吉·亨德里（Maggie Hendrie）是工业领域多用户体验设计的先驱人物，并且担任艺术中心设计学院交互设计系系主任一职，这是南加州第一所提供此类学位的学校。此外，她还是玛吉·亨德里设计公司的负责人，曾为 Allstate、PepsiCo、Sears、Mattel 和 Toyota 等公司设计开发了移动互联网应用程序、社交媒体活动以及面向消费者的在线工具等。

詹姆斯·霍利斯（James Hollis）是一位荣格学派的私人执业心理分析师，他曾担任华盛顿肺脏协会主任一职，也是休斯敦荣格教育中心的名誉主任。他出版过 16 本著作，其中包括：*Finding Meaning in*

the Second Half of Life，*What Matters Most: Living a More Considered Life*，*Why Good People Do Bad Things: Understanding our Darker Selves*。

蒂莎·约翰逊（Tisha Johnson）是 Herman Miller 全球产品设计副总裁，她本人也是一名汽车设计师，曾任沃尔沃汽车内饰设计副总裁。此外她还担任过沃尔沃概念与监测中心的高级设计总监，负责领导一个外饰及内饰设计师团队展开各种战略性短期设计项目活动。

汤姆·克内希特尔（Tom Knechtel）是一名艺术家、艺术中心设计学院美术系的前本科教师。他曾举办过多次画展，绘画及素描作品被葡萄牙辛特拉现代艺术博物馆、纽约现代艺术博物馆、洛杉矶当代艺术博物馆以及洛杉矶艺术博物馆等收藏。

蒂姆·科贝（Tim Kobe）是一位国际知名设计师，苹果零售旗舰店概念最初的创造者，也是战略设计公司 Eight Inc. 的创始人及首席执行官。该公司在美国、欧洲和亚洲总共拥有 8 个工作室，他们通过跨学科的设计方法来创造品牌体验，包括建筑、展览、室内、产品以及平面设计等方面的工作。科贝的客户包括苹果公司、维珍大西洋航空公司、花旗银行以及 Knoll 等。

克里斯·克劳斯（Chris Kraus）是一名作家、艺术评论家及编辑，作品包括小说《我爱迪克》（该小说已被亚马逊影业改编成电视剧）、*Torpor* 以及 *Summer of Hate*，她的作品风格游走于自传、小说、哲学以及艺术批评之间。此外，克劳斯还担任一家颇具影响力的出版社 Semiotext（e）的联合编辑，该出版社向美国读者介绍过许多当代法国理论。她最近推出了一本名为 *After Kathy Acker: A Biography* 的新书。

罗斯·拉曼纳（Ross LaManna）是一位编剧及作家，现任艺术中

心设计学院本科与研究生电影系主任。他曾为福克斯、迪士尼、派拉蒙、哥伦比亚、环球、HBO 电影以及其他一些独立影视制作公司写过原创剧本以及改编剧本。拉曼纳最著名的作品是由成龙与克里斯·塔克领衔主演的《尖峰时刻》系列电影。

迈克尔·拉斯金（Michael Laskin）是一名舞台剧及电影演员。他在非百老汇剧院以及美国一些主要的地区性剧院演出过许多角色，其中包括格思里剧院、路易维尔演员剧院以及西雅图保留剧目剧院。拉斯金的电影作品包括《随波逐流》（2011）、《八面威风》（1988）和《桃色机密》（1994）。

温迪·麦克诺顿（Wendy MacNaughton）是一位插画家、作家及图片新闻记者。她的作品会定期出现在包括《纽约时报》《华尔街日报》《时代杂志》在内的各种主要出版物上，她的书也登上了《纽约时报》畅销书排行榜，其中包括: *Meanwhile in San Francisco: The City in Its Own Words*，*Lost Cat: A True Story of Love Desperation*，*GPS Technologuy*，*The Essential Scratch & Sniff Guide to Becoming a Whiskey Know-It-All*。

迈克尔·马尔赞（Michael Maltzan）是一名建筑师，他的建筑设计项目五花八门，从私人住宅、文化机构，到城市基础设施。由他设计的多户住宅项目，因设计与施工建筑方面的创新赢得了广泛的国际赞誉。马尔赞迄今为止已经 5 次获得《进步建筑》杂志颁发的奖项，并获 22 项由美国建筑师协会颁发的大奖。

塞缪尔·J. 曼（Samuel J. Mann）是一位工业设计师、发明家及企业家。他拥有 80 多项专利，其中最引人注目的一项是零售环境下快速

无菌穿耳洞系统，该系统现已在全球范围内得到广泛使用。

考特尼·E. 马丁（Courtney E. Martin）是一位作家、演说家、社会与政治活动家，互联网播客 OnBeing 的每周专栏作家，解困新闻网络（Solutions Journalism Network）的联合创始人，以及 TED 大奖的战略策划师。此外，马丁还是瓦伦蒂·马丁媒体与新鲜演讲局的联合创始人及合伙人，以及 feministing.com 的名誉编辑。

弗朗西斯·马蒂诺（Francis Martineau）是一位戏剧从业者、作家及音乐家，目前已经发行了三张个人钢琴即兴演奏专辑。他还与戴维·格拉斯合作录制了钢琴四手联弹即兴演奏，并与之联合发行了三张专辑。此外，马蒂诺还写过两本小说：*Paddy Whack* 和 *Venoms and Mangoes*。他从前在多伦多大学担任教授职务期间曾在学院开设戏剧课程。

迭戈·马塔莫罗斯（Diego Matamoros）是一位戏剧、电视以及电影演员。1998 年，他凭借在加拿大广播公司的电视迷你剧《催眠屋的罪恶》中戈德曼医生一角的出色表演获得了加拿大电视双子星奖。他的电影作品包括《生化危机 2》（1998）、《四处散落的碎片》（2007）以及《圣经：约翰福音》（2003）。戏剧方面，马塔莫罗斯是多伦多 Soulpepper 剧院公司的创始成员，并且曾多次获得多拉·梅弗·摩尔奖。

蕾韦卡·门德斯（Rebecca Méndez）是一位艺术家、设计师与教育家。她是加州大学洛杉矶分校设计媒体艺术系的教授，也是"反击力实验室"的主任，该实验室是一个与气候变化主题相关的艺术项目的艺术与实地设计研究工作室。门德斯曾获得 2012 年库珀·休伊特史

密森尼设计博物馆颁发的国家设计奖的交流设计奖项，并于 2017 年获得 AIGA 颁发的杰出勋章。门德斯的作品曾在许多艺术机构进行过展出，其中包括旧金山艺术博物馆、洛杉矶翰墨美术馆以及墨西哥瓦哈卡当代艺术博物馆。

戴维·莫卡斯基（David Mocarski）是艺术中心设计学院环境设计系研究生与本科生系主任。他是跨学科设计工作室 Arkkit Forms Design 的负责人，该工作室主要业务涉及产品包装设计、家具设计、企业品牌与身份识别系统开发、住宅以及展场设计等。

埃米·诺斯巴肯（Amy Nostbakken）是一位剧作家、演员及音乐人，她是多伦多 Quote Unquote Collective 的联合艺术总监，也是英国戏剧公司 Ad Infinitum 的核心成员。诺斯巴肯曾参与许多获奖戏剧作品的联合编剧，比如《第一流》《浓烟滚滚》等。《浓烟滚滚》曾获得 2011 年布莱顿艺穗节阿格斯·安吉尔大奖、2011 年曼彻斯特戏剧奖最佳戏剧工作室表演奖以及纽约市 Solo United Festival 最佳国际演出奖。此外，戏剧《口舌》凭借出色的表演与音效合成／设计赢得了多拉·梅弗·摩尔奖。

安迪·奥格登（Andy Ogden）是一位设计师与创新顾问，他是艺术中心设计学院工业设计系研究生项目的主席。他还是创新系统设计（ISD）项目的联合创始人及执行董事，该项目与克莱蒙特研究生院的德鲁克管理学院合作，提供工业设计与工商管理硕士双学位。奥格登是华特·迪士尼幻想工程研发中心的前任副总裁与执行设计师，此外他还是美国本田研究中心一位颇具影响力的汽车设计师。

丹尼斯·菲利普斯（Dennis Phillips）是一位诗人及小说家，他出

版过十几本诗集，其中包括《航行：诗歌精选 1985—2010》。此外他还出版过一本小说《希望》。菲利普斯是艺术中心设计学院的人文科学系教授及人文系主任。

保罗·雷迪克（Paul Reddick）是一位创作型歌手，他被誉为加拿大蓝调音乐的非官方桂冠诗人。英国颇具影响力的杂志 Mojo 用"任性的才华"来形容他的艺术天分。他的乐队 Paul Reddick & The Sidemen 发行过四张专辑，其中两张专辑获得了朱诺奖提名。2002 年，该乐队开创性的音乐专辑"Rattlebag"获得了加拿大布鲁斯音乐奖三大奖项：年度最佳电音表演奖、年度词曲创作人大奖以及年度最佳专辑奖。另外，该乐队还曾获得 W.C. Handy 奖提名（W.C. Handy 奖现在叫布鲁斯音乐奖）。

保罗·圣卢西亚（Paolo Santalucia）是一名演员兼导演，曾两次获得多拉·梅弗·摩尔奖杰出剧团奖，这两部获奖作品是由多伦多 Soulpepper 剧院公司制作的《君臣人子小命呜呼》《人性的枷锁》。

葆拉·谢尔（Paula Scher）是一位著名平面设计师、画家与艺术教育家，她曾为花旗银行、可口可乐、大都会歌剧院、现代艺术博物馆以及纽约爱乐乐团等客户创作了令人过目难忘的品牌身份识别以及其他一些品牌相关的设计工作。她获得的荣誉奖项包括：入选"著名艺术家指导俱乐部"，获克莱斯勒设计创新奖以及 AIGA 奖章。

扎克·斯奈德（Zack Snyder）是一位电影导演、电影制片人和编剧，他制作过一系列著名的动作电影与科幻电影，其中包括《斯巴达 300 勇士》（2007）、《守望者》（2009）、《钢铁之躯》（2013）、《蝙蝠侠大战超人：正义黎明》（2016）、正义联盟（2017）。

罗赞·萨玛森（Rosanne Somerson）是一位家具设计师、木艺制作者、艺术及设计教育领导者。她是罗德岛设计学院的前任校长，还担任过罗德岛设计学院的教务长，以及家具设计系的负责人，该系的课程项目由她亲手设立。萨玛森设计的家具在全世界许多地方进行过展出，包括巴黎卢浮宫。此外，她的设计作品还被诸如史密森尼美国艺术博物馆、耶鲁大学艺术画廊和波士顿美术馆等机构与个人收藏。

汤姆·斯特恩（Tom Stern）是小说《我消失的双胞胎兄弟》《萨特菲尔德，你不是个英雄》的作者，此外，他的文章还刊登在《麦斯威尼杂志》《洛杉矶书评》《超文本杂志》，以及 Monkeybicycle、Memoir Mixtapes 等文学期刊上。

库尔特·斯威格哈默（Kurt Swinghammer）是一位创作型歌手、音乐人及视觉艺术家。迄今为止，他已经发行过 13 张完整的原创歌曲专辑。作为一名音乐人，他的作品收录在超过 100 张 CD 上，并且还有作品被加拿大议会艺术银行永久收藏。斯威格哈默还担任过插画师、平面设计师、服装设计师、舞台设计师以及音乐视频艺术总监。

黛安娜·塔特尔（Dianna Thater）是一位著名的艺术家、策展人、作家及教育家，她是电影、视频影像及装置艺术的先驱性创作人。她的作品在世界各地的美术馆中都能找到，其中包括芝加哥艺术学院、都灵里沃利城堡当代艺术博物馆、洛杉矶县美术馆、纽约所罗门·R.古根海姆美术馆、纽约惠特尼美国艺术博物馆以及汉堡火车站当代艺术博物馆。

希勒尔·蒂盖（Hillel Tigay）是一位歌手、音乐人、作曲家，他是洛杉矶 IKAR 的音乐总监及乐队领唱。在专辑 Judeo 中，蒂盖以圣诗及

传统的犹太礼拜仪式为基础，为歌曲创作了当代旋律。他曾与人合作组建犹太说唱乐队 M.O.T. Tigay，该乐队目前已经解散。2020 年蒂盖推出了自己的全新专辑 *Judeo Vol II: Alive*。

弗朗茨·冯·霍尔豪森（Franz von Holzhausen）是一名汽车设计师，目前担任特斯拉公司的首席设计师，并因设计 Model S、Model X、Model 3 以及第二代特斯拉跑车而名声大噪。此前他曾供职于大众汽车、通用汽车以及马自达汽车公司。

埃斯特·珀尔·沃森（Esther Pearl Watson）是一位艺术家、漫画家、插画家，她的插画出现在《纽约时报》《麦克斯威尼杂志》《新共和》等报刊上。2004 年，她创作的漫画《不可爱》开始在《半身像》杂志上连载刊登。

琳达·温曼（Lynda Weinman）是一位企业家、网页与动态图形设计师以及多本畅销书的作者（包括第一本关于网页设计的出版物）。温曼曾被人称作"互联网之母"，是在线教育平台 lynda.com 的联合创始人与执行主席，该平台于 1995 年建立，并于 2015 年被领英公司以 15 亿美元的价格收购。

注释

序

1 厄休拉·K.勒吉恩（Ursula K.Le Guin），《黑暗的左手》（*The Left Hand of Darkness*），戈兰兹出版社（Gollancz [1969]），2017，第 70 页。

2 编辑霍华德·容克（Howard Junker）在《作家笔记》（*The Writer's Notebook*）一书中引用威廉·埃克隆德（Vilhelm Ekelund）的话。哈珀柯林斯出版社（HarperCollins West），2008，第 1 页。

3 安妮-玛丽·卡里克与曼纽尔·索萨（Anne-Marie Carrick and Manuel Sosa），《Eight Inc. 与苹果零售商店》（*Eight Inc.and Apple Retail Stores*），案例研究，欧洲工商管理学院创新商业平台（INSEAD Creativity-Business Platform），2017，第 6 页。

4 《苹果电脑公司：零售旗舰店可行性报告》（*Apple Computer Inc.: Flagship Retail Feasibility Report*），Eight Inc.，旧金山战略设计顾问公司，1996 年 8 月。

5 沃尔特·艾萨克森（Walter Isaacson）在《史蒂夫·乔布斯传》一书中传达了乔布斯对于苹果商店演变发展的观点，其他相关报道请参阅：杰

瑞·安塞姆（Jerry Unseem），"苹果如何成为美国最好的零售商"，美国有线电视财经新闻网（CNN Money），2011 年 8 月 26 日；卡里克与索萨（Carrick and Sosa），《Eight Inc. 与苹果零售店》（*Eight Inc. and Apple Retail Stores*）。

6　卡里克与索萨（Carrick and Sosa），《Eight Inc. 与苹果零售店》（*Eight Inc. and Apple Retail Stores*），第 8 页。

7　安塞姆（Unseem），《苹果如何成为美国最好的零售商》（*How Apple Became the Best Retailer in America*）。

8　当然，他们最终在一些新开设的商店里用数码显示屏取代了传统海报招贴。科贝说："如今更多的是采用数码显示屏一类的东西，其实我们最初也确实考虑过这个方案，但当时造价实在太高了。"

第一章

1　T.S. 艾略特（T.S. Eliot），《诗的效用与批评的效用》（*The Use of Poetry and the Use of Criticism*），费伯出版社（Faber and Faber [1933]），1964，第 144 页。

2　琼·狄迪恩（Joan Didion），《我为何写作》（*Why I Write*），《纽约时报》，1976 年 12 月 5 日，第 270 页。改编自她在加州大学伯克利分校的一场讲座。

3　翁贝托·埃科（Umberto Eco），《玫瑰之名》后记（*Postscript to The Name of the Rose*），哈考特出版社（Harcourt），1984，第 28 页。

4　蒂姆·布朗（Tim Brown），"设计师需从大处着眼！"（"Designers—Think Big!"，TED 演讲，2009 年 7 月。https://www.ted.com/talks/timbrown_designers_think_big/transcript.

5　比尔·沃特森（Bill Watterson），"一个瞥见现实世界后逃之夭夭的人对现实世界的一些思考"（"Some Thoughts on the Real World by One Who Glimpsed It and Fled"），肯扬学院毕业典礼致辞，1990 年 5 月 20 日。

6　参考书目：弗兰克·威尔逊（Frank Wilson），《手的使用如何塑造大脑、

语言与人类文化》(*The Hand: How Its Use Shapes the Brain, Language, and Human Culture*)，众神殿出版社（Pantheon），1998；

丹尼尔 · 平克（Daniel Pink），《全新思维》(*A Whole New Mind*)，河源出版社（Riverhead Books），2008；

马修 · B. 克劳弗德（Matthew B. Crawford），《摩托车修理店的未来工作哲学：让工匠精神回归》(*Shop Class as Soulcraft: An Inquiry into the Value of Work*)，企鹅出版社（Penguin），2009；

米哈里 · 契克森米哈赖（Mihály Csíkszentmihályi），《心流：最优体验心理学》(*Flow: The Psychology of Optimal Experience*)，哈珀罗出版社（Harper and Row），1990；《创造力：心流与创新心理学》(*Creativity: Flow and the Psychology of Discovery and Invention*)，哈珀柯林斯出版社（HarperCollins），1996；

乔纳 · 莱勒（Jonah Lehrer），《想象：创造力的艺术与科学》(*How Creativity Works*)，霍顿米夫林哈考特集团（Houghton Mifflin Harcourt），2012；

蒂姆 · 布朗（Tim Brown），《设计改变一切：设计思维如何改变组织并激发创新》(*Change by Design: How Design Thinking Transforms Organization and Inspires Innovation*)，哈珀商业出版公司（Harper Business），2009；

彼得 · 罗（Peter Rowe），《设计思维》(*Design Thinking*)，麻省理工学院出版社（MIT Press），1987；

罗杰 · 马丁（Roger Martin），《兼听则明》(*The Opposable Mind*)及《设计商业业务》(*The Design of Business*)，哈佛商学院出版社（Harvard Business Press），2009。

7 关于对此问题的不同观点，尤其是关于物质材料的参与，请参阅帕米拉 · H. 史密斯（Pamela H. Smith）、艾米 · R.W. 梅耶斯（Amy R.W. Meyers）和哈罗德 · 乔 · 库克（Harold Jo Cook）编著的《造物与认知的方法：经验主义知识的物质文化》(*Ways of Making and Knowing: The Material Culture of Empirical Knowledge*)，密歇根大学出版社（University of Michigan Press），2014。

8 达林 · 麦克马洪（Darrin McMahon），《神圣的愤怒：天才的历史》(*Divine Fury: A History of Genius*)，基础读物出版社（Basic Books），2013，第17页。

9 玛乔丽·加伯（Marjorie Garber），《我们的天才问题》（*Our Genius Problem*），
 《大西洋月刊》（*The Atlantic*），2002 年 12 月。https://www.theatlantic.com/
 magazine/archive/2002/12/our-genius-problem/308435/.

10 加伯（Garber），《我们的天才问题》（*Our Genius Problem*）。

11 伊丽莎白·吉尔伯特（Elizabeth Gilbert），"难以捉摸的创意天才"（"Your
 Elusive Creative Genius"），TED 演讲，2009 年 2 月。https://www.ted.com/
 talks/elizabeth_gilbert_on_geniuslanguage=en.

12 伊曼纽尔·康德（Immanuel Kant），《判断力批判》："美的艺术是天才的
 艺术"（*Fine Art Is the Art of Genius, Critique of Judgment*），1790，詹姆
 斯·克里德·梅雷迪斯（James Creed Meredith）译，第 46 节。

13 克里斯蒂娜·巴特斯比（Christine Battersby），《性别与天才：走向女性主
 义审美》（*Gender and Genius: Towards a Feminist Aesthetics*），印第安纳
 大学出版社（Indiana University Press），1989。

14 贾尼丝·卡普兰（Janice Kaplan），《女性天才：从被人忽视到改变世界》
 （*The Genius of Women: From Overlooked to Changing the World*），企鹅
 出版社（Penguin），2020；克雷格·赖特（Craig Wright），《天才的隐
 秘习惯：超越天赋、智商与勇气 开启伟大的秘密》（*The Hidden Habits of
 Genius: Beyond Talent, IQ, and Grit–Unlocking the Secrets of Greatness*），
 哈珀柯林斯出版社（HarperCollins），2020。

15 哈罗德·布鲁姆（Harold Bloom），《天才：一百个创造性思维典范》（*Genius:
 A Mosaic of 100 Exemplary Creative Minds*），华纳书籍出版社（Warner Books），
 2002。

16 戴维·申克（David Shenk），《天才的基因：为什么你听到的所有关于
 基因、天赋以及智商的说法都是错误的》（*The Genius in All of Us: Why
 Everything You've Been Told About Genetics, Talent, and IQ Is Wrong*），双日
 出版社（Doubleday），2010。

17 引自加伯（Garber）所著《我们的天才问题》。

18 多认为出自塞内加（Seneca）道德论文集《论心灵的宁静》（*De Tranquillitate
 Animi*, sct. 17. subsct. 10. 英译名：*On Tranquility of Mind*）。

19 玛戈·威特科尔（Margot Wittkower）与鲁道夫·威特科尔（Rudolf Wittkower），《诞生于土星之下：艺术家的性格与行为》（*Born Under Saturn: The Character and Conduct of Artists*），诺顿出版社（Norton），1969；纽约书评经典系列（NYRB Classics），2006 年再版，第 72 页。

20 维克多·雨果（Victor Hugo），《哲学与文学之混合体》（*A Medley of Philosophy and Literature*），《新英格兰杂志》（*The New England Magazine*），1835 年 9 月。

21 荷马（Homer），《奥德赛》（*The Odyssey*），罗伯特·菲格尔斯（Robert Fagles）译，企鹅出版社（Penguin），1996，第 77 页。目前更新的一版由艾米丽·威尔逊（Emily Wilson）翻译，*Tell me about a complicated man*，诺顿出版公司（W.W.Norton &Company），2017，第 105 页。

22 伊莎贝尔·阿连德（Isabel Allende），出自梅瑞迪斯·马朗（Meredith Maran）所编著的《我们为何写作：20 位著名作家谈写作》（*Why We Write: 20 Acclaimed Authors on How and Why They Do What They Do*），Plume 出版社，2013，第 6 页。

23 出自厄休拉·K. 勒吉恩（Ursula K.Le Guin）所著《你的想法从何而来？》（*Where Do You Get Your Ideas From?* [1987]），《在世界的边缘舞蹈：关于文字、女性以及地点的思考》（*Dancing at the Edge of the World: Thoughts on Words, Women, Places*），Grove/Atlantic 出版社，2017，第 192—200 页。

24 洛恩·M·布克曼（Lorne M.Buchman），*Still in Movement: Shakespeare on Screen*，牛津大学出版社（Oxford University Press），1991。

第二章

1 菲利普·罗斯（Philip Roth）与特里·格罗斯（Terry Gross）在美国国家公共广播电台新鲜空气栏目中的对谈（2006 年）。录音播放：https://www.npr.org/2018/05/25/614398904/fresh-air-remembers-novelist-philip-roth.

2 W.H. 奥登（W.H. Auden），《染匠之手》（*The Dyer's Hand*），费伯出版社

（Faber and Faber [1962]），2013，第 67 页。

3　出自布拉塞（Brassai）《与毕加索对话》（*Conversations with Picasso*）一书，芝加哥大学出版社（University of Chicago Press），2002，第 66 页。

4　2017 年 9 月 24 日，妮可·克劳斯（Nicole Krauss）在加州洛杉矶史格博文化中心（Skirball Cultural Center）为她所著的第四部小说《黑暗森林》（*Forest Dark*）接受拉比·戴维·沃尔普（Rabbi David Wolpe）的采访。

5　约翰·济慈（John Keats），《约翰·济慈诗歌书信全集》剑桥版（*The Complete Poetical Works and Letters of John Keats*, Cambridge Edition），霍顿米夫林出版公司（Houghton, Mifflin and Company），1899，第 277 页。

6　罗伯特·昂格尔（Robert Unger），《虚假必然性：服务于激进民主制的反必然主义的社会理论》（*False Necessity: Anti-Necessitarian Social Theory in the Service of Radical Democracy*），维索出版社（Verso），2004，第 279—280 页。

7　查尔斯·波德莱尔（Charles Baudelaire），《现代生活的画家》（*The Painter of Modern Life*），1863。

8　约翰·杜威（John Dewey），《艺术即体验》（*Art as Experience*），企鹅出版社（Penguin Perigree），2005，第 33—34 页。

9　引用自威尔弗雷德·拜昂（Wilfred Bion），《洛杉矶研讨会与监督》（*Los Angeles Seminars and Supervision*），劳特利奇出版社（Routledge），2013，第 136 页。

10　理查德·P. 班顿（Richard P. Benton），《东西方哲学》："济慈与禅宗" [*Keats and Zen*，*Philosophy East and West*, 16（1/2）]，1967，第 33—47 页。

11　唐纳德·舍恩（Donald Schön），《反映的实践者：专业工作者如何在行动中思考》（*The Reflective Practitioner: How Professionals Think in Action*），基础读物出版社（Basic Books），1983，第 49 页。

12　理查德·雨果（Richard Hugo），《触发之城：关于诗歌与写作的讲座及论文》（*The Triggering Town: Lectures and Essays on Poetry and Writing*），诺顿出版公司（W.W.Norton&Co.），1979，第 14—15 页。

13　谭恩美（Amy Tan），"创意来自哪里？"（"Where Does Creativity Hide?"），

TED 演讲，2008 年 2 月。https://www.ted.com/talks/amy_tan_where_does_ creativity_hide/transcript?language=en. 本书中所有对谭恩美的引语均出自 本场演讲，除非另做说明。

14　汤姆·斯特恩（Tom Stern），《我消失的双胞胎兄弟》（*My Vanishing Twin*），Rare Bird Books 出版社，2017。

15　帕克·J. 帕尔默（Parker J. Palmer），《万物边缘》（*On the Brink of Everything*），Berrett-Koehler 出版社，2018, n.p.

16　加布里埃尔·约西波维奇（Josipovici Gabriel.），《来自身体的写作》（*Writing from the Body*），普林斯顿大学出版社（Princeton University Press），1982，第 79 页。

17　谭恩美（Amy Tan），"创意来自哪里？"（"Where Does Creativity Hide?"）。

18　借用戴维·罗森博格（David Rosenberg）的"宇宙剧院"（cosmic theater）一词。罗森博格以此方式阐明了他的圣经叙事思想，这一点与谭恩美的 "宇宙学"有重合之处。详情参见《有教养的人：摩西与耶稣的双人传 记》（*Educated Man: A Dual Biography of Moses and Jesus*），对位法出版 社（Counterpoint Press），2010；《文学圣经：原译本》（*A Literary Bible: An Original Translation*），对位法出版社（Counterpoint Press），2009。

19　彼得·沃伦（Peter Wollen），《电影中的符号与意义》（*Signs and Meaning in the Cinema*），印第安纳大学出版社（Indiana University Press），1972，第 113 页。

20　罗伯·菲尔德（Rob Feld），《改编：拍摄剧本》（*Adaptation: The Shooting Script*），Dey Street/ William Morrow 出版社，2012，第 121 页。

21　菲尔德（Feld），《改编：拍摄剧本》（*Adaptation: The Shooting Script*），第 118 页。

22　菲尔德（Feld），《改编：拍摄剧本》（*Adaptation: The Shooting Script*），第 119 页。

23　保罗·瓦莱里（Paul Valéry），《保罗·瓦莱里文集》第一卷，"回忆" （*Recollection, in Collected Works*, vol. 1），戴维·保罗（David Paul）译，普 林斯顿大学出版社（Princeton University Press），1972。

24 苏珊·贝尔（Susan Bell），《编辑的艺术：论编辑实践》（*The Artful Edit: On the Practice of Editing Yourself*），诺顿出版公司（W.W.Norton），2007。

25 罗兰·巴尔特（Roland Barthes），《语言的沙沙声》译本（*The Rustle of Language*），理查德·霍华德（Richard Howard）译，希尔和王出版公司（Hill and Wang），1986，第 289 页。

第三章

1 来自亨利·摩尔（Henry Moore）所著《雕塑与绘画》（*Sculpture and Drawings*）。罗伯特·马瑟韦尔（Robert Motherwell）曾在《亨利·摩尔：雕塑与绘画书评》（*A Review of Henry Moore: Sculpture and Drawings*）一文中引用过，此文发表在《新共和》杂志（*The New Republic*）上，1945 年 10 月 22 日。https://newrepublic.com/article/99274/henry-moore.

2 扎克里·伍尔夫（Zachary Woolfe）在其发表于《纽约时报》上的文章 *Remixing Philip Glass* 中引用菲利普·格拉斯（Philip Glass）的话，2012 年 10 月 5 日。

3 迪安·扬（Dean Young），《鲁莽的艺术：诗歌的自信力量与矛盾》（*Recklessness: Poetry as Assertive Force and Contradiction*），Graywolf 出版社，2010 年，第 62 页。

4 安·汉密尔顿（Ann Hamilton），《创造未知》（*Making Not Knowing*），出自玛丽·简·雅各布（Mary Jane Jacob）与杰奎琳·巴斯（Jacquelynn Baas）编著的《学习思维：艺术的经验》（*Learning Mind: Experience into Art*），加州大学出版社（University of California Press），2009，第 68 页。

5 2015 年 11 月 19 日，安·汉密尔顿与克里斯塔·蒂皮特（Krista Tippett）在网络播客 OnBeing 上的对谈："创造共享空间"（"Making, and the Spaces We Share"）。https://onbeing.org/programs/ann-hamilton-making-and-the-spaces-we-share/.

6 彼得·布鲁克（Peter Brook），《空的空间》（*The Empty Space*），纽约试金石出版社（New York, Touchstone），1968，第 7 页。

7 约翰·海尔伯恩（John Heilpern），《飞鸟大会》（*The Conference of the Birds*），费伯出版社（Faber and Faber），1977，第4页。

8 2017年5月，我在旧金山美国音乐戏剧学院（American Conservatory Theatre）观赏了彼得·布鲁克（Peter Brook）创作的话剧《战场》（*Battlefield*），这是他继1985年改编的一部具有开创性的关于古印度传奇的奇幻电影《摩诃婆罗多》（*The Mahabharata*）之后的再创作，我也曾有幸在布鲁克林音乐学院（Brooklyn Academy of Music）欣赏过《摩诃婆罗多》。《战场》是从1985年的原作中提炼出的一个片段（原作长达9小时）。在《战场》公映期间，布鲁克与时任ACT艺术总监的凯里·佩洛夫（Carey Perloff）在一次采访交谈中非常坦率地表示，经过这么多年，他仍然认为"于创作中求知晓"的精神是进入"即时戏剧"的基础。他的话简洁优美："你做了，你失败了，于是你更接近真理、了解真理了。"

9 馆长艾德丽安·爱德华兹（Adrienne Edwards）对该项目的总结很精辟："谨以此向美国历史上第一位主流黑人歌舞演员伯特·威廉姆斯（Bert Williams）致敬——由于电视节目审查机制，最后五分钟的演出无缘与在家观看电视节目的观众见面。沃伦（Vereen）在最后五分钟的表演中对美国的种族隔离历史以及种族主义刻板印象与陈旧观念进行了辛辣尖刻的批判讽刺。" https://henryart.org/programs/screening-discussion-until-until-until.

10 尼西库尔·尼姆库拉特（Nithikul Nimkulrat）发表在《国际设计杂志》（*International Journal of Design*）上的文章《实践智慧：工艺实践与设计研究的融合》（*Hands-on Intellect: Integrating Craft Practice into Design Research*），《国际设计杂志》，6（3）：1-14.

11 设计杂志《迪塞诺》（*Disegno*）2014年1月3日刊登的文章《罗赞·萨玛森论设计教育的挑战》（*Rosanne Somerson on the Challenges of Design Education*）。https://www.disignodaily.com/article/rosanne-somerson-on-the-challenges-of-design-education.

12 亚历克莎·米德（Alexa Meade），"你的身体，我的画布"（"Your Body Is My Canvas"），TED演讲，2013年9月。https://www.ted.com/talks/alexa_

meade_your_body_is_my_canvas.

13　编辑乔·菲戈（Joe Fig）编著的《画家工作室》（*Inside the Painter's Studio*）中对查克·克洛斯（Chuck Close）的采访，普林斯顿建筑出版社（Princeton Architectural Press），2009，第 42 页。

14　纪录片《查克·克洛斯：正在进行的肖像画》（Chuck Close：*A Portrait in Progress*），1997，导演：马里昂·卡乔里（Marion Cajori）。

15　维斯拉瓦·辛波斯卡（Wisława Szymborska），《我不知道》（*I Don't Know*），《新共和》杂志，1996 年 12 月 30 日。https://newrepublic.com/article/100368/i-dont-know.

第四章

1　波尔·毕奇·奥尔森（Poul Bitsch Olsen）与洛娜·希顿（Lorna Heaton）联合发表的文章《通过设计获得了解》（*Knowing through Design*），收录在杰斯珀·西蒙森（Jesper Simonsen）等人编著的《设计研究：跨学科视角的协同作用》（*Design Research: Synergies from Interdisciplinary Perspectives*）一书中，劳特利奇出版社（Routledge），2010，第 81 页。

2　詹姆斯·塞尔夫（James Self），《设计：理解不确定性》（*To Design Is to Understand Uncertainty*），2012 年 9 月 8 日《工业设计》（*Industrial Design*，*Ru*）。http://www.industrialdesign.ru/en/news/view_37/.

3　设计领域最新的学术研究探索了超越"解决问题"的全新设计理念，诸如安妮·伯迪克（Anne Burdick）这样的作家将设计的演变阐述为一种自我反思实践以及一种带有社会政治意义的行为。然而，本书的受访设计师都是从解决问题的角度来看待自己的设计作品，我也将讨论范围框定在这一点上。

4　诺曼·威尔金森（Norman Wilkinson），《与人生擦肩而过》（*A Brush with Life*），Seeley 出版社，1969，第 79 页。

5　索尔·斯坦伯格（Saul Steinberg）语。克里斯·韦尔（Chris Ware）在 2017 年 5 月 26 日《纽约书评》杂志上发表的作品《索尔·斯坦伯格的世界观》

（*Saul Steinberg's View of the World*）中引用。https://www.nybooks.com/daily/2017/05/26/saulsteinbergs-view-of-the-world/.

6　E.H. 贡布里希（E.H. Gombrich），广为流传的经典著作《艺术与错觉》（*Art and Illusion*），众神殿出版社（Pantheon），1960。

7　纪录片《琼·狄迪恩：中心难再维系》（Joan Didion: *The Center Will Not Hold*），2017，导演：格里芬·邓恩（Griffin Dunne）。

8　狄迪恩，《我为何写作》（*Why I Write*）。

9　奥尔森与希顿（Olsen and Heaton），《通过设计获得了解》（*Knowing through Design*），第 81 页。

第五章

1　尽管这句引语广为转载与释义，但它最常被认为是"国际仁人家园"（Habitat for Humanity）的创始人富勒（Fuller）所说。https://fullercenter.org/quotes/.

2　戴维·莫利（David Morley），《剑桥创意写作导论》（*The Cambridge Introduction to Creative Writing*），剑桥大学出版社（Cambridge University Press），2007，第 128 页。

3　引用阿龙·L. 伯科威茨（Aaron L. Berkowitz）的《即兴思维：在音乐瞬间的认知与创造力》（*The Improvising Mind: Cognition and Creativity in the Musical Moment*），牛津大学出版社（Oxford University Press），2010，第 11 页。

4　由 Polyphasic Recordings 唱片公司重新发行的 CCMC 乐队唱片的注释说明。https://en.wikipedia.org/wiki/CCMC_(band).

5　圣卢西亚（Santalucia）将这部作品比作迈克尔·弗雷恩（Michael Frayn）于 1982 年创作的戏剧《糊涂戏班》（*Noises Off*，一部将舞台之外的世界进行戏剧化的作品）。

6　耶尔兹·格洛托夫斯基（Jerzy Grotowski），《迈向质朴戏剧》（*Towards a Poor Theatre*），西蒙与舒斯特出版公司（Simon and Schuster），1968，第 21 页。

7　格洛托夫斯基（Grotowski），《迈向质朴戏剧》（*Towards a Poor Theatre*），第 17 页。

8　格洛托夫斯基（Grotowski），《迈向质朴戏剧》（*Towards a Poor Theatre*），第 17 页。

9　埃米·诺斯巴肯（Amy Nostbakken）与诺拉·萨达瓦（Norah Sadava），"创作者笔记"（*A Note from the Creators*），摘自《口舌》，Coach House Books 出版社，2017，第 11 页。

第六章

1　拉比乔纳森·萨克斯（Rabbi Jonathan Sacks），"做与听"（"Doing and Hearing"）。https://rabbisacks.org/doing-and-hearing-mishpatim-5776/#ftnref 5.

2　据说是 1988 年费曼（Feynman）去世时写在自己黑板上的话。迈克尔·维（Michael Way）在《细胞科学杂志》上发表的一篇题为《我没法创作出来的东西，就是我无法理解的东西》（*What I cannot create, I do not understand*）的文章中也有论及。《细胞科学杂志》[*Journal of Cell Science* 130（2017）：2941–42.]

3　查尔斯·J.利姆（Charles J.Limb）与艾伦·R.布劳恩（Allen R. Braun），《自发性音乐表演的神经基础：爵士乐即兴演奏的功能性磁共振成像研究》（*Neural Substrates of Spontaneous Musical Performance: An fMRI Study of Jazz Improvisation*），PLoS ONE 3（2）：e1679。https://doi.org/10.1371/journal.pone.0001679.

4　在阿龙·L.伯科威茨（Aaron L.Berkowitz）所著《即兴思维：在音乐瞬间的认知与创造力》（*Improvising Mind: Cognition and Creativity in the Musical Moment*）中有所论及，牛津大学出版社，2010 年，第 142—143 页。另见利姆（Limb）的 TED 演讲"大脑的即兴发挥"（"Your Brain on Improv"），以及乔纳·莱勒（Jonah Lehrer）在自己的著作《想象》（*Imagine*）中的论述，第 89—93 页。

5　莱勒（Lehrer），《想象》（Imagine），第 90—91 页。

6　查尔斯·利姆（Charles Limb），"大脑的即兴发挥"（"Your Brain on Improv"），TED 演讲，2011 年 1 月。https://www.ted.com/talks/charles_limb_your_brain_on_improv.

7　引自凯文·洛里亚（Kevin Loria）2015 年 4 月 8 日发表于《商业内幕》（Business Insider）上的一篇题为《当你开始即兴创作，大脑会发生一些怪事》（Something Weird Happens to Your Brain When You Start Improvising）的文章。

8　参阅伯科威茨（Berkowitz）所著《即兴思维》，以及他与丹尼尔·安萨里（Daniel Ansari）在《神经影像》杂志（NeuroImage）上联名发表的文章《新运动序列的生成：即兴音乐创作的神经关联》（Generation of Novel Motor Sequences: The Neural Correlates of Musical Improvisation），NeuroImage，41（2008），第 535—543 页。

9　莱勒（Lehrer），《想象》（Imagine），第 92 页。

10　莫里斯·梅洛－蓬蒂（Maurice Merleau-Ponty）论文报告《论语言现象学》（On the Phenomenology of Language），收录于《符号》（Signs）一书，理查德·C. 麦克利里（Richard C. McCleary）译，美国西北大学出版社（Northwestern University Press），1964，第 88 页。

11　罗莎蒙德·米切尔（Rosamond Mitchell）与弗洛伦斯·迈尔斯（Florence Myles）合著《第二语言学习理论》（Second-Language Learning Theories），第 2 版，劳特利奇出版社（Routledge），2013，第 12 页。

12　亚当·菲利普斯（Adam Phillips），《反对自我批评》（Against Self-Criticism）。https://www.lrb.co.uk/the-paper/v37/n05/adam-phillips-against-self-criticism.

13　菲利普斯（Phillips），《反对自我批评》（Against Self-Criticism）。菲利普斯引用理查德·普瓦里耶（Richard Poirier）的著作《自我的表演：当代生活中语言的构成与分解》（The Performing Self: Composition and Decomposition in the Languages of Contemporary Life），罗格斯大学出版社（Rutgers University Press），1992。

14　菲利普斯（Phillips），《反对自我批评》（Against Self-Criticism）。

15 塞尔玛·弗雷伯格（Selma Fraiberg），《神奇的岁月：理解与处理幼儿问题》（*The Magic Years: Understanding and Handling the Problems of Early Childhood*），西蒙舒斯特出版社（Simon&Schuster），1959。与艾梅·本德（Aimee Bender）的对话交流让我对弗雷伯格的作品产生了兴趣，本德用这本书中的内容与"进入令人畏惧的创作世界"进行了重要的类比。

16 我的评论主要基于过去 30 年中我在各种艺术及设计类院校所累积的经验。我积极参与独立艺术设计学院协会（AICAD）的各种事务，AICAD 是一个由美国及加拿大 39 所顶尖学校组成的团体。尽管每所学校在教授的学科以及教学方法方面各有特色，但他们在不同程度上都借鉴了我在本书中所概述的教育原则。

17 详见 https://www.dblresources.org/.

18 迈克尔·麦克尼克（Michael McNichol），《狂野道路》（*Roads Gone Wild*），《连线杂志》（*Wired Magazine*）2004 年 12 月刊。另见亚当·菲利普斯所著《无禁之乐》（*Unforbidden Pleasures*），Farrar, Straus and Giroux 出版社，2015。

19 麦克尼克（McNichol），《狂野道路》（*Roads Gone Wild*）。

20 麦克尼克（McNichol），《狂野道路》（*Roads Gone Wild*）。

21 麦克尼克（McNichol），《狂野道路》（*Roads Gone Wild*）。

22 亚当·菲利普斯（Adam Phillips），《红灯疗法》（*Red Light Therapy*），《哈珀杂志》（*Harper's Magazine*）2016 年 5 月刊。https://harpers.org/archive/2016/05/red-light-therapy/.

23 赫舍尔（Heschel）去世前不久（1972 年）接受 NBC 电视台的采访。https://www.youtube.com/watch?y=FEXK9xcRCho.